高等院校艺术设计类系列教材

视觉传达设计
（微课版）

王景　刘淼　编著

清华大学出版社
北京

内 容 简 介

视觉传达设计是人们为了达到信息传播的目的而展开的图文设计活动,它对设计内容、设计形式、传播方式等都进行考量和分析,是一门集艺术与技术为一体的综合性学科。

在新时代背景的影响下,本书不仅对传统平面设计进行了详细的分析,而且通过丰富的新媒体设计案例,使学生了解新媒体设计的发展及运用,紧跟时代步伐,培养与时俱进的设计观。全书共8章:第1章介绍视觉传达设计的概念及发展;第2~5章介绍视觉传达的设计元素及运用;第6章介绍平面媒体中的视觉传达设计及应用;第7章介绍数字媒体中的视觉传达设计及应用;第8章介绍视觉传达设计的新发展,设计如何融入民族特色,以及新时代设计所面临的多重挑战。

本书既可作为视觉传达设计、数字媒体艺术专业相关学科学生的教学用书,也可作为相关设计人员的参考书。

本书封面贴有清华大学出版社防伪标签,无标签者不得销售。

版权所有,侵权必究。举报:010-62782989,beiqinquan@tup.tsinghua.edu.cn。

图书在版编目(CIP)数据

视觉传达设计:微课版/王景,刘淼编著.—北京:清华大学出版社,2022.8(2024.9 重印)
高等院校艺术设计类系列教材
ISBN 978-7-302-60610-9

Ⅰ.①视… Ⅱ.①王… ②刘… Ⅲ.①视觉设计—高等学校—教材 Ⅳ.①J062

中国版本图书馆CIP数据核字(2022)第064491号

责任编辑:孙晓红
封面设计:杨玉兰
责任校对:李玉茹
责任印制:沈 露

出版发行:清华大学出版社
网　址:https://www.tup.com.cn,https://www.wqxuetang.com
地　址:北京清华大学学研大厦A座　　邮　编:100084
社 总 机:010-83470000　　邮　购:010-62786544
投稿与读者服务:010-62776969,c-service@tup.tsinghua.edu.cn
质量反馈:010-62772015,zhiliang@tup.tsinghua.edu.cn
课件下载:https://www.tup.com.cn,010-62791865

印 装 者:小森印刷(北京)有限公司
经　销:全国新华书店
开　本:190mm×260mm　　印　张:13.25　　字　数:325千字
版　次:2022年8月第1版　　印　次:2024年9月第5次印刷
定　价:68.00元

产品编号:089072-01

Preface 前言

视觉传达设计依据特定的设计目的，对信息进行分析、归纳，并通过文字、图形、色彩、版式等基本设计要素进行创作，将可视化信息传达给受众并对受众产生重要影响。简单来说，视觉传达设计就是利用视觉符号，通过媒介对信息进行表现和传达，是一种处理视觉信息传递的设计。

视觉传达设计的方法，可以通过思考与可视化的过程来完成。思考的过程是把各种条件融入设计中，拟出设计的概念；而可视化过程则是将设定好的概念，经由图像或文字转换成视觉性图像造型的程序，如图形、文字、色彩、版式等都是视觉语言的具体表现，也是视觉传达设计具体的表征。

视觉传达设计是能够更加准确地完成信息传递任务的首选方式，它能将传达者的创意形象生动并极具想象力地展现出来，使信息的传递状态和过程变得具有艺术性，使受众通过可视的形象直观、具体地认识传达者及其所要传达的内容。

本书在内容的安排上以基础知识为主，以艺术表达为目的，让学习者能够掌握视觉传达设计的基础知识。

全书内容共分为8章，具体如下。

第1章为视觉传达设计简述，包括视觉传达设计的概念、发展和功能。

第2章为字体设计，包括字体设计概述、原则、创意方法及视觉表现。

第3章为图形设计，包括图形设计概述、图形构成、图形创意思维方法、图形创意设计表现方法及图形设计的视觉表现。

第4章为色彩设计，包括色彩设计概述、色彩的感知、色彩搭配和色彩设计的视觉表现。

第5章为版式设计，包括版式设计概述、版式设计基本构图元素、文字编排、图片编排、图文组合编排、网格系统、版式设计构成法则及应用。

第6章为平面媒体中的视觉传达设计，包括其具体的设计运用，如VI设计、包装设计、广告设计、书籍装帧设计。

第7章为数字媒体中的视觉传达设计，包括其具体的设计运用，如网页设计、界面设计、信息图形设计。

第8章介绍了针对新时代设计发展的趋势和面临的多种挑战，强调在设计中加入民族特色。

本书由华北理工大学轻工学院的王景老师和刘淼老师共同编写，具体编写分工为：第1章、第2章、第4章、第7章、第8章由王景老师编写，第3章、第5章、第6章由刘淼老师编写。

由于编者水平有限，书中难免存在不妥及疏漏之处，敬请广大读者批评、指正。

<div style="text-align:right">编　者</div>

Contents 目 录

第1章 视觉传达设计简述 1

1.1 视觉传达设计的概念 3
 1.1.1 设计的概念 4
 1.1.2 视觉认知 4
 1.1.3 视觉传达设计的重要性 6
1.2 视觉传达设计的发展 7
1.3 视觉传达设计的功能 8
 1.3.1 便捷与效率 8
 1.3.2 新奇与美观 8
 1.3.3 情感与意蕴 9
本章小结 9
思考题 9

第2章 字体设计 11

2.1 字体设计概述 12
 2.1.1 文字的诞生 13
 2.1.2 文字的种类 15
 2.1.3 基本印刷字体 17
 2.1.4 文字的功能 18
2.2 字体设计原则 19
2.3 字体设计创意方法 22
 2.3.1 变形 22
 2.3.2 解构 22
 2.3.3 重组 24
2.4 字体设计的视觉表现 27
 2.4.1 字体设计在标志设计中的应用 27
 2.4.2 字体设计在包装设计中的应用 27
 2.4.3 字体设计在广告设计中的应用 29
本章小结 30
思考题 31
实训课堂 31

第3章 图形设计 33

3.1 图形设计概述 34
 3.1.1 图形的起源与发展 35
 3.1.2 图形的特性 36
 3.1.3 东方传统图形 36
3.2 图形的构成 37
 3.2.1 点 37
 3.2.2 线 38
 3.2.3 面 39
 3.2.4 体 41
3.3 图形创意思维方法 42
 3.3.1 联想 42
 3.3.2 想象 44
3.4 图形创意设计表现方法 45
 3.4.1 同构图形 45
 3.4.2 正负图形 46
 3.4.3 共生图形 46
 3.4.4 解构图形 46
 3.4.5 延异图形 47
 3.4.6 悖理图形 48
3.5 图形设计的视觉表现 48
 3.5.1 图形设计在标志设计中的应用 49
 3.5.2 图形设计在广告设计中的应用 49
 3.5.3 图形设计在包装设计中的应用 52
本章小结 54
思考题 54
实训课堂 54

第4章 色彩设计 57

4.1 色彩设计概述 58
 4.1.1 色彩的形成 59

4.1.2　色彩的分类 59
　　4.1.3　色彩三要素 60
　　4.1.4　色彩的属性 62
4.2　色彩的感知 64
　　4.2.1　色彩的冷暖 64
　　4.2.2　色彩的轻重 64
　　4.2.3　色彩的软硬 65
　　4.2.4　色彩的膨胀与收缩 65
　　4.2.5　色彩的前进和后退 66
　　4.2.6　色彩的兴奋和镇静 66
4.3　色彩的搭配 67
　　4.3.1　色彩对比 67
　　4.3.2　色彩调和 69
4.4　色彩设计的视觉表现 69
　　4.4.1　色彩设计在标志设计中的
　　　　　应用 69
　　4.4.2　色彩设计在包装设计中的
　　　　　应用 71
　　4.4.3　色彩设计在广告设计中的
　　　　　应用 74
本章小结 74
思考题 74
实训课堂 75

第 5 章　版式设计 77

5.1　版式设计概述 79
　　5.1.1　版式设计的概念及意义 79
　　5.1.2　版式设计的来源及发展 80
　　5.1.3　版式设计的原则 81
5.2　版式设计基本构图元素 82
　　5.2.1　点 83
　　5.2.2　线 84
　　5.2.3　面 84
5.3　文字的编排 85
　　5.3.1　字体与字号 85
　　5.3.2　字距与行距 85
　　5.3.3　文字编排形式 86
　　5.3.4　文字的整体编排 88
5.4　图片的编排 89

　　5.4.1　图版率 89
　　5.4.2　图片面积 89
　　5.4.3　图片编排方式 90
5.5　图文组合编排 92
　　5.5.1　构图样式 92
　　5.5.2　色彩设计 96
5.6　网格系统 97
　　5.6.1　网格的建立 98
　　5.6.2　网格的作用 98
　　5.6.3　网格编排形式 100
5.7　版式设计构成法则 103
　　5.7.1　单纯与秩序 104
　　5.7.2　虚实与留白 104
　　5.7.3　节奏与韵律 105
　　5.7.4　对比与调和 106
5.8　版式设计的应用 106
　　5.8.1　版式设计在包装设计中的
　　　　　应用 106
　　5.8.2　版式设计在书籍设计中的
　　　　　应用 111
　　5.8.3　版式设计在广告设计中的
　　　　　应用 114
本章小结 115
思考题 115
实训课堂 115

第 6 章　平面媒体中的视觉传达设计 117

6.1　VI 设计 119
　　6.1.1　VI 设计概述 120
　　6.1.2　VI 设计内容 120
　　6.1.3　VI 设计的意义 123
　　6.1.4　VI 设计的原则 123
　　6.1.5　标志设计 124
6.2　包装设计 130
　　6.2.1　包装设计概述 130
　　6.2.2　包装设计的程序与策略 131
　　6.2.3　包装设计的材料与工艺 133
　　6.2.4　包装设计的造型与结构 134
6.3　广告设计 139

6.3.1 广告概述 139
6.3.2 广告分类 140
6.3.3 广告设计元素 142
6.3.4 广告设计功能 143
6.3.5 广告设计传达策略 145
6.4 书籍装帧设计 146
6.4.1 书籍装帧设计概述 146
6.4.2 书籍结构要素 149
6.4.3 书籍装帧设计流程 153
6.4.4 书籍装帧设计的原则 154
本章小结 .. 156
思考题 .. 157
实训课堂 .. 157

第 7 章 数字媒体中的视觉传达设计 159

7.1 网页设计 ... 160
7.1.1 网页设计概述 161
7.1.2 网站的组成部分 165
7.1.3 网页设计的构成元素 166
7.1.4 网页设计的原则 169
7.2 界面设计 ... 170
7.2.1 界面设计概述 170
7.2.2 界面设计的要素 171
7.2.3 界面设计的原则 174
7.3 信息图形设计 177

7.3.1 信息图形设计概述 178
7.3.2 信息图形设计的要素 180
7.3.3 信息图形设计的技巧 182
7.3.4 信息图形设计的扩展应用 188
本章小结 .. 190
思考题 .. 190
实训课堂 .. 190

第 8 章 视觉传达设计的发展 193

8.1 设计融入传统文化 194
8.1.1 绘画 .. 195
8.1.2 书法 .. 197
8.1.3 篆刻 .. 197
8.1.4 民间艺术 198
8.2 新时代设计面临多种挑战 199
8.2.1 媒介多元化 199
8.2.2 图像动态化 200
8.2.3 信息全球化 200
8.2.4 传播互动化 201
本章小结 .. 201
思考题 .. 202
实训课堂 .. 202

参考文献 ... 203

第1章

视觉传达设计简述

包豪斯设计学院

2019年元旦后不久,一辆造型极为引人瞩目的"巴士"(见图1-1和图1-2)拖车出现在德国德绍市街头,它驶上格罗皮乌斯大道,停在位于38号的那栋著名建筑旁。

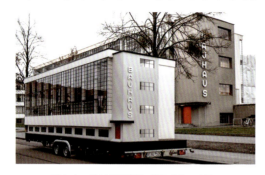

图1-1　BAUHAUS"巴士"(1)

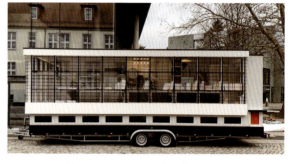

图1-2　BAUHAUS"巴士"(2)

这辆名为"客厅"(Wohnmaschine)的拖车采用了玻璃"幕墙"网格,侧面则是灰色的"墙壁",就连那扇红色大门都如实还原了旁边那栋建筑的设计。拖车内部则包含了一个用来举办演讲的空间和阅读室。在拖车尾部的灰色"墙壁"上,"BAUHAUS"(包豪斯)的字样格外醒目。

发起者将带着这个移动的"建筑"开始一次历时十个月的巡游,从德绍出发,前往柏林、刚果首都金沙萨和中国香港。他们将在各地开展一系列研讨活动,深入发掘世界性的设计理念,以此向今年100周岁的包豪斯致敬。

包豪斯是一间学校、一套教程、一种方法、一个主义、一场运动、一个跨越了百年历史的生活和美学态度。

回溯100年前,两次世界大战之间的1919年,在德国魏玛,踌躇满志的年轻设计师、建筑师沃尔特·格罗皮乌斯(Walter Gropius)将魏玛工艺与实用美术学校改造成"国立包豪斯学院"(Staatliches Bauhaus),这所学校随即正式获准成立,格罗皮乌斯成为第一任校长。

格罗皮乌斯绝非无名小辈,那时的他已和路德维希·密斯·凡德罗(Ludwig Mies van der Rohe)、勒·柯布西耶(Le Corbusier)两位现代主义建筑大师为德国现代设计之父彼得·贝伦斯(Peter Behrens)工作了一段时日,可谓师出名门。

包豪斯是"建造"(bauen)和"房子"(haus)的合成词,格罗皮乌斯后来解释这里的"建筑"泛指一切新的设计体系。而发明这个德文词汇的时候,他一定没想过这个新词的影响力会绵延百年。

诞生在"魏玛共和"时代背景下的包豪斯(见图1-3)代表着当时知识分子的社会改革理想,主张打破设计教育中艺术和技术的界限。在那之前,设计与制造分离;艺术是奢华的矫饰之风的象征;而大工业产品批量生产,普遍缺乏美感。包豪斯把二者结合,形成了简明的、适合大机器生产方式的美学风格。设计,作为一种曾经的奢华需求,也就此被全民需求取代。

1926年12月4日,由格罗皮乌斯亲自设计的包豪斯德绍校舍全面落成(见图1-4),大片玻璃立面让建筑格外通透,简洁却又整合了多功能,表现了崭新的建筑空间观念,和周边

老旧的欧式建筑形成强烈反差,更成为格罗皮乌斯不朽的"建筑宣言"。

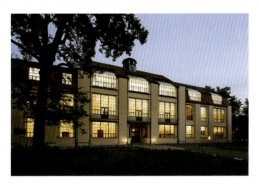

图1-3 初期位于魏玛的包豪斯学院主楼

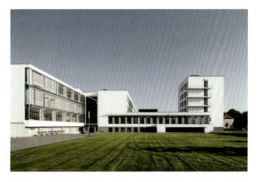

图1-4 格罗皮乌斯亲自设计的包豪斯德绍校舍

(资料来源:根据"搜狐网"资料整理)

1.1 视觉传达设计的概念

视觉传达设计的含义是:以某种目的为先导的,通过可视的艺术形式传达一些特定的信息到被传达对象,并且对被传达对象产生影响的过程。所谓"传达",是指信息发送者利用符号向接收者传递信息的过程,它可以是个体内的传达,也可能是个体之间的传达,如所有的生物之间、人与自然、人与环境以及人体内的信息传达等。

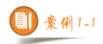案例1-1

德国招贴大师冈特·兰堡

冈特·兰堡(Gunter Rambow),1938年出生于德国麦克兰堡地区的小镇——诺伊斯特里茨,被称为"德国视觉诗人",并与日本的福田繁雄、美国的西摩·切瓦斯特并称为当代"世界三大平面设计师"。

第二次世界大战结束时,冈特·兰堡才8岁,他的童年是在炮声、废墟和饥饿中度过的。当时处于饥饿时期的德国人发现,从美国引进的土豆经过20天的种植就可以食用,是土豆救活了德意志民族。由于这段特殊的历史,土豆在德国成就了一种文化,如种植文化、储存文化、烹调文化。

兰堡对土豆也有一种特殊的感情,他的作品(见图1-5)也恰恰表达了这种情感。

兰堡始终坚持用视觉形象语言说话,一切装饰性元素都让位于视觉功能。在创作题材上,兰堡钟情于土豆,以一个设计家对自由的追求来体现他对视觉艺术的理解。在形式手法上,兰堡总是尝试用新的方法来改善单纯的平面效果。无论是空间的创造、式样的转换,还是用密集凸显具有倾向性的张力,兰堡追求的都是平面视觉效果上的突破和创作上的个人

化、自由化。

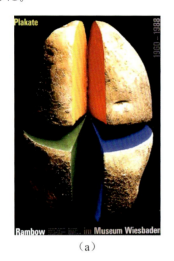

(a)　　　　　　　　　　　　　　(b)

图1-5　冈特·兰堡招贴设计

冈特·兰堡的作品带给我们的不仅仅是视觉上的震撼，更多的是心灵上的颤动。他运用理性的思维、艺术的表达、新颖的创意拓宽了我们的艺术视野，其诗人的情怀为我们重新构造了艺术的境界，他的视觉创造给视觉形象世界带来了新的力量和生机。

(资料来源：根据网络资料整理)

1.1.1　设计的概念

设计的基本含义是设想、运筹、计划与预算，它是人类为实现某种特定目的而进行的创造性活动。

设计的英文为"design"，概念源于意大利文艺复兴时期的绘画，最初是指素描、绘画，后来人们从中整理出绘画的四要素，即设计、色彩、构图和创造。

1786年出版的《大不列颠词典》对"design"的解释："艺术作品的线条、形状在比例、动态和审美方面的协调，可以从平面、立体、结构、轮廓的构成等诸方面加以思考，当这些因素融为一体时，就会产生比预想更好的效果。"

20世纪初，我国把英语"design"一词译作"图案"；1999版中国《辞海》对"设计"的定义为："根据一定的目的要求，预先制订方案、图样等。"

1.1.2　视觉认知

视觉传达设计是一种处理视觉信息传递或沟通的设计。一个正常人的知觉65%～70%由视觉获得，由此可知，视觉在人类知识文化的积累过程中占有绝对的影响力。

1. 视觉符号

视觉符号就是指人类的视觉器官——眼睛看到的、能表现事物一定性质的符号，如摄影作品、造型艺术、各类设计产品、城市建筑以及各种科学产品、文字，也包括舞台设计、古

钱币等，这些都是用眼睛能看到的，它们都属于视觉符号。

2. 传达

所谓"传达"，是指信息发送者利用符号向接收者传递信息的过程，它可以是个体内的传达，也可能是个体之间的传达，如所有的生物之间、人与自然、人与环境以及人体内的信息传达等。它包括谁、把什么、向谁传达、效果影响如何这四个程序。

 案例1-2

奥利奥，最会玩营销的小饼干！

提到奥利奥，很多人的第一印象就是"扭一扭、舔一舔、泡一泡"这句广告语，以及两块黑色薄饼夹着一层白色奶油的经典造型。这款1912年诞生在纽约的饼干，一上市便成为美国最畅销的夹心饼干，是饼干行业当之无愧的"霸主"。

虽说我们常见的口味就那么几种，但是创造口味却是奥利奥的拿手绝活。目前，仅美国在售的口味就达40多种，如瑞典鱼味、拉面味、炸鸡味、黄油啤酒味等。当然，为了中国市场专门定制的口味也颇有意思，古早山楂味酸甜生津，真香绿茶糕味茶香扑鼻，潮式叉烧味外脆内鲜，等等。为了推出新产品，奥利奥做了适合中国市场的招贴设计，如图1-6所示，奥利奥在原有基础上融入了非常鲜明的文化属性，这也是产品能在各个地区脱颖而出的原因。

（a）　　　　　　（b）

图1-6　奥利奥招贴设计

市场的变化快，消费者对产品的需求也是日新月异，怎样才能用历史悠久的产品满足当

下年轻人的需求，估计是很多品牌孜孜不倦的追求，而奥利奥确实做到了。它们并没有盲目地将精力投入到营销设计中，而是先把心思放在产品的更新迭代和差异化上，并努力学习目标用户们喜欢的文化和语言体系，打造出相应的产品和传播物料，从而占据年轻人的内心。奥利奥用这种心态"玩"了100多年，相信在未来，也会给我们带来更多惊喜。

（资料来源：根据百度资料整理）

1.1.3 视觉传达设计的重要性

在这个资讯快速流通的新时代，视觉传达设计在各种信息的交流、互动中，扮演着极为重要的角色。它像是一座桥梁，结合人与人、人与社会、人与自然界之间的关系，让设计者利用文字、符号、造型来创造一个具有美感、意象、意念的视觉效果，并透过这个视觉效果达到沟通传达的目的。视觉传达是一种非语言传达，它可以是一段影片，也可以是一个图案或是一种情景，可辅助语言传达的不足，其视觉影像本身更具有独特的意义和机能。

案例1-3

世界自然基金会公益海报设计

世界自然基金会（World Wide Fund for Nature，WWF）是在全球享有盛誉的、最大的独立性非政府环境保护组织之一。

WWF起初代表World Wildlife Fund（世界野生动植物基金会），成立于1961年，总部位于瑞士格朗。WWF在全世界超过100个国家有办公室、拥有5000名全职员工，并有超过500万名志愿者。

WWF致力于保护世界生物多样性及生物的生存环境，图1-7和图1-8所示是体现了这两方面内容的公益海报。WWF所做的工作是努力减少人类对生物及其生存环境的影响。

图1-7　WWF动物保护海报设计

图1-8　WWF环境保护海报设计（摘自：搜狐网）

公益海报作为社会生活中最为便捷的传播媒介，其目的在于与受众更好地沟通。通过创作主题，达到一定的号召力、影响力，使作品得到更多读者的认同，在思想情感上产生共鸣。因此，设计者在设计公益海报时要把握读者对于该现象的情感反应，从而有目的地通过视觉语言去迎合读者的心理看法，与人们达成心理情感上的共鸣，满足大众的心理期待，从而打动更多群体，唤起公民对于社会问题的正确认识，有利于促进社会的和谐发展。

（资料来源：根据万方数据库资料整理）

1.2　视觉传达设计的发展

1. 视觉传达设计的由来

"视觉传达设计"这个词起源于19世纪中叶欧美的印刷美术设计（Graphic Design，又译为平面设计、图形设计等）。20世纪40年代，美国麻省理工学院的克宾斯教授第一次使用了"视觉传达设计"这个名词，他使用这个名词主要是想从视觉的角度分析视觉元素和视觉心理之间的关系。20世纪50年代，电视、电子屏这一类影像媒体出现，平面设计的内容不能满足影像媒体所带来的视觉表现内容。1960年在日本东京召开了世界设计大会，"视觉传达设计"这个名词被广泛应用。

2. 媒体传播下的视觉传达设计

随着科技的日新月异，以电波和网络为媒体的各种技术飞速发展，给人们带来了革命性的视觉体验。在当今瞬息万变的信息社会中，传媒的影响越来越重要，而设计表现的内容已无法涵盖一些新的信息传达媒体，因此，视觉传达设计便应运而生，且越来越重要。视觉传达专业在我国起步较晚，发展速度却很快。尤其是近几年，随着我国经济的飞速发展，营造了巨大的经济市场，同时也给设计艺术领域带来了无限的商机。

3. 数媒传播下的视觉传达设计

清华大学美术学院教授何洁认为，20世纪以来，数字化媒体的出现使社会环境发生了质的变化，静态的媒体时代已经不能完全满足新时代设计的需求。视觉设计也渐渐超越了其原先的范畴，走向愈来愈广阔的领域。网络技术、数码艺术设计、数字电影电视、多媒体广告短片等相继登上历史舞台。人们企盼视觉传达设计在新精神、新艺术、新工具、新空间、新媒体空前发展的情形下，能够展现出神奇的风貌，满足各方面的需求。

1.3 视觉传达设计的功能

视觉传达是能够准确地完成信息传递任务的首选方式，它可以使受众通过可视的形象直观、具体地认识传达者及其所要传达的内容。

1.3.1 便捷与效率

视觉传达设计虽然是较晚才出现的概念，但其实际上一直潜藏在人类的创造本性中。早在史前社会，人类就可以利用图形、图像进行表达、沟通。虽然这与今天的设计概念有很大区别，但本质上也是一种设计，其经由视觉图像将想法和概念具象化，为之提供可以凭附的现实媒介，从而更加长久、有序地传递信息，这种表达和交流的欲望在人类社会发展史上一以贯之。从印刷时代到数字时代，技术的进步日益丰富着人们的生活。互联网、数字化、多媒体等技术让社会具有巨大的信息容量，每天触目可及的是来自四面八方的资讯。这种高速更新的交流方式正极大地改变着人们的生活，这也是视觉传达设计得以产生和生存的背景。新的生活方式正日益丰富着视觉传达的内在意涵和外在语汇。

设计者、传达媒介、所传达的内容、传播环境、接收者是视觉传达设计过程中的几大要素，一次成功的视觉传达过程需要这些要素共同发挥作用。作为一种信息沟通方式，视觉传达基于以图像为主的媒介来传递信息内容。设计者及相关从业人员为了确保其有效性，需要不断增强图像信息的功能性作用，明确甲方客户需要，明确受众期待，提升自身的审美素养，通过快捷、高效的方式合理转化信息，将具有特定语义的视觉内容准确地传达至受众，并使其理解和思考。

1.3.2 新奇与美观

视觉传达能将传达者的创意形象生动并极具想象力地展现出来。它使信息的传递状态和过程变得具有艺术性。视觉传达不仅是一种传播手段，更是一种文化形态。

首先，自古以来，"设计"与"艺术"就是两个紧密联系、不可分割的词语，设计本身就可以看作是一种艺术，它承载着深厚的文化底蕴。其次，视觉传达设计的内容表现为图像、文字等符号，这些元素是与艺术密不可分的，这或多或少地让人联想到其艺术性。再次，视

觉传达设计所表现出来的各种形式是时代的缩影，代表了一个国家或民族在某一时代的文明和历史传承。

1.3.3　情感与意蕴

视觉是个体与外界沟通的重要方式，视觉语言是信息传递、情感表达与沟通的重要工具。与音节构成声音语言类似，视觉语言是由语言符号组成的，而设计则是组合各种语言符号的黏合剂。有了设计的存在，映入眼帘的语言符号才显得具有规律性和艺术性。当然，视觉传达设计不仅能满足人们的视觉审美体验，还能通过具有韵律美的语言符号表达内在的艺术情感。对于视觉传达设计而言，艺术情感的表达需要将语言符号作为载体，而语言符号有了艺术情感的嵌入才富有神韵。语言符号的运用和艺术情感的表达需要融合统一，才能够实现最佳的设计效果，给人以直击心灵的视觉冲击。

语言符号形成于人类文化发展创新的过程中，在一定文化区域内具有很强的统一性和认同度。但由于世界上民族众多，不同民族在生存发展中所创造的文化均有着独特的语言符号，所以语言符号是多元的。随着信息化、工业化的不断推进，视觉传达设计越来越成为生产、生活中一种重要的信息处理和传达方式。作为视觉传达设计最基本的元素，对多元语言符号的艺术化运用越来越受到设计师的重视。

视觉传达是一种利用视觉符号来传递信息的设计方式。从理论上来说，但凡诉诸人的视觉，从而形成视觉感受的传达活动都属于视觉传达。在学理上，它与视觉文化研究也有极大的关联，也探讨大众日常生活中的视觉文化及视觉活动。其范围已经不仅仅局限在传统的美术、设计等领域，而是广泛延伸并渗透至民众的日常生活中，与每个人的生活息息相关，甚至成为我们生活的基础，人们平日里所接触到的报纸、杂志、电影、游戏、广告设计、街道招贴、商品包装等，都可以归纳到视觉传达的范围。视觉传达的另一特点在于它紧贴当下的时代气息，是一种充分反映当下文化潮流的创作活动。

1. 视觉传达设计的概念是什么？
2. 视觉传达设计是如何发展而来的？
3. 视觉传达设计有哪些功能？

1.1.mp4

1.2.mp4

1.3.mp4

第 2 章

字体设计

 本章导读

可口可乐品牌定制字体"在乎体"

经过一年多悉心打磨,包含 7745 个字符(汉字 6769 个,其他字符 976 个)的可口可乐"在乎体"终于面世,如图 2-1 和图 2-2 所示。

图 2-1　可口可乐"在乎体"(1)

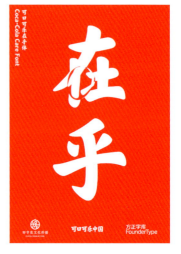

图 2-2　可口可乐"在乎体"(2)

这些年来,可口可乐在中国运营和发展,不仅融入了中国市场,更是融入了人们的生活。正因如此,在可口可乐 134 周年庆时,它将这些年来在中国学习和感受到的文化魅力和情怀,以汉字字体的方式回赠给了中国。它是人与人相关的起点,在工业化、数字化的今天,这份质朴的共鸣尤其珍贵。

"在乎"的"在",如破土幼芽,标示生命、初始、本能;"乎",是呼吸。"在乎",有"放在心上"之意。这份温和、不张扬的关怀和担当,是中国文化的独特表达,也是可口可乐中国的企业价值观。

当中国消费者收到这份礼物后,像是回礼一样,赋予了它一个更亲切可爱的名字——"肥宅快乐体"。可口可乐与消费者之间的距离,就这样自然地拉近了。

(资料来源:根据"4A 广告门"资料整理)

2.1　字体设计概述

字体设计是人类生产与实践的产物,在现代生活中发挥着越来越大的作用,经过设计的文字在现代视觉设计中被非常广泛地应用。文字已经不再仅仅是人类记录和交流的语言,好的字体更是给人带来艺术感染、美的视觉享受,起到美化、优化生活的作用(见图 2-3)。字

体设计不仅需要使传达的信息准确、迅速、舒适、独特，同时也应担负唤起人们对新的视觉样式的感受意识。

图2-3　"中国食物2050大会"活动视觉设计

在视觉传达领域，字体设计是指对字体原型按照视觉设计规律进行一定的艺术加工。字体配合图像，对增强信息传递效果可起到举足轻重的作用（见图2-4）。因此，作为设计师和视觉传达专业的学生，应具备对字体的鉴赏和设计能力，也应对字体设计有足够的重视和关注。

图2-4　中国中央电视台标志中的字体设计

字体设计的目的是打破以往传统美术字和电脑印刷字的笔形结构，创造出一种新型的、富有个性化的字体。

字体是视觉传达的基本表现要素，一方面，它能单独传达信息成为视觉表达的载体——以文字为主体的标志、海报等设计；另一方面，它更多地与图像配合，起到增强表现效果、画龙点睛的作用。

2.1.1　文字的诞生

文字的创造和产生，是人类文明的起点，至今能看到的世界上最古老的文字有三种：5500年前两河流域苏美尔人创造的楔形文字、5000年前尼罗河流域古埃及人创造的象形文字以及3300年前中国殷商时期的甲骨文字。

1. 美索不达米亚楔形文字

"美索不达米亚",语出古希腊文,意思为"两河之间的地方"。幼发拉底河和底格里斯河形成的"两河流域",是世界上人类文明最早的发源地之一。楔形文字（见图2-5）是以小枝干为笔,在泥板上压出一头粗一头细的楔形笔画的文字。

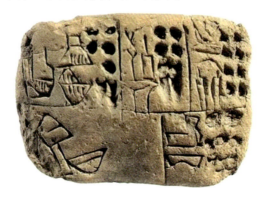

图2-5　楔形文字

2. 古埃及象形文字

古埃及的象形文字（见图2-6）同苏美尔楔形文字以及中国的甲骨文一样,都是独立地从原始社会最简单的图形和纹样发展而来的。

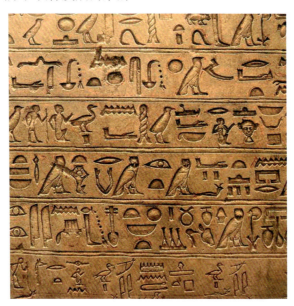

图2-6　象形文字

3. 甲骨文字

甲骨文（见图2-7）是我国目前认定的最古老的文字形态,也是应用最广泛的象形文字体系。甲骨文是殷商时期锲刻在龟甲、兽甲上的文字,已经有3000多年的历史。

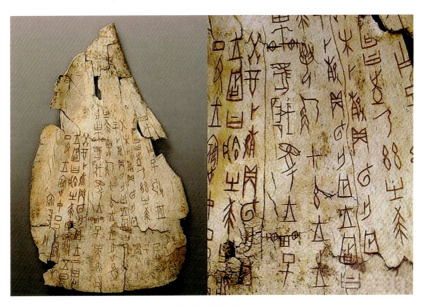

图2-7　甲骨文字

随着历史的变迁，两河流域的楔形文字和古埃及的象形文字都逐渐消亡，同样起源于象形文字的中国甲骨文字，逐渐演变成为现代汉字。

汉字是世界上最古老的文字之一，它的形体从开始的象形逐渐演变到象征，再从象征演变到抽象，由开始的单纯变得复杂，又由复杂发展到简化，经历了漫长的岁月，才一步步形成了我们现在使用的汉字样式。

2.1.2　文字的种类

世界上究竟有多少种文字？这是一个难以回答的问题。迄今为止，人类学家已研究发现了6000多种语言。尽管大量语言仅仅为口语方式，但是文字的种类仍不在少数，仅我国就有30余种文字，如汉字、蒙古族文字、藏族文字、东巴族文字、维吾尔族文字等。

在当今世界，各国的文字均有其独特的形态，文字的形式也不尽相同。目前国内外的字体设计中，根据语言的种类，主要将文字分为三类：汉字、拉丁文字、阿拉伯数字。

1. 汉字

汉字，可谓是世界上使用人数最多的文字，使用汉字和汉语的人数约为13亿以上。汉字源于图画，以象形文字为主。而后这些象形文字又成为构字的字根，以二维的方式配置在方形空间中，成为汉字的主要构字方式——形声和会意，同时也构成了汉字特有的形态——方块。方块字成为中华文化的象征，并在其漫长的历史沿革中，超越国界，成为日本、韩国及越南等国文字的造字基础，同时也促进了汉字体系的发展，如图2-8和图2-9所示。

2. 拉丁文字

拉丁文字是以拉丁字母为元素构成的文字的统称，包括英语、法语、意大利语等欧美语言文字。拉丁字母是由意大利半岛最早的岛民拉丁人创造的，拉丁文作为天主教教文被普及

到天主教各国。当前,拉丁文字已成为世界上使用最为广泛的标准文字,遍及美洲、欧洲大部分地区。非洲南部、东南亚及大洋洲的语言文字以及我国的汉语拼音方案也采用了拉丁字母。

图2-8　汉字字体设计　　　　　　　　　　图2-9　日文字体设计

拉丁字母结构简单、匀称,便于构词和连写,又被称为线形文字。因为只需设计出26个字母的形态即可构成新款字体,加之社会需求的促进,拉丁字母的字体数量甚多,一般计算机字库中就有数百种。拉丁文字的多样性构成了多元的世界文化,这些多样的文字形态丰富了我们的视觉和创作空间。随着世界经济一体化和企业国际发展战略的需要,我国对品牌的国际化形象愈发重视,拉丁字母形态的再塑造也成为我们课程的重要内容。

3. 阿拉伯数字

阿拉伯数字最初由古印度人发明,阿拉伯人于12世纪将其传到了欧洲,之后再经欧洲人将其现代化,成为被普遍使用的数字。阿拉伯数字字体设计如图2-10所示。

图2-10　阿拉伯数字字体设计

2.1.3 基本印刷字体

汉字的基本印刷字体发源于楷体，成熟于宋体，最后繁衍出仿宋、黑体等多种现代字体。

我国印刷行业曾长期从日本购入宋体和黑体字模，日本则引进了中国的仿宋体和楷体活字，这种交流使两国印刷字体至今仍保持相近的风貌。

就目前来说，常用的基本印刷字体大致有下面四种。

1. 宋体

"横细竖粗，点如瓜子，撇如刀，捺如扫"是宋体字的特点。它在起笔、收笔和笔画转折处吸收了楷体的用笔特点，从而形成修饰性"衬线"的笔形。"衬线"是指笔画起端和尾部结束带有修饰性的线形。宋体广泛地应用在印刷体中，它具有稳重、典雅的风格。方正宋体简体如图 2-11 所示。

2. 黑体

黑体又称为"方体"，笔画粗细一致、醒目、粗壮，具有强烈的视觉冲击力。它的出现与商业的发展有着密切关系。黑体是受西方无衬线体的影响，于 20 世纪初在日本诞生的印刷字体。它分为特粗黑体、大黑、中黑、细黑等。粗黑、大黑等适用于标题及多种展示目的，而细黑又通称为"等线体"，可排印正文或说明文。方正黑体简体如图 2-12 所示。

图2-11　方正宋体简体

图2-12　方正黑体简体

3. 仿宋体

虽然仿宋体的风格特点是依据老宋体而来，与老宋体有些相似，但仍有不同。横竖笔画几乎一致，笔画两端有毛笔起落的痕迹，竖画直，横画上翘 3°左右，虽笔画纤弱，但充满灵秀之感。仿宋体适用于短文、说明文等。方正仿宋简体如图 2-13 所示。

4. 楷体

楷体是传统的楷书在印刷字体中的延续，它笔迹有序，粗细适中，字画清楚，易读性强，多用于内文。方正楷体简体如图 2-14 所示。

图2-13　方正仿宋简体

图2-14　方正楷体简体

书写汉字的基本要求如下。

字形匀称：字形匀称是指字与字之间看起来大小匀称。汉字是方块字，但是因为字和字在结构上各不相同，笔画简繁不一，因此其形体也多样复杂。

结构严谨：要使字体的结构严谨，就要注意以下构成原则，即中线为准，左右平衡；上紧下松，上小下大；有争有让，适当穿插。

笔画精当：笔画是构成汉字的"零件"，笔画是否精当，对于汉字的造型有着十分重要的影响。要做到笔画精当，就要处理好笔形、位置、长短、粗细。

2.1.4　文字的功能

文字、图形、色彩被称为视觉传达的三要素。字体对于视觉传达设计是非常重要的，它已渗透到现代设计的各个方面，如现代环境艺术设计、工业产品设计、服装艺术设计、网络新媒体及动画设计等。信息交流与知识传播是文字的首要任务，文字既是知识的载体，更是人类各种文化活动的记录者。由于地域和族群的不同，各个国家、民族的特有性格通过文字等方式得以传扬，并令文字成为其特有的文化传承与象征符号。随着现代商业的快速发展，文字被赋予了全新的功能和价值，除自身所代表的意义外，文字被越来越多地要求其具有形象的象征意义和强烈的视觉吸引力。

1. 信息交流与知识传播

文字的首要任务是信息交流与知识传播。文字的存在，主要是为了阅读。文字的产生，加快了我们认识自然、认识社会的速度。

2. 文化传承与象征

文字记录人类各种文化活动，文字也是国家、民族和宗教的象征。

3. 象形符号与视觉吸引

随着现代商业的快速发展，文字被赋予了全新的功能和价值。我们谈起"SONY"（见

图2-15)、"可口可乐"(见图2-16)等这些熟悉的品牌时,头脑中便会呈现出明确的文字形象。文字除了自身所代表的意义外,被越来越多地要求具有形象的象征意义和强烈的视觉吸引力。

图2-15 "SONY"标志

图2-16 "可口可乐"英文标志

2.2 字体设计原则

字体设计原则包括识别性原则、艺术性原则、独特性原则和整体性原则。

1. 识别性原则

容易阅读是字体创意设计最基本的原则。字体创意设计的目的是快捷、准确、艺术地传达信息。让人们费解的文字,即使拥有再优秀的构思,再富于美感的表现,无疑也是失败的。所以在对文字的结构和基本笔画进行变动时,不要违背千百年来人们形成的对汉字的认读习惯。同时也要注意文字笔画的粗细、距离、结构分布,以及整体效果的明晰度。

在对字体进行创意设计时,我们首先要对文字所表达的内容进行准确的理解,然后选择恰如其分的形式进行艺术处理与表现。如果对文字内容不了解或选择了不准确的表现手法,那么不但会使创意字体的审美价值大打折扣,同时会给企业或个人造成经济或精神的损失,也就失去了字体创意设计的意义。

2. 艺术性原则

字体设计在易读性的前提下,还要追求字体的形式美感。整体统一是美感的前提,协调好笔画与笔画、字与字之间的关系,强调节奏与韵律也特别重要。任何过分华丽的装饰、杂乱的表现都无美感可言。《芳华》电影海报如图2-17所示。

3. 独特性原则

另外,字体创意要以创新为目的,独具风格的字会给人留下深刻的印象。要根据设计主

题要求，突出汉字设计的个性色彩，创造与众不同的独具特色的字体，给人以别开生面的视觉感受。应从字的形态特征与组合上进行综合思考，创造出富有个性的字形，令人产生赏心悦目的视觉吸引力。字体设计海报如图2-18所示。

图2-17 《芳华》电影海报

图2-18 字体设计海报

4. 整体性原则

在进行文字字体的设计创作时，必须对字体作出统一的形态规范，充分考虑其传播媒介和应用效果，保证字体的识别性和系统性，从而清晰准确地表达文字的含义。此外，还要考虑品牌的特性及产品的属性，尤其是在设计品牌文字时，更要突出品牌的个性，强化视觉吸引力。优酷标志字体设计演变如图2-19所示。

2006-2007　　　　　　2007-2010　　　　　　2010-2013

2013-2016　　　　　　2016-2019　　　　　　2019.4

图2-19 优酷标志字体设计演变

案例2-1

nova字体更新案例

华为旗下的手机品牌nova系列聚焦于年轻消费群体，为新生代消费者提供更个性化的选择。

2019年6月该品牌宣布更换品牌字体，原标志字体采用简约的流线型风格（见图2-20），字母的转角笔画以纤细圆润的曲线设计，并且被赋予从桃红到紫的渐变色调，柔美婉约。字体换新后的nova的标志摇身变得更大气简约（见图2-21）。首先，字母n沿用了原本的"减法"设计，字母n的左上角突出的笔画被省略，整体变为类似于一个拱门的形状。其他的三个字母，则采用了当前国际上比较流行的粗体无衬线英文字体来呈现，线宽加粗，间距放大，笔画两端调整为直角，形体变得挺立，营造出更为舒展、自由的空间感。而在色调上面，对标志进行"去颜色"处理，遵循"少即是多"原则，为其增添扁平的感觉，标志整体气质发生了比较大的改变，但同时拱门型的字母n留存了品牌辨识度。

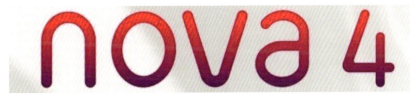

图2-20　nova旧标志

图2-21　nova新标志

同时，这次字体换新后的nova新标志，是在表达品牌想要与"斜杠青年"们积极对话的态度，因为当代年轻人自主、独立、多元又有趣，而nova同样主张包容和呈现多元文化和精神，所以在设计上更加重点展现新一代年轻人"不止一面"的深层心理诉求与性格特点。因此，新的nova标志，不再局限于线上的传播，而是要跟年轻人一起"燥"，一起"搞事情"。nova邀请了知名的涂鸦师，在厦门、北京、成都、广州等城市，以字体换新之后nova的标志主题打造网红涂鸦墙。nova字体涂鸦设计如图2-22所示。

在华为母品牌之下，随着nova自身品牌影响力的不断提升，其需要沉淀更为深厚的品牌资产，进一步对外输出核心文化，因此，品牌标志、图标以及视觉形象的更新势在必行。nova作为一个针对当代年轻人的品牌，应符合当下符号化、扁平化的设计趋势，以此拥抱年轻人的审美喜好，打造适合年轻群体的多元文化的视觉设计，进一步拉近和年轻消费用户的距离。难能可贵的是，nova旨在为年轻群体发声，将他们的人生态度与品牌精神相结合，提炼出"不止一面"的品牌内涵，提升品牌影响力。

图2-22 nova字体涂鸦设计

（资料来源：根据"LOGO大师"内容整理）

2.3 字体设计创意方法

2.3.1 变形

在视觉设计领域中，包括包装设计、平面广告设计以及环境设计，都与文字有着密切的关系。文字本身就是以一种特殊的符号活跃在我们的日常生活中，同样的字符加以不同的组合变化可以传达不同的信息。

通过对文字字形结构或者造型的调整，可使字体变形、扭曲，打破字体的局限性，让元素的布局不再呆板单一，进而丰富版面。字体变形如图2-23所示。

2.3.2 解构

解构，或译为"结构分解"，是后结构主义提出的一种批评方法。"解构"概念源于海德格尔的《存在与时间》中deconstruction一词，原意为分解、消解、拆解、揭示等。

解构是图形的重新分解、组合的观念与手法，在视觉传达设计中，不管是图片还是文字，通过解构，都能赋予图示化结果以全新的内涵。因此，在视觉传达设计中，文字、图形、色彩等的运用，要结合视觉传达设计本身的性格和文化，增加对图文的解构与重构等手法，以便传达出更深广的内涵和蕴意。字体解构如图2-24所示。

图2-23　字体变形

图2-24　字体解构

 小贴士

文字解构的特点主要表现在两方面。

文字及内容的合理性被忽视。人们对于画面的关注点从文字内容本身转移到文字图形化的表现上，注意力集中在画面打散的趣味性和对文字非常规的处理上。

画面呈现出多中心、多视点的格局，文字突破了有限空间的限制。文字解构要求字与形、形与形之间存在高度的协调性，而不是文字各个解构和图像之间毫无章法的堆砌。因此，文字解构重点在于设计者对于这个"度"的把握。

2.3.3 重组

重组，会让人有一种新鲜的感觉，得出的结果也会让人有意外之喜。这种手法极具创意，非常有趣，让人有眼前一亮的感觉。绘画和设计总是相通的，设计师可以用与主题内容相关的元素进行重组表现，以此得到意外的收获。其实，重组这种艺术处理手法早在意大利文艺复兴时期就出现了。

例如，朱塞佩·阿尔钦博托（Giuseppe Arcimboldo），被认为是20世纪超现实主义运动的先驱。他以人物肖像和图案讽喻画而闻名，其作品由现实中蔬菜、花卉、鸟、鱼及其他物品变化组合而成。其《四季》作品如图2-25所示。

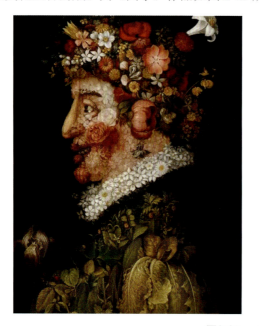 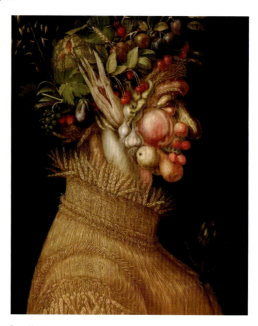

图2-25 《四季》作品

除了字与形可以进行重组之外（见图2-26），还有字与色组合（见图2-27）、字与材质组合（见图2-28）、字与空间组合（见图2-29）、字与3D组合（见图2-30）、字与字组合（见图2-31）、字与影组合（见图2-32）。在视觉设计中，重组这种表现方法已经非常普遍，没有你想不到的组合，只有还没做的组合。这些富有创意的方法都来自敢于创新的大脑。

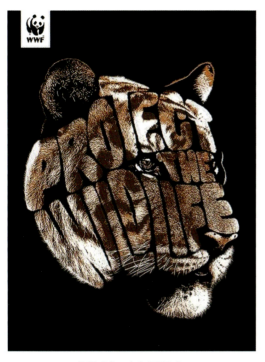

图2-26　字与形组合

图2-27　字与色组合

图2-28　字与材质组合

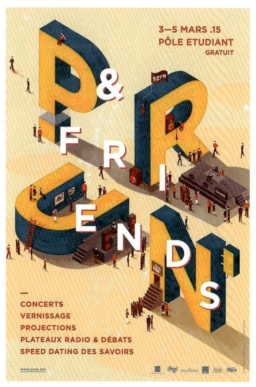

图2-29　字与空间组合

图2-30　字与3D组合

图2-31　字与字组合

图2-32　字与影组合

2.4 字体设计的视觉表现

2.4.1 字体设计在标志设计中的应用

随着时代的不断发展，人们进行信息传播的途径也在不断变化，以传达视觉信息为主要功能的标志已经成为人们信息传播的主要符号。在传达视觉信息方面，相较于其他元素而言，字体设计具有很强的专业性。随着人们对标志设计的要求越来越高，越来越多的设计师为了满足人们对标志设计的需求，在对标志进行设计时都会将字体作为主要设计元素。史密斯学院艺术博物馆的Logo设计如图2-33所示。

图2-33　史密斯学院艺术博物馆的Logo设计

2.4.2 字体设计在包装设计中的应用

字体设计是在迎合现代人视觉审美的基础上，将文字进行重新设计安排的一种艺术表现方法。字体设计被广泛应用于视觉媒体、屏幕设计、包装设计中，尤其是在包装中，字体设计扮演着极为重要的角色。优秀的包装设计不仅要将文字信息表述清楚，而且还能使消费者在阅读过程中得到美的享受。字体设计在包装设计中的应用如图2-34所示。

图2-34　字体设计在包装设计中的应用

完整的包装设计中必然包含字体设计，而优秀的字体设计亦是优秀的包装设计的重要因素。不同的字体具有不同的美感，或飘逸，或淡雅，或窈窕。在现代包装中正确选取适当的字体，充分结合商品对字体进行个性化设计，不仅可以准确传递信息，还能突出产品特色，提升品牌价值，增强消费者印象，促进产品市场推广。

HIPPEAS零食包装设计

HIPPEAS的创始人Livio Bisterzo是一位连续创业的企业家，一直在不断进行新的尝试。他在多个消费领域都取得了一定程度的成功，但他自己也承认，在某些领域也经历过"惨败"。2014年，他疲惫不堪，选择了"暂停"一切去旅行，探索新的趋势，寻找新的视角。很快，他就找到了方向——天然食品领域的创新，特别是豆类的多种营养价值。此后，他把精力集中在鹰嘴豆上，举家迁往加州，开始全职开创新事业。

继2016年夏天在大西洋两岸HIPPEAS零食（见图2-35）首次推出之后，这款带有鹰嘴豆微笑的亮黄色袋装零食迅速占领了全球的渠道和货架。目前，HIPPEAS已在包括全食超市、乐购、亚马逊、Wegmans、Sprouts、Ahold、HEB、Shaw's、Central Market、Safeway、Albertsons、BristolFarms、Kroger等在内的近10万家零售店上架销售，最近也开始在CVS、Target和Costco等精品超市发行。

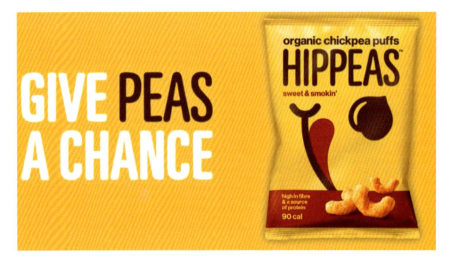

图2-35　HIPPEAS零食包装袋

品牌名HIPPEAS谐音"嬉皮士"，让人一听就联想起20世纪60年代嬉皮士时期丰富的视觉语言。但品牌方却未使用那些人们熟知的嬉皮士年代的元素，而是捕捉时代精神，针对"现代嬉皮士"——具有社会意识和文化个性的消费者们，打造了一个大胆、现代、独具魅力的形象，呈现出一个能激发千禧一代消费者想象力的时尚、主流的零食品牌。

HIPPEAS包装整体形象大胆而自信：抢眼的黄色作为品牌的主色调，圆润有趣的

HIPPEAS字体设计，微笑的"嬉皮豆脸"，闪烁的眼睛巧妙地呼应着品牌的主产品——鹰嘴豆，而HIPPEAS有趣的谐音则直观地传达了品牌的理念。

（资料来源：根据"智远国际"内容整理）

2.4.3 字体设计在广告设计中的应用

广告中的文字不但能够作为信息传播的载体，还可以成为广告中的主体元素。通过这个主体形象，不但可以对消费者展示其商品的自身"性格"，而且还可以体现出广告的文化内涵。由于文字本身在结构和变化上具有独特的形式感，因此，在广告设计中采用纯文字的画面形式来进行创作也是不错的选择，这种创作方式同样可以取得独特的视觉传达效果。

广告设计的文字表现，最重要的就是文字在广告设计中的图形化表现，这种表现着意于文字视觉形象的提升，从视觉艺术的角度来考虑字体带给人们的艺术美感，利用文字本身的形式特点加以夸张变形，赋予文字想象的空间，直观准确地传达广告信息。字体设计在广告设计中的应用如图2-36～图2-38所示。

图2-36 字体设计在广告设计中的应用（1）

图2-37 字体设计在广告设计中的应用（2）

图2-38　字体设计在广告设计中的应用（3）

　　广告设计中文字的创意表现可以是从抽象到具象的变化，也可以是从形到意的变化。变化时可以从文字的造型开始，采用变形、添加、装饰、寓意等表现手法，通过这些表现手法充分发挥设计者思维的想象力。广告中文字的运用，不再只是对字形进行笔画上简单的变形与装饰，而是运用创新的思维和方法，以及视觉要素的设计法则，用现代设计理念来探索文字的个体或组合形态。

　　对一幅广告作品来说，给字体更多、更新的表现力，让其以优美的造型及装饰效果准确地作用于视觉，那么它一定会给人们留下非常深刻的印象，使文字所传达的含义更加深刻。

 本章小结

　　视觉设计离不开字体设计，字体能起到传递和沟通信息的重要作用。字体设计包括字体的结构、意象符号、形声结合、组合构图、清晰度、平衡度等方面的内容。只有深究字体设计，才能更好地在设计中运用得当，更好地掌握视觉设计的要领。

1. 文字是如何发展而来的?
2. 基本印刷字体有哪些?
3. 字体设计的原则是什么?
4. 字体设计创意方法有哪些?

实训课堂一:
1. 内容:选取不同字架结构的汉字,分别进行黑体、宋体的字体临摹。
2. 要求:每位学生根据实训内容提供两份字体临摹作业,字数不少于30字。作业要求结构合理、画面整洁。
3. 目标:通过对不同类型的印刷字体进行临摹,加深学生对印刷字体的认识和理解。

实训课堂二:
1. 内容:自选四字成语,对文字进行创意字体设计。
2. 要求:每位学生根据实训项目提供一幅设计图稿,并针对设计创意点进行文字说明,文字分析不得少于100字。
3. 目标:通过字体创意设计的实践,培养学生字体设计的能力。

课件讲解

2.1.mp4　　　2.2.mp4　　　2.3.mp4　　　2.4.mp4

第 3 章

图 形 设 计

福田繁雄"和平"主题招贴设计

20世纪70年代，美国给越南带来了无穷的灾难，震惊了整个世界。国际设计联盟（GAI）组织了以"和平"为主题的招贴设计竞赛活动。

在几百幅名人作品中，日本的设计师福田繁雄的作品赢得了一致好评（见图3-1）。画面以温和而又醒目的黄色为基调，以黑色大炮为元素，采用对角线构成的画面，来引起观众的注意。最令人叫绝的是，福田繁雄将一颗脱离弹筒的炮弹在视觉流程上做了反向处理，让人感到其深刻的内涵和一目了然的视觉传达效果。它向人们传达一个历史的规律，它在向侵略者提出警告：谁发动战争，谁终将自食其果，自取灭亡。一张白纸，设计师仅用一个图形，不用文字，不用旁白，便与观众沟通，这就是视觉图形语言的魅力。

日本平面设计大师福田繁雄的海报简洁、幽默、巧妙并深刻，常以简练的线和面构成，具有强烈的视觉张力，充分显示了他对图形语言的驾驭能力。福田繁雄把异质同构、视错觉等理念，以视觉符号的形式重现在其海报作品上，并将其以客观和风趣的形式呈现，使简洁的图形成为信息传递的媒介，由此其设计的作品兼具了艺术性与精神性的内涵。

图3-1　福田繁雄"和平"主题招贴设计

福田繁雄的作品是凸显魅力的法宝，是对错视原理的精确掌握和应用。他善于运用图底关系、矛盾空间等错视原理，使作品大放光彩。正如福田繁雄自己所说的："我的作品，无论是平面的还是立体的，作品的创作核心都是围绕着以视觉感官的问题为前提来进行思考。"因此，他不断地对视错觉进行探索，将不可能的空间与事物进行巧妙的组合，从而达到视觉上的新知，将合理的与不合理的元素共同营造出奇异的视觉世界，在看似荒谬的视觉形象中透出一种理性的秩序感和连续性。

（资料来源：根据"艺术中国"内容整理）

3.1 图形设计概述

图形可以解释为能够用来产生视觉图像并可以传递信息的，由绘、刻、写、印及电子图像、摄影等手段来完成的视觉符号。图形也可以理解为应用于设计中的一切图和形，它区别于语

言和文字。

语言、文字、图形都是人类文明传播的工具。语言靠声带发音,诞生的时间最久远,传达信息和表达感情最直接、最亲切,是一种有声交流;文字传达信息和表达情感最准确、最概念化,是人类走向文明的产物。与两者相比,图形传达信息和表达情感有着自己独特的魅力。图形的表现形式、创意构思可通过多种媒体传播,它可以超越时间、空间、民族、信仰、国界、文字、语言等,在世界范围内进行广泛的、无障碍和无声的传播,因此图形是"世界语言"。

图形设计作为一门新的专业学科,是在19世纪20年代被提出的。美国设计师德赖弗斯预言:"起源于人类文化初期的基本视觉符号,将成为全世界通用的传播工具。"

3.1.1 图形的起源与发展

早在旧石器时代,人类先祖就开始用木炭或矿物颜料在居住的洞穴和岩壁上刻画家禽、野兽、狩猎的场景或群体化生活的情节图形(见图3-2),这些图形成为他们沟通、表达情感和意识的媒介,起到了记录事件和传播意念的作用。这些拙朴的图形,蕴含着极为丰富的情感,形成了现代图形的原始雏形。这些形象符号就是他们在生产劳动和社会活动中进行信息传递的媒介。

图3-2 洞穴和岩壁图形

图形的发展进程大致分为三个阶段。第一个阶段为远古时期人类的象形记事性原始图画。如图3-3所示,原始人的图画式符号是图形的原始形式,也是文字的雏形。第二个阶段为由一部分图画式符号演变成文字。图画式符号与记事性图画的区别在于其形象的抽象性更强,更为简化。当记事性图画在实际应用中不断简化后就形成了图画文字。第三个阶段为图画文字产生后带来的图形发展。图画文字这一视觉传达形式使人类的沟通和交往更加密切。这一阶段的图形朝着信息易被领会的方向发展。

图形以其独特的想象力、创造力以及超现实的自由创造,在版面设计中展现着独特的视觉魅力。在国外,图形设计已成为一种专门的职业,图形设计师的地位随着图形表达方式的受重视程度,日益被人们所认可。20世纪中期,世界各国涌现出许多杰出的图形设计大师,如日本的福田繁雄、德国的视觉诗人冈特·兰堡等,他们的作品充满了智慧,促进了视觉语言的多元化发展。

图3-3　北美印第安人画在岩洞上的图形符号

3.1.2　图形的特性

图形是介于文字与美术之间的视觉传达形式，能够在纸或其他物体表面表现，能通过印刷及各种媒体进行大量复制和广泛传播。它通过一定的形态来表达创造性的意念，将设计思想可视化，使设计造型成为传达信息的载体。图形的特性主要表现在以下几方面。

（1）图形传递信息直接有力：图形源于图画，非常直观，通过眼睛直接进入大脑进行判断，比较感性。

（2）传递信息生动准确：好的图形创意设计意义明确，意味深长，既可准确表意，又带给人们更深的回味和无尽的想象，揭示着情感内容和思想观念，使思想表达得充分、形象、有深度，可达到言有尽、意无穷的效果。

（3）易于识别和记忆：图形具有形象化的特点，因此有易于识别和记忆的特性。

3.1.3　东方传统图形

中国文化强调的是"天人合一"，追求的是"形神兼备"，在这种思想的引导下，艺术与设计都更多地体现出主观因素在创作中的主导性，表现出令人惊叹的想象力。我国刺绣艺术历史悠久，举世闻名。其中最具代表性的是"四大名绣"，即苏绣、湘绣、粤绣和蜀绣。苏绣是江苏地区刺绣产品的总称，因图案秀丽、技巧精湛、绣工精细而被誉为"东方明珠"，如图3-4所示。

中国是世界文明的发源地，悠久的历史和深厚的文化沉淀是祖先留给我们的巨大宝藏。中国传统吉祥图案便是这宝藏中最美、最绚烂的一部分。在漫长的岁月里，我们的祖先创造了许多追求美好生活、寓意吉祥的图案。人们巧妙地运用人物、走兽、花鸟、日月星辰、风雨雷电、文字等，以神话传说、民间谚语为题材，通过借喻、比拟、双关、谐音、象征等手

法，创造出图形与吉祥寓意完美结合的美术形式。我们把这种具有历史渊源、富于民间特色，又蕴含吉祥企盼的图案称为中国传统吉祥图案。中国传统吉祥图案是中华民族传统文化的重要组成部分，是表现民族历史的一套完整的艺术形式。

图3-4　苏绣

3.2 图形的构成

图形是指由外部轮廓线条构成的矢量图，通常由点、线、面、体等构成。下面我们介绍构成图形的四个基本元素。

3.2.1 点

点是设计中最基本的元素，虽然在几何学中它没有面积，在物理学里没有质量，但在设计学里面，点将不单单作为一个点来看待，它有面积，有质量。但是就像一维空间一样，只有当点"动起来"，或者叠加起来，才能进阶成设计中有用的部分。而点在设计中也远远比其几何与物理概念要复杂得多。

点的本质是一种体现动态张力的静止图形。点在设计中可以起某种稳定图式、造型的作用。点的大小、形态、位置不同，所产生的视觉效果、心理作用也不同。点能表现出很强的张力，是因为点具有大小、面积、形态和方向性，如图3-5所示。且不同的点表现出不同的感觉。单体点会吸引观者的视线，产生提示、强调的作用；散点在画面中常常可以活跃气氛，点缀画面，使其显得很生动；密集的点形成一种肌理，作为背景为画面增添一个层次，衬托主体。

点还可以分为规则几何形、不规则形，它的变化随设计作品整体的需要而定型，使不同

的点有不同的性格。圆形的点往往给人圆润、充实、不稳定的感觉，如图3-6所示；多边形的点则会使人有尖锐、紧张之感；不规则的点则给人自由、随意、活泼的感觉。

图3-5 点在图形设计中的应用

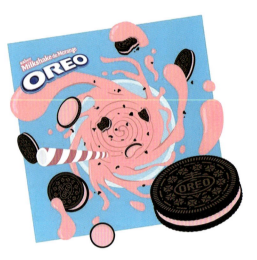

图3-6 圆点在图形设计中的应用

3.2.2 线

线作为设计的基本要素之一，在图形设计中的影响力大于点。线要求在视觉上占有更大的空间，因为它的延伸带来了一种动感。线是点移动的轨迹，具有位置、长短、一定的宽度和面积等属性，它能充当画面中清晰了然的骨架，能稳定画面，自主成型。线在图形设计中的应用如图3-7所示。

图3-7 线在图形设计中的应用（1）

线的特点在图形设计中具有多样性：直线有很强的概括性和稳定性；垂直线硬挺沉稳、有力度；向上方倾斜的线则具有迷茫和消极的感觉；曲线较直线更具动感和韧性，给人柔软、优雅的感觉（见图3-8）；折线则带有波动性，给人紧张感。

图3-8 线在图形设计中的应用（2）

直线、曲线和折线是反映事物性格内涵的最基本要素，它们都具有鲜明的个性。在设计的画面中，有些线是以点的延伸所产生的，较之单一的细线、粗线更富有变化，能充分调节图形的节奏感，但此时点的特性已减弱，被线形的感觉所取代，这类线有较强的装饰性，给图形增添了新的韵律和动感，如图 3-9 所示。

图3-9 线在图形设计中的应用（3）

3.2.3 面

图形设计中的面在画面中往往占有很大的比重，它是线移动的轨迹，有长度、宽度，没有厚度。因此在图形设计中，面的大小、位置、方向就显得十分重要。面的形态对视觉设计的整体效果来说，占有主导地位，因而在视觉上要比点、线来得强烈、实在，如图 3-10 所示。

规则的几何形面包括圆形、方形、三角形等。圆形的面视觉效果完整且具动感；方形的面通常给人稳定、不易改变的心理效应；三角形的面有稳固的结构和具有挑战的个性；不规则形的面则个性繁杂、多变，如图 3-11 所示。

图3-10 面在图形设计中的应用（1）　　　　图3-11 面在图形设计中的应用（2）

点、线、面在图形设计中的关系是相对产生的，它们相互依存、相互作用。点应该是有面积的形，线应该是有位置、方向、粗细和长宽的形，这些面积和宽度的值增大时，点、线的形象就会减弱，面的形象就会增强，从而很难辨认出它们的界限，画面的视觉冲击力会随之减弱。

在创作图形设计作品时，还应该注意和强调点、线、面在画面中所占的比例，如果三者比例相同，设计作品就会产生呆板、僵硬的感觉，只有当点、线、面三要素的比例不同，画面才会显得生动、和谐，有秩序感，如图3-12和图3-13所示。

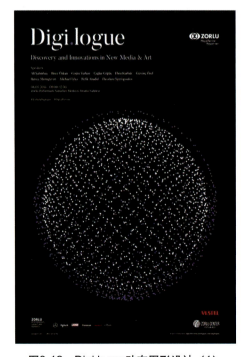

图3-12 Digi.logue动态图形设计（1）　　　　图3-13 Digi.logue动态图形设计（2）

3.2.4 体

体是面按照一定的轨迹移动、叠加,由长度、宽度和深度三个维度共同构成的三维空间,其特点是体量感和重量感共同表现(见图3-14)。各种体形态成型法则不同,其表现特色也不同,设计上应根据所创造的形体灵活运用,以产生不同的视觉效果。

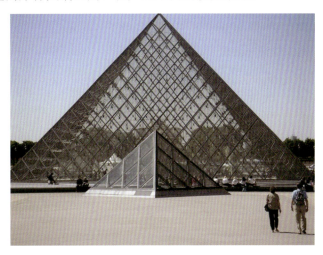

图3-14 贝聿铭——玻璃金字塔(虚体)

体的构成包括如下几种。

(1)半立体:又称浮雕,部分空间立体化,主要特征表现在凸凹层次和光影效果上面。

(2)点立体:以点的形态在空间构成的形体,占用的空间极少,但可以形成穿透性的深度感,富于活泼的变化与韵律效果。

(3)线立体:以线的形态在空间构成的形体,占用的空间为虚空间,给人虚实交错的感觉。

(4)块立体:表面完全封闭的立体,给人厚实的感觉。

立体构成的形式是在平面材料上进行立体化加工,使平面材料在视觉和触觉上有立体美感,相比于平面布局更富动感,视觉效果更加强烈,如图3-15所示。

(a)

(b)

图3-15 体在图形设计中的应用

动 态 图 形

动态图形是指在四维空间内形成的图形，也就是运动变化状态的视觉图形，它主要包含四个基本因素。

第一，空间位移，是描述质点变化的物理量。

第二，参照框架，是人的视觉感官感觉运动图形的参照物，也就是说，人的眼依据图形和参照物之间的关系变化产生了动态的视觉感受。

第三，方向，是动态图形运动的轨迹。

第四，速度，是动态图形运动变化的快慢程度。

3.3 图形创意思维方法

图形创意是指设计者根据表现主题内容的要求，以说明性的图画形象为造型元素，运用一定的形式构成与规律性的组织变化，赋予图形本身更深刻的寓意，从而调动视觉来激发观者的思维活动，并准确传递信息、沟通情感。图形创意的思维是一种创造性思维，通常有联想和想象两种方法。

3.3.1 联想

联想是根据一定的相关性从一个事物推想到另一个事物的思维过程，通过事物之间的关联、比较来扩展人脑的思维活动，从而获得更多创造性设想的思维方法。它可以在已知领域内建立联系，也可能从已知领域出发，向未知领域延伸，获得新的发现。

任何一条信息都能与多条信息建立某种联系。传播正是根据被组合的信息之间构成的特定关系，从一条信息出发组合到另一信息，新灵感、新火花便在瞬间产生了（见图3-16）。

以联想法进行的广告创意在设计的过程中，设计师可从各种事物中获得有益的启示并拓宽思路，可从各个角度来审视事物，从空间形态或不同的光与影所产生的形状中，去发现它们之间的相似性和连接点。具体的联想技巧可以分为形象联想、意象联想、连带联想和逆向联想。

形象联想是指由一种物象的形态而引发的对与之相似形态物象的联想，源于人的感性认识。这是一种最基本、最普遍的联想方式（见图3-17）。如由圆形的形态联想到各种具有这一形态的事物：钟表、光盘、太阳、风扇、波纹等。

意象联想是把表面不相干的事物，抛开它们的外形表层，通过它们之间某种本质上的共性而引发的联想,源于人的理性认识。意象联想是由"意"展开的联想,通过复杂的心理活动、联想机制寻找到可视的形象，并通过这个形象直接或间接地对"意"的内涵进行表现或象征。如同文学上的比喻，将人们熟知的、公认的物质特性转接到要说明的物质上，以此来更形象、

更生动地传播被说明物质的相关特性。例如，看到圆，会想到团圆、祖国统一、家人团聚等。意象联想图形创意如图 3-18 所示。

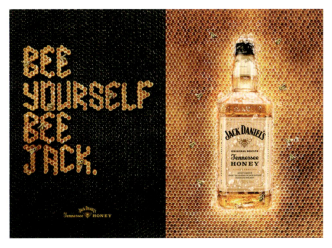

图3-16　Jack Daniel's蜂蜜威士忌系列创意平面广告

图3-17　形象联想图形创意

图3-18　意象联想图形创意

连带联想是指从某一形象元素开始进行连续的逻辑推演，呈线状思维特征发展，也就是通过一个物象的形象和意象而引发的相关的、连贯性的各种联想，如图 3-19 所示。

图3-19　连带联想图形创意

生活中，人们习惯于用思维的逻辑性来认识事物和解决问题，对客观事物形成了一种固定的思维方式。逆向联想不是对逻辑思维的背叛，而是打破原有固定的思维方式，反其道而行之，是从相反的角度来看待和认识事物，是从事物结果引向原因的思维方式，是因果关系的倒置，如图 3-20 所示。

图3-20　逆向联想图形创意

3.3.2　想象

"想象"与联想有所不同，"联想"指基于某人或某事物而想起其他相关的人或事物，"想象"是在原有感性形象的基础上创造出新形象的过程。

图形的组合必须是有意义的连接，需要依靠逻辑思维来进行加工和完善。想象力是一种观念上的再造和创造形象的心理能力，是人类运用储存在大脑中的信息进行综合分析、推断、

设想的思维能力。如果没有想象的参与，思维就无法良好进行，特别是创造性思维。

图形设计的想象是一个广阔的心理范畴，各种视觉元素，包括抽象元素都是可以通过想象加以完善的，现实中的形体通过想象可以变异、错位、交替、融合，构成超视图形，各种客观现象也可以通过想象转换成多种意象，如图3-21所示。

图3-21　想象图形创意

3.4　图形创意设计表现方法

图形创意设计的表现方法主要有同构图形、正负图形、共生图形、解构图形、延异图形和悖理图形，下面分别进行介绍。

3.4.1　同构图形

同构是将不同的但有内在关联性的视觉元素创造性地巧妙结合在一起。这种结合不是简单地将两者再现或并置于画面中，而是将不同的形态、不同的性质、不同的时空关系，基于创意要求，合理、有机地统一为一体。它强调"整体"的概念，要求构成体自然而合理。同时，它更注重"创造"的概念。同构图形不追求生活上的真实，更注重视觉意义上的艺术性和合理性，做到"意料之外，情理之中"，如图3-22所示。

图3-22　同构图形创意

3.4.2　正负图形

正负图形指"图"与"底"。图指图形,底指衬托图形的基底。"图形"与"基底"之间的关系,实际上就是指一个封闭的式样与另一个和它同质的非封闭的背景之间的关系。图与底是密不可分的,在格式塔心理学看来,"图形"与"基底"是一个格式塔不可分割的两个部分。"基底"也应该成"形",或者至少也应该具有一个"形"的性质。因此,有人才将"图"与"底"称为"正形"与"负形"。正负图形创意如图3-23所示。

图3-23　正负图形创意

3.4.3　共生图形

共生图形是将不同元素通过共用一些部分组合为一体,形式巧妙,富有装饰性。这种造型方法不仅增强了图案的装饰效果,有时也起到表达信息的作用。共生图形创意如图3-24所示。

图3-24　共生图形创意

3.4.4　解构图形

解构图形是把一个完整的事物或元素形象,通过打散、分解、残像、裂像、切割、重组

等形式来组织，让人通过"解"的部分产生联想、思考，从而领悟图形内涵与设计主题。解构图形中，设计师借助被解构的形象产生某种暗示，使观者能在分解形体中窥见实质，体味新意。经解构和组合之后，图形的构成效果并非残缺不全，反而加强了图形的律动感、装饰感和现实感，如图 3-25 所示。

图3-25　解构图形创意

3.4.5　延异图形

延异又称异变或渐变，指一个形态经过一定过程逐渐演变成另一形态，将两种形态元素分别完整呈现，借由中间的过渡将二者组织在一起，是形与形的一种组合方式，如图 3-26 所示。

图3-26　延异图形创意

3.4.6 悖理图形

悖理图形又叫无理图形，是用非自然的构图方法，将客观世界人们所熟悉的、合理的和固定的秩序，移植于逻辑混乱、荒诞反常的图像世界中，目的在于打破真实与虚幻、主观与客观世界之间的物理障碍和心理障碍，如图3-27所示。

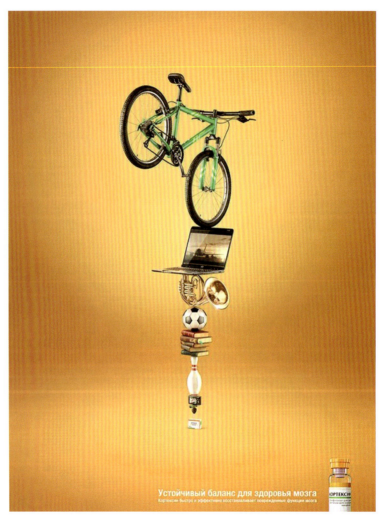

图3-27　悖理图形创意

3.5 图形设计的视觉表现

图形设计以其独特的思维模式和丰富的表现方法被广泛地应用于视觉传达设计的各个领域，如广告设计、包装设计、标志设计、书籍装帧设计、器物装饰、商业摄影、电影、电视图形、计算机图形、环境图形、动画作品等。图形创意作品在推销商品、促进生产、提高生活质量、

普及教育和科学技术等方面发挥了巨大作用。

3.5.1 图形设计在标志设计中的应用

图形设计往往具有表达一定概念的功能，在标志设计中这一点体现得尤为强烈和复杂，因为标志作为一种具有典型意义的核心符号，通常都具有高密度的多重属性。一个好的标志不仅要具有丰富的内涵，更应把这种内涵通过一种恰当的且具有美感的形式表现出来。2016里约奥运会标志如图3-28所示。

图形类标志是指文字以外的各种视觉形象符号。标志设计的线条，以最简洁的形式表现无限的张力和方向，它明确、简洁、爽朗、锐利，如图3-29所示；标志设计中的曲线，具有弹性、丰满、柔和、流畅、柔软及优雅等特点。

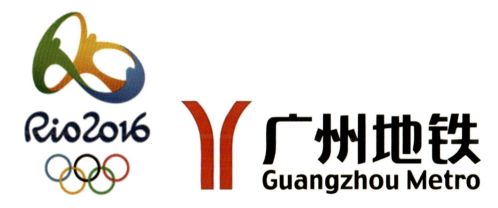

图3-28　2016里约奥运会标志　　　　　　图3-29　广州地铁标志

标志动态美是指以线为主要表现形式的标志在使用过程中，直接实现语义与审美的无歧义解读，形成关于符号意义及象征精神的多重情感表达。动态美表达首先表现为：以流动线为主要表现形式的标志，在视觉上给人以动态感的呈现，实现标志静中有动的审美感受。

3.5.2 图形设计在广告设计中的应用

一幅好的广告设计必须有相当的号召力与艺术感染力，要调动形象、色彩、构图、形式感等因素形成强烈的视觉效果。它的画面应有较强的视觉中心，充分捕捉受众的感官注意力。

目前图形设计已经广泛应用于广告设计。图形比文字容易被人们记忆，因此在广告设计中受到青睐。吸引更多人的关注是广告设计的主要目的，精妙小巧的创意图形能够受到观众喜爱，通过个性化的表现让广告意图更加明确。精妙小巧的创意图形在结合对主体的了解后，能够合理地让广告设计发挥作用，比如大众的甲壳虫广告（见图3-30），就结合了对产品的了解进行广告设计，进而将抽象的品牌概念设计成更具特色的广告。

广告设计的主要任务就是传递信息，将所要表达的内容传递清楚，图形设计能够直接体现视觉感受，因而更具有实用性。将图形与文字表达相互结合，能够将广告设计的内容更详细地体现出来，让观众一目了然，如图3-31所示。

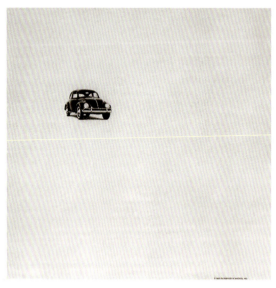

图3-30 甲壳虫汽车广告设计

图3-31 能量饮料广告创意

图形设计　第3章

索尔·巴斯，用图形改变海报设计的大师

在索尔·巴斯（Saul Bass）之前，电影海报的主流还是以片中的关键场景或者电影明星为主要内容。1955年，还不出名的巴斯为《金臂人》（The Man with the Golden Arm）设计海报（见图3-32），简洁的图形改变了电影海报乃至平面设计的审美风格。

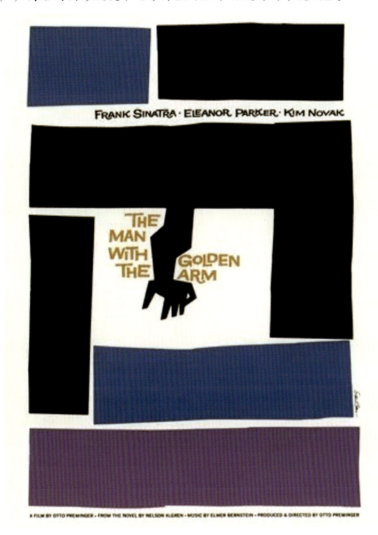

图3-32　《金臂人》海报

巴斯把电影海报从糟糕的商业广告变成了视觉艺术，装裱在镜框里的《金臂人》海报完全可以当作一件艺术品被收藏。

《金臂人》讲述的是弗兰克·辛纳屈扮演的爵士音乐家克服毒瘾的故事，这在当时是不融于主流的话题。因此，巴斯放弃了用大明星辛纳屈的头像做海报主题，转而使用图形设

计——黑色的扭曲的强壮手臂，这是一个同毒品抗争的典型符号形象，放在白色背景中尤为醒目，琥珀金色的字暗示了主人公的天赋和潜力，立体的色彩与抽象的图形都是来自现代艺术的视觉语言，与电影主题相呼应。而影片的三位主角，巴斯把他们的名字用参差不齐的字体排列在海报顶部，但没有使用他们的形象，这在电影行业中绝对是个革新。《金臂人》的海报用大胆的图形设计和富有表现力的色彩组合，以隐喻的手法表现电影主题，再搭配以精细的字体和深思熟虑的版式，极具辨识度，颇有现代主义风格。

(资料来源：根据"电影杂志"内容整理)

3.5.3 图形设计在包装设计中的应用

用图形来传达包装的商品信息，比起用文字更直观、更快速、更具吸引力，能让观看者一目了然并准确获取商品的信息。在现代包装设计中，图形设计占有主要地位。创新的图形应用在包装设计中越来越受消费者关注，并留下深刻印象，让观者产生共鸣，成为产品传播信息重要的媒介，如图 3-33 所示包装设计。

图3-33　图形设计在包装中的运用（1）

图形设计在现代包装设计中表现形式有很多，包括抽象图形和具象图形表现形式等。各种表现形式有不同的视觉效果，根据包装商品的不同特点，可选择不同的图形创意表现形式。

包装设计中恰当的图形创意和表现，能正确引导消费和促进消费。例如，有的商品包装需要将具象的物体进行摄影或手绘写实的图形创意表现（见图3-34）；有的商品包装需要将具象的物体进行再设计，使之变成符合商品特点的抽象图形表现形式（见图3-35）。不同的图形创意表现形式能使包装设计更具深刻内涵。

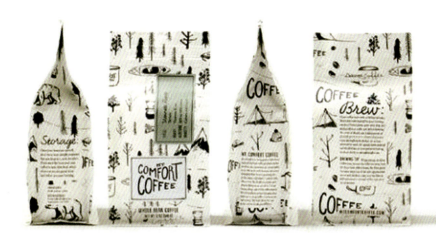

图3-34　图形设计在包装中的运用（2）

图3-35　图形设计在包装中的运用（3）

创新的时代和追求美的时代，人们对包装的要求越来越高。包装设计中的图形要能够准确传达信息，真实表达商品内容。独特而具有创新特色的图形能引起消费者对商品包装的兴趣，从而准确地将商品的信息传达给消费者。成功的包装设计作品，其图形创意设计一定很

有识别性,因此图形创意设计是包装设计的核心,能体现现代包装设计的价值。现代包装中的图形应该既简洁时尚,又具有文化内涵,这样消费者既能通过图形识别包装的商品信息,又能通过图形留下深刻的印象。

本章小结

成功的图形设计往往取决于独特的创意,要设计出独创性的图形,就要敢于大胆地想象。循规蹈矩、墨守成规的人是很难有创造力的,不敢去大胆地想象,当然也就不可能从一般中得以升华,去再创造。

图形设计的创意方法有很多,需要我们在设计实践中不断探索和总结。创意设计方法的界定也不是死板的,我们要灵活地把握,例如,可以把多种创意方法交融在一起。总之,功夫在画外、设计无止境。只有注重日常文化积累和艺术修养的培养,才能做到厚积薄发、才思敏捷。

思考题

1. 图形设计的含义是什么?
2. 图形由哪些基本元素构成?
3. 图形的创意思维方法有哪些?
4. 图形的创意设计表现方法有哪些?

实训课堂

实训课堂一:
1. 内容:分别利用图形构成中的点、线、面,进行三幅图形设计练习。
2. 要求:每位学生根据实训项目提供三幅设计图稿,并针对设计创意点进行文字说明,每幅设计稿对应文字分析不得少于100字。
3. 目标:通过对图形构成元素的运用,加深学生对图形设计的理解。

实训课堂二:
1. 内容:自拟主题,自选图形创意设计表现方法中的三种,进行三幅图形设计练习。
2. 要求:每位学生根据实训项目提供三幅设计图稿,并针对设计创意点进行文字说明,每幅设计稿对应文字分析不得少于100字。
3. 目标:通过对图形创意设计表现方法的运用,加深学生对图形设计的理解。

 课件讲解

3.1.mp4

3.2.mp4

3.3.mp4

3.4.mp4

3.5.mp4

第4章

色彩设计

 本章导读

可口可乐推"变色"新装

作为全球最知名的饮料公司,可口可乐在饮料包装的创新变革上可谓屡出奇招。2018年夏天,可口可乐在土耳其换上了最新推出的夏日新款包装,以清新绚丽的面貌与消费者见面,如图4-1所示。

图4-1　可口可乐土耳其2018夏季款饮料罐

这款包装最与众不同之处在于它采用了热变色油墨技术。据包装制造方介绍,以往热变色油墨仅被应用于传达温度变化,但可口可乐土耳其分公司首次将热变色油墨作为包装的装饰,使它成为可口可乐外包装造型的一部分。该设计主要被运用于可口可乐和零度可口可乐的包装上,并且有不同的夏日主题:从冰块到棕榈树,再到凉拖和帆船,不一而足。这些图案在室温下是无色的,但在冰镇后便会显现出缤纷的色彩。

热变色油墨技术在食品包装中的应用有诸多好处。比如,能够增强产品的新颖性和趣味性,使产品更加个性化,从而吸引年轻消费群体的注意。像可口可乐这样的碳酸饮料产品,其首要消费者便是年轻群体,因此更需要在包装上不断创新,给消费者带来更多的新鲜感和审美愉悦。除此之外,这种可以随外界温度变化的包装也增强了品牌的亲民性和互动性。在购买和消费可口可乐的过程中,消费者均能通过颜色变化与品牌产生互动。

(资料来源:根据"FBIF食品饮料创新"内容整理)

4.1　色彩设计概述

"色彩"一词,就是大家平时所看到的各种颜色的总称。到了今天,色彩信息已经转化成一种可感知的信息,具有一定的实用功能。

视觉设计必须具有相当的号召力和艺术感染力,而"色彩"正是影响视觉最活跃的因素。

当我们在面对设计师所展现出来的设计作品时，最先吸引我们注意力的就是这件作品表现出来的颜色，然后才是这件作品所表现的图像，最后才会关注到文字。色彩会给人留下深刻而又强烈的印象，所以很多设计师会利用色彩来表达其设计理念。

4.1.1 色彩的形成

眼睛是在光的作用下通过色彩的差异感受景物的存在。光线明亮时，我们看到大自然的万物鲜艳而清晰；光线阴暗时，色彩变得阴暗而模糊。如果没有了光，在黑暗中我们什么都看不见。

太阳光产生的高热能形成电磁波向宇宙空间辐射，电磁波的波长范围很宽，光只是电磁波的一小部分，而能够引起人的视觉反映的只有从 380nm 至 780nm 的波长范围。这就是可见光，即我们日常所见的白色日光。

物理学家牛顿通过三棱镜折射将日光分离成红色、橙色、黄色、绿色、蓝色、青色、紫色七种单一色光，它们按彩虹的颜色顺序排列。

光谱中各种色彩在可见光区域中的波长有所不同。其中红色光的折射率最小，它拥有光谱色中最长的波长；紫色光的折射率最大，波长最短。这实际是将可见光谱不同色彩进行了确认和命名。光谱如图 4-2 所示。

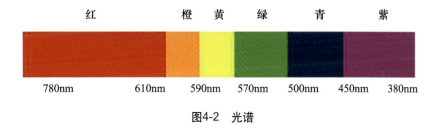

图4-2　光谱

4.1.2 色彩的分类

通常我们把颜色分为两大类：无彩色和有彩色。黑色、白色以及由黑白相混而成的深浅不同的灰，统称无彩色（见图 4-3）。除黑、白、灰以外的所有颜色，如红、橙、黄、绿、青、蓝、紫为基本色，它们按照不同比例相混合产生出的千千万万种色彩，统称为有彩色（见图 4-4）。

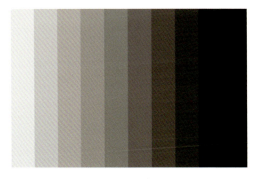

图4-3　无彩色

图4-4　有彩色

黑色是无色相、无纯度的，给人以严肃、神秘、含蓄、高端、酷等感觉。在行业设计中，黑色一般用于科技、汽车、饰品、数码设计，用来塑造高端的视觉感受。黑色在视觉设计中的应用如图4-5所示。

4.1.3 色彩三要素

当我们看到一种颜色的时候，它就具备了三种最基本的要素——明度、色相和纯度，这三者之间的关系是相互联系的。

1. 明度

明度是指色彩的明暗程度，适合于表现物体的立体感。明度产生的主要原因有三个方面：一是光线的强度或者投射角度的不同；二是物理色的色相上本来就存在着的差异；三是同一色相的本身含有不同的量的白色。在视觉设计中，设计者们经常使用明暗反差的处理方式，最主要的目的就是营造一种氛围，使人们能够迅速地被作品吸引，感受到作品的内容（见图4-6）。

图4-5　黑色在视觉设计中的应用

色彩的明度首先要从无彩色入手，主要是因为无彩色比较好辨认。其中，最亮颜色是白色，最暗颜色是黑色，还有黑白之间各种不同程度的灰，这些颜色都表现着不同的明暗强度。如果按一定的间隔划分，那么就能构成明暗尺度。彩色的明度调节既可靠自身所具有的明度值，也可以靠加减灰或者白来进行明暗的调节，从而增强作品的视觉反差（见图4-7）。

图4-6　明度在视觉设计中的应用

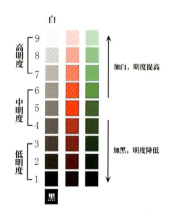

图4-7　色彩明度等阶表

2. 色相

色相指的是色彩的相貌，如红色、蓝色，每一个名称就代表着一种颜色的色相。

基本色相主要指的是红、橙、黄、绿、蓝、紫。当色相之间插入一两个中间色时，其色相按光谱顺序排列是红、橙红、黄橙、黄、黄绿、绿、绿蓝、蓝绿、蓝、蓝紫、紫、红紫。伊登12色相环如图4-8所示。

在视觉设计中，色彩的整体设计是由多种色相组合而成的，是作品所要传递信息的载体之一。经过设计的色相可以是代表一种具体的形象或是产品的色彩面貌。

例如，蓝色是大多数人钟爱的颜色，会使人联想到大海的静寂、天空的湛蓝。在现代社会中，蓝色多用于与科技有关的行业设计，如航空、计算机、通信业等。以航空为例，只要你一走进机场，无论是工作人员的着装或是随处可见的平面设计与装饰，

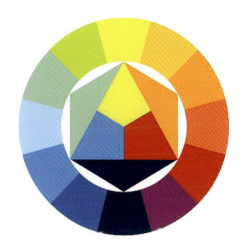

图4-8　伊登12色相环

无不都以蓝色为主，这是因为纯净的蓝色易给人清新、开阔之感。另外，在我们的日常生活中，也可以看到蓝色被用于与药品类相关的包装设计，因为蓝色会给我们镇定之感，尤其是止痛、止血所用的药物。当然如果在平面设计中使用的是暗蓝色，就另当别论了，暗蓝色常常让人感觉到冷酷、陌生，蕴含着一种忧郁之感，但同时它又代表着诚实、忠诚等含义。蓝色在色彩设计中的应用示例如图4-9所示。

图4-9　蓝色在色彩设计中的应用

3. 纯度

纯度也称彩度，是指颜色的鲜灰程度，即颜色中色素的饱和度。一般来说纯度常用高低来表述，纯度越高，表明色越纯、越艳；相反，纯度越低，则说明色越涩、越浊。纯度的最高级别一般用纯色来表示。颜色中以三原色红、黄、蓝为纯度最高色，而接近黑、白、灰的色为低纯度色。凡是靠视觉能够辨认出来的，具有一定色相倾向的颜色都有一定的鲜灰度，而其纯度的高低取决于它含中性色（黑、白、灰）总量的多少。

设计者可以根据设计意图的需要利用色彩纯度的对比进行设计，达到反差的效果，以此

来传达信息。纯度越高的色彩所表达出的信息就越肯定和果断，而纯度越低的色彩就越有柔和与不安定之感。

4.1.4 色彩的属性

1. 暖色

暖色系（见图4-10）色彩是能够使人情绪高涨的兴奋色，通常被认为是能提高血压及心率、刺激神经系统的色彩。从色彩本身的功能上来看，红、橙、黄能使人产生温暖的感觉，其中，红色最让人兴奋，同时也是最热情和温暖的颜色。

2. 冷色

相比暖色系来说，冷色系（见图4-11）具有压抑心理亢奋的机能，能产生消极、冰凉、沉静等意象。其中以蓝色最具清凉、冷静感，其他明度、纯度较低的冷色系色彩也都具有使人情绪消极、镇静的作用。

图4-10　暖色系

图4-11　冷色系

3. 中性色

以无彩色色调为主构成的画面，因其既不能给人以温暖感，也不会给人以寒冷感，因此被称为中性色，如图4-12所示。

色彩本身是没有灵魂的，它只是一种物理现象，但人们却能感受到色彩的情感，这是因为人们长期生活在一个具有色彩的世界中，积累着许多视觉经验，一旦视觉经验与外来色彩的刺激发生一定的呼应时，就会在人的心理上引出某种情绪。无论是有彩色的色，还是无彩色的色都有自己的特征。

面对形形色色的色彩，人类在心理上会产生不同的感知与反映，因而合理应用色彩，有助于调节人的情绪。鲜红的颜色会唤起人的情绪的兴奋亢进，而淡青的颜色则使人产生沉静的感觉。色彩属性在色彩设计中的应用如图4-13所示。

(a)

(b)

图4-12　中性色

(a)

(b)

图4-13　色彩属性在色彩设计中的应用

小贴士

　　色彩的明度和纯度也会造成一些错觉。凡有纯度的色彩，必有相应的色相。高纯度的色调是明媚的、激烈的、活泼的、热闹的，如果运用不当会产生残暴、恐怖等效果。中纯度的色调则给人温和、优雅的感觉。低纯度的色调是暗沉的，同时也是自然简单的。人们的情绪受到颜色的强烈刺激，会形成深层记忆，使颜色具有独特的意义。

　　颜色带给人的心理反应是独一无二的，但也不是始终不变的，受众对于颜色带来的心理差异同时也会改变设计师的想法。

4.2 色彩的感知

色彩的美与人的主观感情有很大的关系。色彩能够表现感情已经是大家认可的事实。所以认识色彩并不能依赖于视觉表象，更应该知道色彩和人的心理之间的关系，只有色彩美的客观性与人的感情表达的主观性相结合，才会呈现出迷人的魅力。我们把人类对于色彩的感知大致归结为下面几种类型。

4.2.1 色彩的冷暖

在人类对色彩的感知中，冷暖感是最敏感的，这与人类在客观世界的经验是分不开的。比如，红色是光谱中可见光波最长的，对眼睛刺激也最强，引起人的心理反应也最强，所以红色一般给人以火热、冲动、积极、热烈的感觉，很容易让人想到火和太阳。蓝色在光谱中波长较短，人们对它们的心理反应也就比较冷淡，也就容易让人产生清冷、宁静、消极的感觉。以绿色为代表的中等波长的颜色，对人的视觉刺激比较小，可以使人产生不温不火、轻松、休闲的感觉。当然，色彩的冷暖感不能一概而论，在不同的外部环境下，人对色彩的冷暖感会发生一定的变化。色彩的冷暖如图4-14所示。

图4-14 色彩的冷暖

4.2.2 色彩的轻重

不同的色彩，给人的轻重感不同。我们从色彩得到的重量感，是质感与色感的复合感觉。在处理色彩的时候，考虑要使作品变轻还是变重是一个重要的问题，如图4-15所示。通常，白色和黄色给人感觉较轻，而红色和黑色给人感觉较重。

（a）

（b）

图4-15 色彩的轻重

4.2.3 色彩的软硬

色彩的柔软与坚硬主要与色彩的明度、纯度和色性有关，明度不高不低且对比较弱的色彩、纯度较低的色彩和色性偏暖的色彩，属于柔软色。

明度较高和纯度较低且对比强烈的色彩，纯度极高的色彩和色性偏冷的色彩，具有金属感，属于感觉坚硬的色彩。色彩的软硬如图4-16所示。

图4-16　色彩的软硬

4.2.4 色彩的膨胀与收缩

色彩的膨胀感产生于色光波的长短、强弱。色彩的膨胀与收缩的具体表现为相同体积的色块，有膨胀感的色块显得较大，有收缩感的色块显得较小。一般认为暖色、亮色、纯色有膨胀感，冷色、暗色、灰色有收缩感。在设计中应该注意由于色彩的胀缩感而产生的错觉。色彩的膨胀与收缩如图4-17所示。

图4-17　色彩的膨胀与收缩

4.2.5 色彩的前进和后退

在同一背景的衬托下,有的色彩会让人感觉距离近,有的色彩会让人感觉距离远,这就是色彩的进退感。从色相上来看,红色、橙色、黄色等暖色一般会给人前进的感觉,而蓝色、紫色会给人后退的感觉。从明度上看,明度高的色彩会给人前进感,明度低的色彩会给人后退的感觉。从纯度上来看,纯度高的色彩一般会给人前进感,纯度低的色彩会给人后退感。色彩的前进和后退如图4-18所示。

图4-18 色彩的前进和后退

4.2.6 色彩的兴奋和镇静

在众多色彩中,有让人心情飞扬的色彩,也有让人心情平缓的色彩。暖色系能够让人产生兴奋的情绪,冷色系能够使人心情镇静。色彩的兴奋和镇静如图4-19所示。

图4-19 色彩的兴奋和镇静

4.3 色彩的搭配

色彩对比与色彩调和二者的关系十分微妙,它们既对立又统一,在广告设计中二者占据了十分重要的位置。色彩对比是将两种以上的颜色放在一起,从视觉上感觉到差别及其相互间的关系;色彩调和是从音乐理论中引进的概念,是指各种色彩取得和谐。

二者的关系是对立的,但在广告设计中采用二者都是为了达到更好的宣传效果,因此二者又是统一的。色彩在人们的生活中随处可见,它往往是美丽的代名词,通过绚丽的颜色,给予不同的视觉感受,向人们展示独具风格的美。

4.3.1 色彩对比

色彩对比是视觉设计中色彩美感表现的基础,在视觉设计中,往往通过色彩美感来表现相应的主题,而色彩美感则是由不同的色彩构成法则、不同的条理建构出来的。视觉设计很重视对比,比如动与静的对比、快与慢的对比、行为方式的对比等,它们都是广告设计中的重要手段,色彩对比也不例外,将色彩按照不同的规则进行建构,可以使视觉画面发生变化,从而显示出多彩的形式,让画面不再单一,获得丰富多彩的效果。色彩对比如图4-20所示。

1. 明度对比

明度,或称色彩的亮度,是其深浅的对比。即便是相同的一种颜色,它的深浅明暗也会有所不同,这种颜色的明度对比被广泛应用在区分色彩、空间层次上。明度对比掌握较好可以直接体现在作品的气质上,同时也可以让画面产生与众不同的视觉效果。运用在广告设计中,明度对比就体现为,有明度对比的作品层次清晰、条理清楚、轮廓明了,而没有明度对比的作品就很难分清楚画面的层次感,条理也比较紊乱。色彩明度对比如图4-21所示。

图4-20 色彩对比

图4-21 色彩明度对比

色彩的明度对比能否在视觉设计中把握好是很重要的。不同的色彩明度对比可以产生不同的效果，这些都取决于视觉设计者需要表达的主题，然后将明暗对比运用到画面内容上就可以表达出自己想要的效果。

2. 纯度对比

纯度对比又称为彩度对比，是色彩因为纯度不透光而产生的对比。视觉设计中色彩的纯度可以决定画面总体色调的变化，或华丽，或古朴，或含蓄，或高雅等。纯度对比强烈和柔弱也会产生不同的效果，如果对比强烈，那么就可以体现出画面丰富多彩、生动活泼的视觉效果；与之相反，若是对比微弱，画面就会显示出沉闷、单调的视觉效果。运用过程中也必须注意一个度，否则会取得适得其反的效果，比如，画面颜色对比过于强烈，则会产生杂乱、炫目的效果。设计时应采用准确合适的纯度对比，否则无法达到需要的效果。色彩明度对比如图 4-22 所示。

3. 色相对比

色相对比是指两种颜色放在一起，通过其色相的差异而形成的对比。色相对比包括有彩和无彩两者之间的对比。同类色相对比，产生的是和谐、微弱的效果，邻近色合理布局对比可以体现出画面的和谐统一；强烈的颜色对比则会使人产生生硬、刺激的视觉效果。

除了明度、纯度和色相的对比，还存在着面积、位置、肌理、冷暖等对比关系。在广告设计中，合理运用这些对比可以很好地表达自己的主题。但是广告作品中很少会单独采用某种单一的色彩对比，往往需要结合以上几种对比方法，共同表现画面的主题。色彩对比综合运用如图 4-23 所示。

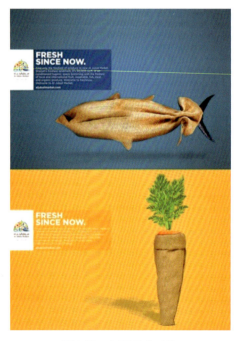

图4-22　色彩纯度对比

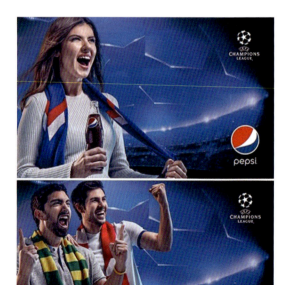

图4-23　色彩对比综合运用

4.3.2 色彩调和

色彩调和是配色美的一种形态。如果一件作品的色彩给人带来愉悦、舒适和好看的感觉，那么就说明这件设计作品的配色是调和的。色彩调和是配色美的一种手段，这一点主要是针对设计者而言的。色彩因对比产生了色彩的调和，而调和不能缺少对比。可以这么说，没了对比就没了调和。这二者之间是既相互排斥又相互依存的关系，二者之间相辅相成。色彩调和如图4-24所示。

两种色彩的搭配会在明度、纯度和色相上存在区别，这种区别产生了对比。不同程度的色相、纯度和面积会产生不同色彩的对比。进行相配的颜色，如果对比太过强烈，那么就需要加强共性来进行调和；进行相配的颜色如果太过接近，那么就需要加强对比来进行调和。色彩调和如图4-25所示。

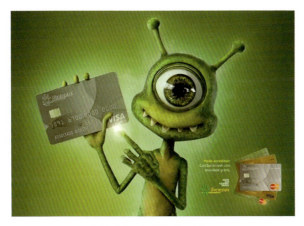

图4-24　色彩调和（1）

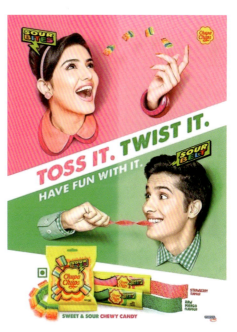

图4-25　色彩调和（2）

4.4 色彩设计的视觉表现

色彩是视觉艺术表现中的核心元素。人们对视觉对象的反应，首先是从色彩的感知开始的。因为人们观察外界的各种物体，首先引起反应的是色彩，它是视觉诸元素中对视觉刺激最敏感、反应最快的视觉信息符号。

4.4.1 色彩设计在标志设计中的应用

色彩搭配在标志设计中起着至关重要的作用。而标志的成败，则看其给人的视觉形象是

否直观，能否真实地表达设计意图，能否让观者明确地识别与记忆。

标志标准色，指企业为塑造独特的企业形象而确定的某一特定的色彩或一组色彩系统，并将其运用在所有的视觉传达设计的媒体上，通过色彩特有的视觉刺激，来表达企业的经营理念和产品服务的特质。一般情况下，公司视觉形象系统（如广告、宣传中常用的店招、商标、徽章、吉祥物标识等）需要高度一致的视觉形象，包括图案、文字、颜色等。因此，标志设计需要准确地表达颜色，这就是标志标准色的含义。

在标志设计中，我们要对色彩及其功能深入研究，通过选择与企业相匹配的、冲击力强的色彩来增加标志的传播和扩散力，使色彩的视觉表现力和对人们的情感影响最大限度地发挥出来；使标志设计作品的色彩与内容相符，充分体现气氛和情感。色彩设计在标志设计中的应用如图4-26所示。

（a）　　　　　　　　　　　　　　（b）

图4-26　色彩设计在标志设计中的应用

腾讯专属品牌色彩——"腾讯蓝"的诞生

腾讯在20周年之际，将Logo做了更新。变化一，字体由"斜"变为"腾讯字体"；变化二，颜色由"蓝"变为"腾讯蓝"（Tencent Blue）。这是腾讯与色彩机构Pantone Color Institute合作设计的腾讯品牌标准色（见图4-27），也是送给自己的20岁生日礼物之一。

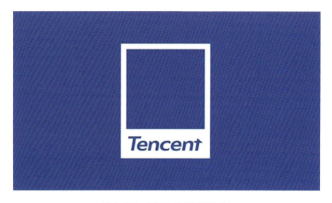

图4-27　腾讯品牌标准色

腾讯还为其配了一套"腾讯色盘"（见图4-28）作为平衡与补充，并表示：它将作为品牌色，成为腾讯品牌标识、腾讯官方网站以及部分腾讯品牌周边的标准色。

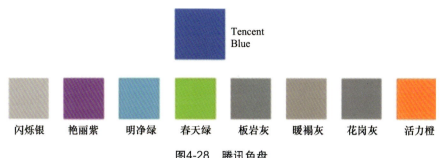

图4-28 腾讯色盘

"腾讯蓝"色盘中的每种颜色,时刻体现着腾讯的愿景及它在科技上的专长与追求。这一抹腾讯蓝,对腾讯来说既是指引,也是希望。把握时代色彩趋势,将色彩标准化、精准化,建立企业独有的色彩管理系统,已然是一种品牌营销趋势。

色彩在设计中起到了至关重要的作用,每一种颜色背后都代表了不同的视觉感受和意义。首先,蓝色给人的感觉非常纯净,通常我们会联想到海洋、天空、水、宇宙等载体,这和它本身所具有的冷静、理智、安详与广阔的气质相吻合。同时,具有沉稳气质的蓝色,具有准确、稳重的感觉,当被用于商业设计时,与它相匹配的产品和行业,大多是强调科技、效率的企业。

腾讯蓝是腾讯与权威色彩机构Pantone合作设计的腾讯品牌标准色,这是一种偏霓虹性的、非常年轻化的蓝色,它的基础蓝色取自海洋与天空,特别融入的白色与紫色意蕴活力和想象力,让蓝色更显明亮。同时这种色彩的有机融合,创造出独一无二的腾讯蓝,也与腾讯同时专注于科技和文化的独特公司定位,以及致力于构建开放共享的生态理念相一致,展现了腾讯创新开放、稳健进取的品牌特质。

(资料来源:根据"LOGO大师"内容整理)

4.4.2 色彩设计在包装设计中的应用

色彩是包装设计的主要艺术语言,较之构图、造型及其他表现语言更具有视觉冲击力和抽象性的特征,也更能发挥其诱人的魅力。同时它又是美化商品、表现企业和产品形象的重要元素。

包装的功能很多,其中重要的功能就是传递产品信息。包装设计是在有限的面积与空间中做文章,又因为购买者是在短时间内感受与理解设计对象,这种时间和空间的局限性,决定包装色彩的视觉传递信号要强,必须引起注意,激起视觉的兴奋,引起潜在消费需求,通过第一直觉,给消费者留下深刻的印象。

色彩的心理作用和商品性的关系是复杂的,并非一成不变。色彩功能与形象功能有着互相依存的关系,它们之间有时统一,有时相互影响和削弱。色彩的心理和象征性也不是绝对的,随着时代的发展,人们对色彩的好恶也会有变化。

色彩的功能,目前已经应用到人类的生活、生产中,特别是在设计领域,正在把色彩的科学性、功能性和实用设计的目的性有机地结合起来。包装设计的色彩表现是涉及多学科的综合课题,设计者只有不断地探索,才能使包装设计的色彩语言更准确、更具科学性。

色彩设计在包装设计中的应用如图4-29所示。

(a)

(b)

图4-29　色彩设计在包装设计中的应用

有一种蓝叫蒂芙尼——蒂芙尼蓝

　　世界上的颜色何其多，但能让人看到一种颜色就想到某个品牌的，应该只有"蒂芙尼蓝"。图4-30所示的蒂芙尼蓝，堪称史上最成功的颜色营销。这抹蒂芙尼蓝，成为蒂芙尼独一无二且延续至今的图腾。经过一百多年历史的沉淀，蒂芙尼蓝已经紧紧地和蒂芙尼联系在一起。我们只要看到蒂芙尼就会想到蒂芙尼蓝，看到蒂芙尼蓝就知道这是蒂芙尼。蒂芙尼发展至今只有蒂芙尼蓝从未改变过，它见证了蒂芙尼百年来的辉煌与灿烂，并且以其独特的魅力使全世界为它倾倒。

蒂芙尼蓝是潘通公司专门为蒂芙尼调制的颜色，为了纪念这一行为，潘通公司专门把这一年定为这个颜色的潘通色号-1837。图4-31所示是潘通专门为蒂芙尼调制的蓝。

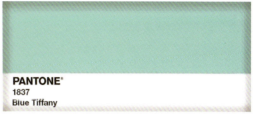

图4-30 蒂芙尼蓝　　　　　　　　　图4-31 潘通专门为蒂芙尼调制的蓝

蒂芙尼有一样产品，无论花多少钱都买不到，这就是蒂芙尼的礼盒，因为它只送不卖。只有蒂芙尼的顾客才有资格拥有这份蒂芙尼蓝（蓝色小方盒），这条准则是由蒂芙尼的品牌创始人查尔斯·路易斯·蒂芙尼规定的，至今都未曾改变。在零售领域，没有哪个品牌的包装像蒂芙尼的蓝色小方盒那样具有辨识度。图4-32所示是蒂芙尼蓝色小方盒包装。

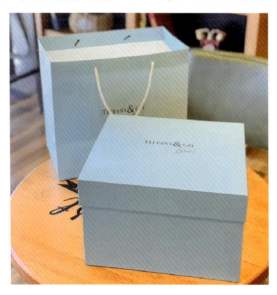

图4-32 蒂芙尼蓝色小方盒包装

从"蒂芙尼蓝"起，看似"表面化"的色彩开始深刻融入品牌的DNA中。换言之，色彩和Logo一样，都是品牌意识的具象表达。人们天然地对蒂芙尼蓝有好感，并将它与婚礼、幸福、魅力等褒义词相连，正因为它浓缩了品牌精神，使蒂芙尼蓝成为公司的颜色商标，不允许被其他品牌使用。

（资料来源：根据"搜狐网"相关资料整理）

4.4.3 色彩设计在广告设计中的应用

广告视觉语言是由视觉符号来传递信息的，必须运用形、色、质、空间等诉诸视觉的特殊语言，根据一定的编排组合规则将商品（或事、物）和受众进行视觉沟通。广告的传播虽然也有以视觉和听觉形式并行的，但主要还是通过视觉形象。

在广告信息超载的现代社会，广告视觉传播最基本的要求便是引起受众的注意，使广告的刺激达到受众的视觉阈限。因此，广告设计往往采用色彩对比的手段，通过鲜明的配色效果给予受众充足的视觉冲击。人们在百色杂陈的广告中注意到某则广告后，往往最先记住的是广告的色彩。广告设计作品中富有个性的色彩运用，易于让受众认知识别，使受众在色彩方面对品牌和产品产生深刻印象，很好地区别于同类商品或企业。

色彩具有情绪和表情性，具有独特的艺术感染力。广告设计中配以相应的色彩表现，可营造某种特定氛围，能使消费者受到某种特定情绪的感染，领悟到广告所要传达的主题和内容。鲜艳色彩（如红色、橙色）容易让人激动兴奋，厚重色彩（如黑色）让人压抑。蓝色系给人辽阔、深远、宁静感，其中，深蓝又代表忧郁悲伤，天蓝色让人心情平静，浅蓝给人清冷的感觉。绿色作为大自然的主旋律，能带给人安宁舒适、生机勃勃的感觉。因此，广告设计如何利用色彩作用于受众的心智情感乃至引起预期反应，是广告传播的关键点之一。

色彩设计在广告设计中的应用如图4-33所示。

在广告设计中，配合广告内容、选择适合宣传目标的色彩，唤起受众的情感需求，来完成传者和受传者之间的完美沟通，是广告传播效果的关键之一。

图4-33　色彩设计在广告设计中的应用

色彩作为视觉设计中一个重要的组成部分，它能够制造氛围、强化版面的视觉冲击力，直接引起人们的注意和情感上的反应。视觉设计与色彩之间有着密切的联系，不同的色彩也有着自己特定的内涵及意义，给人的联想与感受也是无穷的。了解色彩中的美学可以很好地为设计服务。

1. 色彩的三要素是什么？

2. 色彩的属性是什么?
3. 色彩是如何影响人的感知的?
4. 怎样进行色彩搭配?

1. 内容：从色彩感知中，任选四个进行色彩设计。
2. 要求：
（1）根据色彩感知要求进行创意设计，使色彩三属性都能在画面中得到体现。
（2）画面要求干净整洁、视觉效果明显，并针对设计创意点进行文字说明。每幅设计稿对应文字分析不得少于100字。
 3. 目标：通过色彩设计实践，培养学生设计色彩的能力；使学生更快掌握色彩搭配原则。

4.1.mp4

4.2.mp4

4.3.mp4

4.4.mp4

第 5 章

版式设计

本章导读

Spirit杂志版式设计的分析和解读

美国西南航空公司的空中读物Spirit以其漂亮、醒目的设计令人眼前一亮，无论是版式、图片、标题还是目录的设计，都有很多值得我们学习的地方。

乘客怀着激动的心情正在乘坐西南航空公司的客机飞往大峡谷旅游，但飞机外厚厚的云层挡住了乘客想观看外面风景的视线，百般无聊之际，乘客顺手拿起一本空中杂志阅读，会看到什么？空中杂志不像我们平时所看到的。空中杂志的读者并不是固定的，每一期的杂志也没有什么共同的主题。正是这个原因，空中杂志必须能够以一种特有的魅力来吸引读者的视线。西南航空的空中杂志Spirit里面有很多简短的文章，能够让乘客轻松阅读，该杂志的版式设计给人一种冲击力，非常漂亮，如图5-1和图5-2所示。

为了让那些一脸疲惫的游客能够有心情阅读这本杂志，Spirit刻意采用一些篇幅较短的文章，这些文章一般只占一两幅页面。标题简短有力，而且尺寸非常大。每一个标题只表达一个主题，能够让每一个人都迅速理解其含义（其实，在设计上，无论什么时候都应该这样做）。大部分文章只配上一张图片。图片非常大，而且很简单，但很重要，能够让每一个人看上两眼就知道是什么东西。如果图片使用过度，只会使版式变得复杂，传达的意思也不直接。这本杂志还有一个很鲜明的特色，那就是翻开这本杂志时乘客会看到里面采用一条垂直的粗线来安排版式，只是不同的页面中颜色有所不同。

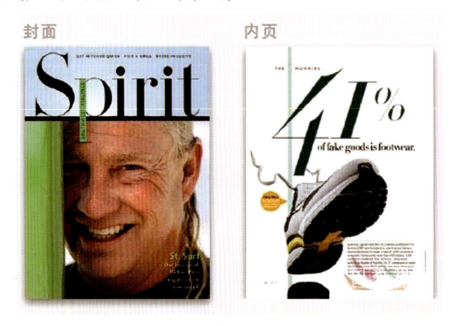

图5-1　Spirit 杂志版式设计（1）

图5-2　*Spirit* 杂志版式设计（2）

（资料来源：根据"字体设计"资料整理）

5.1　版式设计概述

版式设计又称版面设计、编排设计，是视觉设计的重要组成部分。在有限的空间中，将版式构成要素（文字、图片图形、线条线框和颜色色块等元素）按照特定内容的需要进行组合排列，把构思与计划以视觉形式表达出来。

版式设计在设计的各个领域被广泛应用，如广告设计中侧重于图形元素的创作，报纸杂志中侧重于文字编排元素，包装设计中则是侧重于图形、文字与色块的综合编排。

5.1.1　版式设计的概念及意义

所谓版式设计，就是将现有的视觉元素在版面上进行有机的排列组合，将理性的思维个性化地表现出来，它是一种具有个人风格和艺术特点的视觉传达方式。版式设计的范围涉及报纸、书籍、画册、产品样本、挂历、招贴画、唱片封套和网页页面等平面设计的各种领域。

我们可以清晰地认识到版式设计对于印刷出版的重要性，因此不难理解版式设计的意义就是通过合理的空间视觉元素来最大限度地发挥表现力，以增强版式的主题表达效果，并以版式特有的艺术感染力来吸引观者的目光。

5.1.2　版式设计的来源及发展

每一个艺术运动思潮都对视觉设计的风格产生过深刻的影响，因此视觉设计的思想观念与风格不是孤立的，它是与建筑、绘画、文学、音乐、诗歌、服装等领域的艺术观念完全一致的。

15世纪，欧洲开始用木块雕刻文字；19世纪，印刷和造纸技术的发展，为平面设计的发展打下基础。

英国人莫里斯（Maurice）是古典主义版式的创始人，其设计风格严谨、朴素大方、简洁、淡雅，偏男性化。莫里斯在版式中采用对称式构图、美观的字体、新颖的版式编排和精美的装饰纹样，其倡导的工艺美术运动在欧美产生了惊人的效果和广泛的影响，其作品如图5-3所示。

新艺术运动是19世纪末20世纪初在欧洲和美国产生并发展的一次影响面相当广的"装饰艺术"运动，是一场设计的运动与变革。新艺术运动主张"新"，提倡向生活学习、向自然学习，在风格上强调装饰性、象征性，在平面设计的完美性方面达到了一个新的高度，代表作品如图5-4所示。

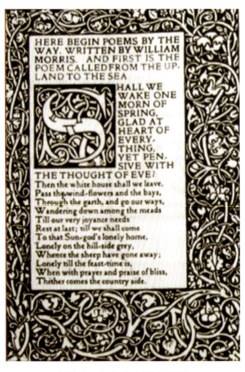
图5-3　古典主义版式设计

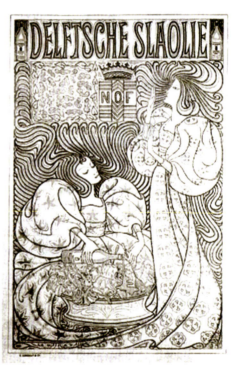
图5-4　新艺术运动版式设计

"装饰艺术"运动的名称来源于1925年巴黎举办的"世界现代工业和装饰艺术博览会"。发展相对比较晚一些的装饰艺术运动与新艺术运动后期的设计在风格上具有一定的相似性。装饰艺术在编排和装饰图形的处理上更加几何化，更为明快和简练；在构图布局上趋于宽松，对称式的满构图渐渐让位给均衡式构图。

20世纪二三十年代，欧洲出现了三个重要的运动，即俄国的构成主义、荷兰的风格派、

德国的包豪斯,这三个运动奠定了现代设计思想和形式的基础。

(1) 构成主义在点、线、面和色彩处理上运用规律排列、追求秩序美,以理性简洁的几何形态构成图形,着重刻画节奏美和抽象美,开了现代版式构成的先河,如图5-5所示。

(2) 荷兰风格派的思想和形式来源于蒙德里安德绘画探索,他以高度理性、数字化的逻辑思维来创造和谐的新秩序。画面上简洁到只有纵横分割的几何形方块和鲜明的色块。特点是:采用简单的纵横编排方式,简单但结构抽象,追求非对称中的视觉平衡,如图5-6所示。

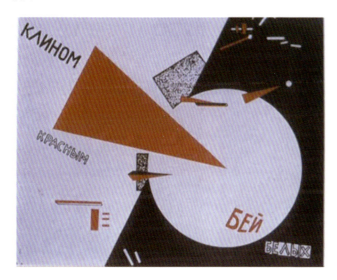

图5-5　构成主义版式设计

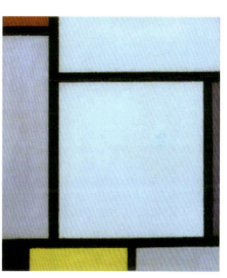

图5-6　荷兰风格派版式设计

(3) 1919年德国人格罗皮乌斯创立的包豪斯设计学院,是现代设计的先驱与摇篮,开创了现代设计的新纪元,为现代版式构成打下了坚实的基础。包豪斯的平面设计思想及风格具有强调科学化、理性化、功能化,减少主义和几何化的特点,注重字体设计,采用无线转世字体和简约的编排风格,如图5-7所示。

5.1.3　版式设计的原则

由于平面类的设计只能在有限的空间里与读者交流,因此要对信息进行浓缩处理,才能精练地表达内容,形成新颖的艺术构思,如图5-8所示。这就要求版式单纯、简洁。

版式形式完美,并且符合主题的思想内容,如图5-9所示。形式受制于设计本身的主题与内容,否则只能是空洞呆板的作品。

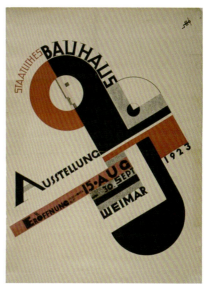

图5-7　包豪斯平面版式设计

图5-8　版式设计（1）　　　　　　　　图5-9　版式设计（2）

整个版式如何在结构及色彩上达到一种整体的效果，使版式具有秩序美、条理性，从而获得良好的视觉效果，这也是版式设计的一个重要原则，如图5-10所示。

图5-10　版式设计（3）

5.2　版式设计基本构图元素

版式设计就是在文字、图形等创意的基础上，选择和创造最佳组合和表现形式的视觉传达语言。它是一切视觉传达设计的舞台，在这个舞台上，无论是文字还是图形，都可以被提炼成形式要素点、线、面。在版式设计中，有意识地从抽象角度运用点、线、面构成来组织版式，是形成强烈视觉形式感和设计感的有效方法。当我们试图删掉那些无关紧要的细节，

抽象概括设计时，便会发现理念会更加清晰。除此之外，当我们行走在点、线、面之间时，我们能感受到点、线、面独特的趣味性和美的视觉享受。

5.2.1 点

点是物质世界中最基本的图形元素，就如康定斯基所说："点的本质就是最简单的形。"一片叶子、一滴水、一个影子等都可以在人的视觉及心理上产生点的感觉。版式设计中的点依附线、面而存在，只有将它与周围的构成要素进行对比，才知这个形象是否可称之为点。例如，在版式中点可以是一个文字、一个页码、一个标志等。此外，点还可以指用来吸引观众视线焦点的特殊强调的区域。

点的感觉是相对的，它是由形状、方向、大小、位置等形式构成的。这种聚散的排列与组合，可以带给人们不同的心理感应，如图5-11所示。

图5-11 版式设计中的"点"（1）

点在版式上的位置不同，视觉感受就会不同，当点居于几何中心时，上下左右空间对称，视觉张力均等，庄重，但呆板；当点居于视觉中心时，有视觉心理的平衡与舒适感；当点偏左或偏右时，产生向心移动趋势，但过于边置会产生离心感；点放置于上下边，有上升或下沉的心理感受，如图5-12所示。

图5-12 版式设计中的"点"（2）

5.2.2 线

点移动的轨迹为线。线在编排构成中的形态很复杂,有形态明确的实线、虚线,也有空间的视觉流动线。然而,人们对线的概念,都仅停留于版式中形态明确的线,对空间的视觉流动线,往往易忽略。实际上,我们在阅读一幅画的过程中,视线是随各元素的运动流程而移动的,对这一流程人人有体会,只是人们不习惯注意自己构筑在视觉心理上的这条既虚又实的"线",因而容易忽略或视而不见。实质上,这条空间的视觉流动线,对于每一位设计师来讲,都具有相当重要的意义。

线还有分割画面的作用。线有连贯性,画面因为它的分割而变得生动有趣,它对于阅读顺序有着决定性的作用。图文在直线的分割下,获得清晰、有条理的秩序,同时求得统一和谐的因素,如图5-13所示。在分栏中插入直线进行分割,可使栏目更清晰、更具条理,增强文字排版的弹性和可视性,如图5-14所示。

图5-13　版式设计中的"线"(1)　　　图5-14　版式设计中的"线"(2)

5.2.3 面

面是线移动至终结而形成的,面有长度、宽度,没有厚度。面的形态是多种多样的,不同形态的面,在视觉上可以表现不同的情感。直线形的面具有直线所表现的心理特征,有安定、秩序感,象征男性的性格;曲线形的面具有柔软、轻松、饱满等特点,是女性的象征。

与点、线相比,面给人的最重要的感觉是由于面积而形成的视觉上的充实感,它能引发的注意力更大,视觉冲击力更强烈,可以体现页面的层次感,形成纵深感。因此,对面的不

同分割、不同位置的变化，不仅能营造出丰富的版式空间层次，还能充分利用面的这些性格特征，把握互相之间的和谐关系，为版式设计带来强烈的美感享受，如图 5-15 所示。

5.3 文字的编排

以文字为主的排版样式中，文字不仅仅局限于信息传达，更是一种艺术表现形式。文字已提升到启迪性和宣传性、引领人们审美时尚的新视角。文字是版式的核心，也是视觉传达最直接的方式。

文字的编排包括以下内容。

5.3.1 字体与字号

字体的设计、选用是版式设计的基础。常用的中文字体有宋体、仿宋体、黑体、楷书四种。为了达到

图5-15　版式设计中的"面"

标题醒目的效果，又出现了粗黑体、综艺体、琥珀体、粗圆体、细圆体以及手绘创意美术字等，在排版设计中，选择两到三种字体可创造出最佳视觉结果。否则，会产生零乱而缺乏整体效果。选好字体后，可考虑加粗、变细、拉长、压扁或调整行距等，同样能产生丰富多彩的视觉效果。

字号是表示字体大小的术语。计算机字体的大小，通常采用号数制、点数制和级数的计算方法。点数制是世界流行的计算字号的标准制度。"点"也称磅（P）。计算机排版系统中，就是用点数制来计算字号大小的，每一点等于 0.35 毫米。

5.3.2 字距与行距

字距与行距的处理能直接体现设计作品的风格与品位，也能够影响读者的视觉和心理感受。字距与行距变化不是绝对的，关键是要根据设计的主题内容和设计需要进行灵活处理。

现代网页设计比较流行采用把标题文字字距拉开或变窄的排列方式，以体现轻松、舒展、娱乐或抒情的版面效果，也常通过压扁文字或加宽行距来体现。行距的变化也会对文本的可读性产生很大影响。一般情况下，接近字体尺寸的行距设置比较适合正文。行距的常规比例为 10 ∶ 12，即用字 10 点，则行距 12 点。适当的行距会形成一条明显的水平空白条，以引导浏览者的目光，而若行距过宽则会使一行文字失去较好的延续性。

除了对可读性的影响外，行距本身也是具有很强表现力的设计语言，为了加强界面的装饰效果，可以有意识地加宽或缩窄行距，体现独特的审美意趣，但要注意行距一般不超过字高的 200%。加宽行距可以体现轻松、舒展的情绪，应用于娱乐性、抒情性的内容恰如其分。另外，通过精心安排，使宽、窄行距并存，可增强界面的空间层次与弹性，表现出独到的匠心。

5.3.3 文字编排形式

文字编排是一个艺术创作过程，是将平面中的文字组成要素加以重新组合调度，并在结构及色彩上做整合安排的一种视觉传达方式，它是一种重要的视觉传达语言。文字编排形式通常包括以下六种。

1. 左右齐整

文字可横排也可竖排，一般横排居多。横排从左到右的宽度要齐整，竖排从上到下的长度要齐整，使人感觉规整、大方、美观。

2. 左齐或右齐

让每一行的第一个字母都统一在左侧的轴线上，右边可长可短，给人以优美自然、愉悦的节奏感，如图 5-16 所示。

图5-16　左齐编排

3. 居中编排

以版式的中轴线为准，文字居中排列，左右两端字距可以相等，也可以长短不一。这种排列方式能使视线集中，具有优雅、庄重的感觉，但有时阅读起来不太方便。居中编排示例如图 5-17 所示。

4. 文图穿插

电脑新技术的开发和运用，促进了文字处理系统的革新。文图穿插在铅字排版时工作效率不高，但在电脑排版中则是轻而易举的事情。文图穿插示例如图 5-18 所示。

5. 突出句首

把开头的第一个字突出加大，占用多行字的空间，可为版式带来注目焦点，打破平庸的格局，起到活跃版式的效果。突出句首示例如图 5-19 所示。

6. 自由编排

自由编排是为了打破前面所述的条条框框，使版式更趋活泼、新奇，动静结合。自由编排示例如图 5-20 所示。

图5-17　居中编排

图5-18　文图穿插

图5-19　突出句首

图5-20　自由编排

5.3.4　文字的整体编排

字体的统一不能仅看到其形式、笔画粗细、斜度的一致，统一产生的美感往往还需要文字笔画空隙的均衡来决定，也就是要对笔画中的空间作均衡的分配，才能产生字体的统一感。文字有简繁，笔画有多少之分，但均需注意一组字字距空间的大小视觉上的统一，不能以绝对空间相等来处理。笔画少的字内部空间大，在设计时要注意适当缩小，才能与其他笔画多的字达到统一。空间的统一是保持字体紧凑、有力、形态美观的重要因素。文字整体编排示例如图5-21所示。

图5-21　文字的整体编排形式

5.4 图片的编排

在版式设计中,图片起着直观体现版面的作用。若想更好地进行图片编排,就要考虑图版率和图片面积两个概念,同时也要学会图片编排的几种常用方式。

5.4.1 图版率

图版率是指版式中图所占据的面积比例。版式全是文字图版率为 0%,全是图片图版率为 100%。图版率可以对阅读兴趣产生较大影响。

1. 图版率低

光有文字无图画或者小画面,少画面的版式,读者阅读的兴趣会降低,低图版率效果如图 5-22 所示。

2. 图版率高

图版率达到 30%～70% 时,读者阅读的兴趣会更强,阅读的速度也会因此加快,版式更具有活力。图版率为 100% 时,产生强烈的视觉冲击力,此时版式上的文字起到画龙点睛的作用,效果如图 5-23 所示。

图5-22　低图版率

图5-23　高图版率

5.4.2 图片面积

版式中,图片面积的大小不仅能影响版式的视觉效果,而且直接影响情感的传达。一般情况下,把那些重要的、吸引读者注意力的图片放大,从属的图片缩小,形成主次分明的格局,

这是排版设计的基本原则。

1. 图片产生量感和张力

大图片注目度高，感染力强，能给人舒服愉快之感；大图片通常用来表示细节，如手势、表情的某个特写等，能在瞬间传达其内涵，与人产生亲和感；大图片引导版式中心，成为视觉焦点。

2. 小图片精密而沉静

将小图片插入字群中，显得简洁而精致，有点缀和呼应版式的作用，但同时也给人拘谨、静止、趣味弱的感觉。

3. 增强图片对比度

调整图片的大小比例，增强对比度，版式才有张力和活力。

5.4.3 图片编排方式

图片编排的方式包括方形图式、出血图式、退底图式、化网图式、特殊图式五种，下面进行简单介绍。

1. 方形图式

方形图式，是图片中最基本、最简单、最常见的表现形式。它能完整地传达主题诉求，富有直接性、亲和性。使用方形图式构成的版式稳重、安静、严谨、大方，较容易与读者沟通，效果如图 5-24 所示。

2. 出血图式

"出血"是印刷上的用语，即画面充满、延伸至印刷品的边缘。出血图，即图片充满版式而不露出边框，具有向外扩张、自由、舒展的感觉，效果如图 5-25 所示。

3. 退底图式

退底图式，是设计者根据版式内容所需，将图片中精选部分沿边缘裁剪。退底后的图片，显得灵活而不凌乱，给人轻松自由、平易近人的亲切感，是设计师们常常采用的图片编排手法之一，效果如图 5-26 所示。

4. 化网图式

化网图式，是利用计算机技术用以减少图片的层次。这是设计师常常为了追求版式的特殊效果而采用的一种方式，以此来衬托主题，渲染版式气氛，效果如图 5-27 所示。

5. 特殊图式

特殊图式，是将图片按照一定的形状来限定，经过组合，创造性地加工处理，使版式产生新颖、独特的新视角。特殊图式如图 5-28 所示。

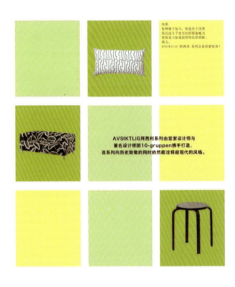
图5-24　方形图式

图5-25　出血图式

图5-26　退底图式

图5-27　化网图式

（a） （b）

图5-28 特殊图式

5.5 图文组合编排

图文组合编排需要考虑使用何种构图方式及如何运用色彩设计，下面分别进行介绍。

5.5.1 构图样式

图片组合，就是把数张图片安排在同一版式中，它包括以下几种构图样式。

1. 标准型/骨骼型

标准型/骨骼型通常是上文下图或上图下文形式，如图5-29所示。

2. 全图型/满版型

全图型/满版型通常是利用图或文字布满全版，如图5-30所示。

3. 分割型

分割型通常是利用加粗线条将版面分成几部分，如图5-31所示。

4. 中轴型

中轴型是使整个版面关于中轴线对称，如图5-32所示。

5. 曲线型

曲线型是将图或文字整体设计成曲线形式，如图 5-33 所示。

图5-29　构图样式——标准型/骨骼型

图5-30　构图样式——全图型/满版型　　　　图5-31　构图样式——分割型

图5-32　构图样式——中轴型　　　　　图5-33　构图样式——曲线型

6. 倾斜型

倾斜型，通常是将文字设计成斜线形状，如图5-34所示。

7. 中心型

中心型，是将版式中的某一重点放在中心位置，如图5-35所示。

图5-34　构图样式——倾斜型　　　　　图5-35　构图样式——中心型

8. 黄金分割型

黄金分割型是指将版式中的某一重点放在黄金分割点的位置，如图5-36所示。

（a） （b）

图5-36　构图样式——黄金分割型

9. 图文适合型

图文适合型，是指将版式中的图和文字有序排列，如图5-37所示。

10. 自由型

自由型是指依据某一版式设计规则自由设计图或文字，如图5-38所示。

图5-37　构图样式——图文适合型　　　　图5-38　构图样式——自由型

5.5.2 色彩设计

作为第一视觉语言,色彩设计在版面设计中的作用是字体与图像等其他要素无法替代的。

1. 色彩在版式中的作用

(1)情感作用。不同的色彩或同一种色彩处于不同的环境,会带给人们不同的心理感受,或华丽或质朴,或明朗或深邃。在版式设计中,只有充分理解和运用色彩的特点和属性,才能更好地体现设计意图,突出设计主题。色彩在版式中的情感作用如图5-39所示。

(2)象征意义。色彩的象征意义主要受社会环境或生活经验的影响,例如,红色使人产生喜庆与积极的感觉,而黑色则给人庄重、肃穆之感。在版式设计中,通过运用色彩的象征意义可以更好地体现设计主题。色彩在版式中的象征作用如图5-40所示。

图5-39 色彩在版式中的情感作用　　图5-40 色彩在版式中的象征作用

(3)强调重点的作用。通过选用不同的色彩,利用色彩在色相、明度、纯度上的差异对版式内容进行有效的区分,使重要信息从版式众多元素中脱颖而出,达到引人注目的目的。色彩在版式中的强调作用如图5-41所示。

(a)　　(b)

图5-41 色彩在版式中的强调作用

2. 色彩与消费者的关系

消费者的年龄、性别、职业、文化程度以及经济状况等因素都会影响其消费行为，而色彩是产品给消费者的第一印象，因此对于色彩的选择，应充分考虑消费者群体的差异性，进行有针对性的色彩设计，才能抓住消费者心理，从而激发购买欲望。色彩与消费者的关系如图5-42所示。

（a）　　　　　　　　　　　　（b）

图5-42　版式配色与消费者的关系

3. 色彩与产品属性的关系

版式配色还应考虑到产品属性，这对于广告版式设计非常重要。因为不同的产品具有不同的特点，如果一味地追求视觉冲击力而忽略产品自身的特征，会造成配色与产品属性不符的结果，容易引起消费者的误解甚至反感，从而给产品销售造成负面影响。色彩与产品属性的关系如图5-43所示。

（a）　　　　　　　　　　　　（b）

图5-43　版式配色与产品属性的关系

5.6 网格系统

网格系统也叫栅格系统，是指以规则的网格阵列来指导和规范网页中的版面布局以及信息分布。

5.6.1 网格的建立

网格排版系统最早源于印刷的书籍排版，因为在文字印刷中，必须对所有文字信息进行标准规范的编排，以满足批量印刷的需求。在现在的网络环境中，同样也需要如此规范地编排，以减少出错率，这也是这几年网格系统流行的主要原因。简单地说，网格就是版式中的骨骼，是设计的辅助工具，也是版式设计中一种非常重要的版式组织方法。

网格是一种包含一系列等值空间（网格单元）或对称尺度的空间体系，它在形式和空间之间建立起一种视觉和结构上的联系，形式和空间的位置及其相互关系通过二维网格来限定。垂直线与水平线相交构成网格单元，网格单元之间的空白区域称为分隔线。

网格以垂直单元与水平单元的数目定义。一个两栏三行的网格被称为 6 单元网格，或 2×3 网格。而一个三栏四行的网格被称为 12 单元网格，或 3×4 网格。通常来讲，版式中的网格形式可以是对称的，也可以是不对称的，栏数也可以不一样，形式非常多样。网格越复杂，设计就越具有灵活性，当然难度把握就越大。网格示例如图 5-44 所示。

（a） （b）

图5-44 网格的建立

网格使用原则：以文本为主的版式，通常使用两栏或三栏的简单网格。以插图、图片为主的版式，通常使用三栏以上的复杂网格。

5.6.2 网格的作用

版式设计作为现代设计艺术的重要组成部分，可以对视觉传达效果的改善提供重要帮助。而网格系统作为版式设计中最为重要的部分，具有自身的形式与特征，其实网格在版式中是隐性但又真实存在的。

1. 划分版式并调节版式气氛

网格能增强版式编排的灵活性。设计师可以根据版式信息的具体情况和设计的需要来灵活、主动地安排版式元素。在网格框架内，在不影响版式的整体平衡性的前提下，对一些细节进行适当的调整，更能起到丰富设计的效果，如图 5-45 所示。

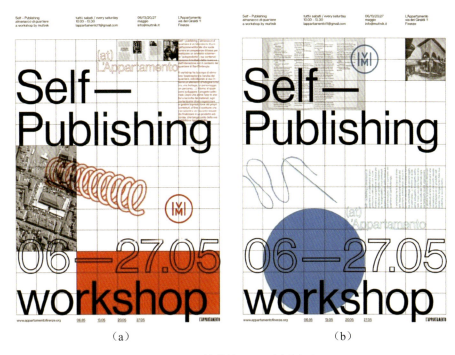

（a） （b）

图5-45　网格的作用——划分版式

2. 组织版式信息

组织版式信息是网格最基本也是最重要的一项功能，通过网格的组织使版式中的文字、图片等构成元素变得更加精确、协调，使版式更富有规律性，如图 5-46 所示。

（a） （b）

图5-46　网格的作用——组织版式信息

3. 提升阅读关联性

运用网格进行编排能使版式整体结构更为明确，视觉流程更为清晰，从而提升阅读关联性，使版式效果统一、整齐。示例如图 5-47 所示。

图5-47　网格的作用——提升阅读关联性

5.6.3　网格编排形式

网格系统是版式设计的基础。网格系统作为一种行之有效的版式设计形式，将秩序引入设计中，使所有版式构成元素之间的关系协调一致。不一定所有版式编排都需要用网格来约束版式，但是网格系统在一定程度上可以保持版式的均衡感，使图片和文字有一个排列的规则和系统，从而让整个版式更加具有规划性。

网格形式多种多样，主要分为以下几种。

1. 对称栏网格

对称栏网格（见图 5-48）中的"栏"指的是版式中编排文字的区域，它使文字编排更有秩序、版式更严谨。对称栏网格又可细分为单栏对称网格、双栏对称网格、三栏对称网格和多栏对称网格。对称栏网格并不局限于杂志、书籍类的对页，在单一的版式中也同样适用，只是它的对称线不再是对页的交接线，而变成了页面的中线，使得版式在左右方向或上下方向呈现出对称的样式。

2. 对称单元格网格

对称单元格网格（见图 5-49）编排是将版式分成同等大小的单元格，再根据版式的需要编排文字和图片。单元格的大小可以自由调节，但须保证每个单元格周围的空间是相等的。这种网格结构具有很大的灵活性，版式具有很强的空间感和规律性，给人规则、整洁、有规

律的视觉效果。

图5-48 对称栏网格

图5-49 对称单元格网格

3. 非对称栏网格

非对称栏网格（见图 5-50）左右页面的网格栏数基本一致，每一栏垂直对齐，但左右页面并不对称，并且左右页面的页边距也可以不同。这种编排方式有效地打破了对称的呆板样式，使版式更富有生气和活力。

4. 非对称单元格网格

非对称单元格网格（见图 5-51）依然采用单元格来划分版式，只是不像对称网格那样进

行绝对的平均划分，也不要求所有的区域都大小一致。在进行文字、图片编排时，将其放置在一个或几个单元格中，可使版式变得灵活多样且错落有致，层次清晰，增添版式活力。

图5-50　非对称栏网格

图5-51　非对称单元格网格

5. 基线网格

基线网格（见图5-52）提供了一种视觉参考，可以帮助版式元素按照要求准确对齐，为编排版式提供了一个基准，有助于设计师制作出规范化的版式。

图5-52　基线网格

6. 成角网格

成角网格（见图5-53）是指版式中的所有元素都朝向同一个或两个角度进行分栏编排。成角网格可以根据需要设置成任何角度，由于使用了倾斜的角度，打破了常规，可以展现出多种新颖创意。需要注意的是，在设置成角网格的倾斜角度与文字的方向时，应考虑人们的阅读习惯，使其与版式结构达到最大限度的协调统一。

图5-53　成角网格

5.7　版式设计构成法则

版式设计构成法则包括单纯与秩序、虚实与留白、节奏与韵律、对比与调和四种，下面分别进行介绍。

5.7.1 单纯与秩序

单纯化可使版式获得完整、秩序、明了感和良好的视觉效果，反之，则杂乱不堪，造成视觉传达的障碍。编排越单纯，版式的整体性越强，视觉冲击力越大。秩序使版式各视觉元素有组织、有规律地表现，使版式具有单纯的结构。

运用理性和逻辑思维，对图文资料进行大胆取舍，创建清晰的形式感。运用水平、垂直、斜向、重心等视觉流程，使得版式获得完整、秩序、清晰和良好的视觉效果。单纯与秩序示例如图 5-54 所示。

（a）　　　　　　　　　　　　　（b）

图5-54　单纯与秩序

单纯化的概念包括基本形的简练和编排结构的简明、单纯这两方面。

5.7.2 虚实与留白

版式中的"虚"，可为空白，也可为细弱的文字、图形或色彩，主要依具体版式而定。为了强调主体，可有意将其他部分削弱为虚，甚至以留白来衬托主体的"实"。留白是版式"虚"处理中一种特殊的手法，是指版式中未放置任何图文的空间，它是"虚"的特殊表现手法，其形式、大小、比例决定着版式的质量。留白使人感觉轻松，最大作用是引人注意。

版式中的虚实关系为以虚衬实，实由虚托。在版式中，实形、虚形是一个矛盾的两个方面，它们是同等重要的。虚实与留白效果如图 5-55 所示。

图5-55 虚实与留白

5.7.3 节奏与韵律

　　节奏与韵律来自音乐的概念，也是版式设计常用的形式。节奏是均匀地重复，是在不断重复中产生频率节奏的变化。韵律，是比节奏更高一级的律动，通过节奏变化产生。图形、文字或色彩等视觉要素，在组织上合乎某种规律时所给予视觉和心理上的节奏感觉，即是韵律，主要建立在以比例、轻重、缓急或反复、渐变为基础的规律形式上。节奏与韵律效果图如图5-56所示。

图5-56 节奏与韵律

小贴士

节奏是均匀地重复，节奏是延续轻快的感觉。韵律是通过节奏的变化而产生的，但变化太多失去秩序感会破坏韵律的美，变化太少则单调而失去韵律感。节奏和韵律可以使我们产生轻松、优雅或激烈、奔放之感。

5.7.4 对比与调和

对比是指把反差很大的两个视觉要素在版式上排列在一起，并能够把构成各种强烈对比的因素协调起来。它包括版式中的图片与文字对比、大小对比、颜色对比、动势对比。它能使主题更加鲜明，视觉效果更加活跃。版式设计最基本的原则是无论文字或图片的版式安排怎样新奇和变化，都要使版式在视觉上具有统一感。对比与调和效果如图5-57所示。

（a）　　　　　　　　　　（b）

图5-57　对比与调和

5.8 版式设计的应用

本节主要介绍版式设计在包装设计、书籍设计及广告设计中的应用。

5.8.1 版式设计在包装设计中的应用

包装设计的编排不仅仅是视觉问题，它必须从包装功能以及包装本身占据的三度空间立体地考虑，研究对各个空间的有效利用与视觉秩序的建构，追求各个面之间和谐、连续、富有韵律的节奏变化，促使信息传达清晰流畅。

下面介绍包装设计中的 11 种常见版式设计方式。

1. 主体当道

这是一种比较常用并且实用的设计,将产品或能体现产品属性的图形作为主体,放在整个视觉的中心,产生强烈的视觉冲击,如图 5-58 所示。

图5-58　主体当道

2. 色块分界

针对同样的对象,利用不同色块进行区分(通常也有大小区分),也能达到视觉冲击的效果,如图 5-59 所示。

图5-59　版式设计在包装设计中的应用

3. 包围式

将包装上的主要文字信息放在中间,用众多的图片元素将其包围起来,重点突出文字信息,如图 5-60 所示。

4. 纯文字式

包装上没有任何图形,主要对品牌的名称、标志、卖点、产品信息等文字进行排版,设计简洁明了,如图 5-61 所示。

图5-60　包围式版式设计

（a）

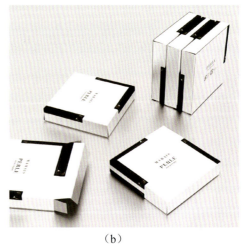

（b）

图5-61　纯文字式版式设计

5. 局部式

单个包装画面只展示主体图形的一部分，但组合起来又是一个新的图形，让人很有想象空间，如图5-62所示。

6. 底纹式

多采用几何线条元素，设计成底纹布满整个版式，让画面非常饱满充实，如图5-63所示。

7. 标志主体式

将品牌标志作为主要视觉核心，没有过多的装饰。很多知名品牌都采用这样的做法，突出其简洁、大气，突出品牌标志的效果。再加点特殊工艺，更显高端奢华，如图5-64所示。

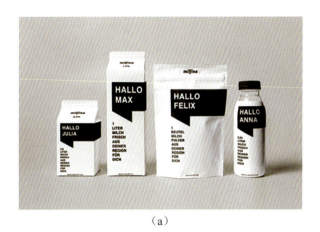

（a）　　　　　　　　　　　　　　（b）

图5-62　局部式版式设计

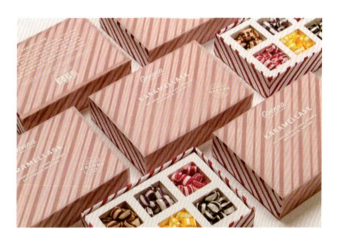

图5-63　底纹式版式设计

图5-64　标志主体式版式设计

8. 图文组合式

这种构图方式比较灵活，主视觉不是由一个独立的主体构成，而是有一些分散的元素，设计排列后最终达到协调统一，如图5-65所示。

图5-65　图文组合式版式设计

9. 融入结合式

将产品与包装结合在一起，达到图、形合一，最后形成特定的包装设计效果，多用于创意包装。融入结合式效果如图5-66所示。

图5-66　融入结合式版式设计

10. 徽标式

徽标式自带复古、高贵属性，得到很多设计师和客户的青睐，很多进口产品的包装喜欢用这种表现形式。徽标式效果如图5-67所示。

图5-67 徽标式版式设计

11. 全屏式

与底纹式不同的是,全屏式设计画面部分几乎布满了整个版式,如图 5-68 所示。

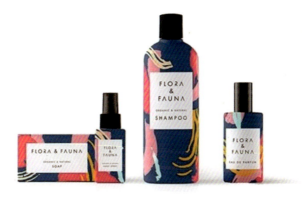

图5-68 全屏式版式设计

5.8.2 版式设计在书籍设计中的应用

一个优秀的书籍版式设计,不仅能够很好地展示图书的功能,方便阅读,还能提升图书自身的美观度和文化品位。对于那些漂亮的装帧,读者总会多看一眼,这无疑会为图书销售效益带来不小的影响。

下面介绍书籍设计中的四种常见版式设计方式。

1. 兼容

一是设计风格与图书内容的兼容,不同类型的图书在版式设计上要相应地遵循一定风格。比如说,给小孩子看的书,在版式设计上一定要考虑儿童阅读的接受能力,字号与间距都不能太小,形式上更应该是活泼可爱、色彩鲜艳。开本也可以不拘于常规,设计上最好能有互动性,开发儿童的想象力。儿童书籍版式设计效果如图 5-69 所示。

图5-69　儿童书籍版式设计

二是设计元素之间的兼容。版式上的均衡美,能让我们的眼睛有一个愉快的视线落点。书籍版式的元素少不了图片,图片位置的安放就对整个版式的平衡具有举足轻重的作用,安放不当,就使整个版式失去平衡。当一个版式有两张图片的时候,按对角线排列可使整版上下左右保持平衡;多图簇拥在一起,如果空间距离不一,上下左右参差不齐,图旁串文长且多变,会使版式失去平衡的秩序感。书籍设计中的元素兼容效果如图5-70所示。

图5-70　书籍设计中的元素兼容

2. 易读

版式之所以要"设计",目的是运用精心设计的版式,让图书思想内容更容易被大家理解和把握。实际上,我们人类的眼睛视野范围是有限的,阅读的视野更是缩小到8～10cm,所以,版式设计在进行开本、标题、插图、表格、辅文等方面设计时,都要以读者的阅读感受作为评价依据。

3. 美观

不知道你有没有过这样的经历:买两本同样的书,一本用于平时翻阅,一本用来珍藏,只因为这本书的设计太好看。书籍的美观性决定读者对图书的第一印象,在很大程度上决定了图书走向市场后的受众影响力和受欢迎程度。版式设计在书籍设计中的应用,如图5-71所示。

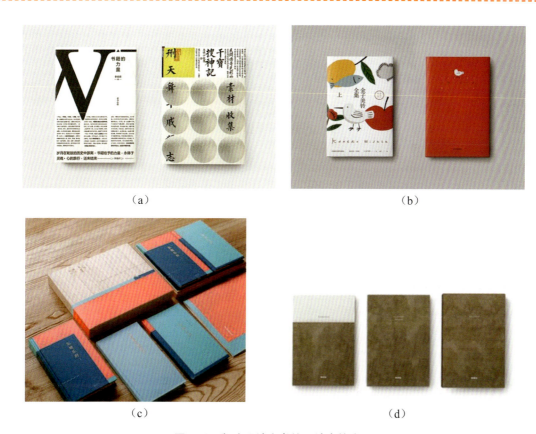

图5-71　版式设计在书籍设计中的应用

> **小贴士**
>
> 现在，越来越多的出版社选择正方形版式，它给人的感觉是朴素、客观，多被采用于竖和横的图片数量大致相等的图书，像儿童绘本和插画教程画册就大多选择正方形版式。一般来讲，1∶1.31的形式有着可靠、坚固、扎实的感觉；1∶1.5为最标准的比例形式；1∶2的则能表现出高雅、大方的风格。

4. 适度

书，读起来一定要舒适。其中，字体的选择最重要。现在电脑字库里的字体十分丰富，字的形态多样，字面着墨的轻重各有不同，可选择的范围很大。不同字体都有它适用的范围，这就是版式设计应掌握的原则。目前版式设计中多用的字体为宋体、楷体和黑体，也可以根据需要设计成长体、扁体、粗体、细体等形态各异的字体，如图5-72所示。

再漂亮的版式，再特别的材质，再用心的装订方式，如果产生过高的图书成本，不仅会导致生产者无法维持再生产，而且读者也不会买，最终会影响图书的销售效益和市场推广。图书出版的目的是要获得经济收益，所以选择合适的纸张材料，选择合适的图书开本，调整正文的排列格式，编排紧凑，配置适当，减少空白是解决这个矛盾的重要途径。

图5-72　适度的版式设计

5.8.3　版式设计在广告设计中的应用

一则好的广告设计传达的信息简单明了,能瞬间扣住人心,使人留下深刻印象。

广告设计的构图是指将文字、图画和照片等素材做适当的安排,使观众一看便有一种愉快的感觉。因为广告设计的版式形状大都是长方形或正方形,所以图文和字体要新颖、突出,才能避免呆板、无趣的弊病。要注意画面上空间的处理,使密的地方不显拥挤,疏的地方不会感到空缺,始终保持一种疏密结合的感觉。

版式设计在广告设计中的应用如图5-73～图5-76所示。

图5-73　版式设计在广告设计中的应用（1）

图5-74　版式设计在广告设计中的应用（2）

图5-75 版式设计在广告设计中的应用（3）

图5-76 版式设计在广告设计中的应用（4）

版式设计是现代设计艺术的重要组成部分，是视觉传达的重要手段。表面上看，它是一种关于编排的学问；实际上，它不仅是一种技能，更实现了技术与艺术的高度统一。版式设计是现代设计者所必备的基本功之一。

1. 版式设计的原则是什么？
2. 版式设计基本构图元素是什么？
3. 在版式设计中如何进行图文组合编排？
4. 什么是网格系统？
5. 版式设计构成法则是什么？

1. 内容：自选主题、自选内容进行画册设计，形式、内容和色彩不限。
2. 要求：命题设计的主题突出，注意文字之间、图片之间的从属关系，画册内容要翔实，力求画面新颖、条理有序。
3. 目标：通过版式设计实践，培养学生版式设计能力。

课件讲解

5.1.mp4

5.2.mp4

5.3.mp4

5.4.mp4

5.5.mp4

5.6.mp4

5.7.mp4

5.8.mp4

第6章

平面媒体中的视觉传达设计

本章导读

无印良品（MUJI）设计案例

日本著名平面设计师原研哉先生在他的著作《设计中的设计》中提到：无印良品的理想，是它生产出来的产品一旦被消费者接触到，就能发出一种新的生活意识，这种生活意识最终启发人们去追求更为完美的生活方式。

无印良品（MUJI）创始于日本。1983年，无印良品在东京青山开设了第一家旗舰店。无印良品（见图6-1）的本意是"没有商标与优质"，它虽然极力淡化品牌的意识，但它遵循统一设计理念产生的商品无不诠释着"无印良品"的品牌形象，它所倡导的简约、质朴、回归大自然的生活方式也很受人们的推崇。它是日本设计中"禅的美学"的代表，也是极简主义美学设计风格的代表，如图6-2所示。

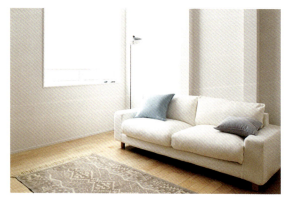

图6-1　无印良品品牌标志　　　　图6-2　无印良品极简主义设计风格

无印良品对传统色彩的应用非常广泛。佐竹昭广在《古代日语的色名性格》一文中提到，日本的色名最早起源于白、青、赤、黑四种颜色。在日本，传统审美观念的重要特征之一是崇尚单色和自然色。单色与自然色在无印良品的视觉形象中大量地被使用，它的色彩纯净内敛，不夸张，可使人心情平和。在其色彩体系中，白色、米色、褐色、黑色等自然色被大量使用，除了Logo上深红色的MUJI，几乎看不到纯度高的色彩。

无印良品的包装设计遵循了简约的原则，以朴素的包装形象展现出来，正如创始人原研哉说的那样："我的设计概念是删除多余的东西，不需要多余的东西让设计变得复杂。"从造型的设计上来说，无印良品的包装没有任何艺术的夸张与渲染，色彩多以本色示人，形式上简洁，基本采用规则的常用形态。无印良品的很多日用品采用统一的方式出售，其透明的塑料包装将内部商品直接显现出来，是典型的极简主义风格。从包装结构上来看，无印良品减少其复杂性，使产品以直观的形式展现在消费者面前，与日本传统包装设计中别具匠心的细节设计刚好相反。从装饰设计来看，无印良品的包装以"无"为主，即设计中淡化一切色彩的装饰，也没有复杂多变的设计图案，更没有柔美细腻的装饰线条，其唯一的装饰就是红底白字的、采用Helvetica字体设计的Logo。

（资料来源：根据"搜狐网"资料整理）

6.1 VI设计

企业形象的视觉识别，即 VI 设计，就是将企业形象具体化的创作过程。形象具体了，传播起来就容易多了，而对消费者来说也变得容易感知和记忆了。世界上的著名企业，无一例外地建立了企业形象识别系统，就是因为 VI 设计对企业形象的传播有非常积极的作用。而企业的品牌形象一旦在人们心中扎了根，对销售力的促进是非常显著的。

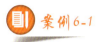

星巴克品牌VI系统设计

星巴克（Starbucks）是美国一家连锁咖啡公司，1971年成立，也是全球最大的咖啡连锁店，其总部坐落于美国华盛顿州西雅图市。星巴克旗下主要零售产品包括：30多款全球顶级的咖啡豆、手工制作的浓缩咖啡和多款咖啡冷热饮料、新鲜美味的各式糕点食品以及丰富多样的咖啡机、咖啡杯等。

星巴克的标志，从1971年至现在，历经四次改变，每一次变化优先考虑的都是文字的标志。同时，品牌图形"缪斯"和品牌名剥离开来单独使用，使得灵活性调整到最大，以保持一个深思熟虑、开放性和现代化的标志，如图6-3所示。

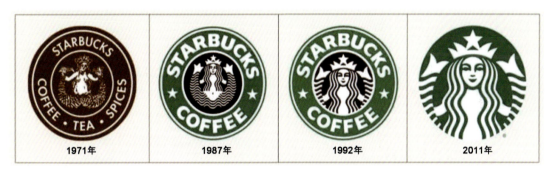

图6-3 星巴克标志

绿色，是星巴克标志的标志性颜色，是最具辨识度的资产。星巴克也倾向于建立一个绿色的家族来扩大品牌知名度。清新诱人，这扩大的调色板微妙地向我们的传统致敬，并推动星巴克进入一个全球性的未来，如图6-4所示。

带有文艺感的手写字是咖啡店的最爱，但是在阅读上却有不易辨识的缺点。因此，星巴克选择了三种字体，即中规中矩的Sodo Sans、衬线字体Lander and、拥有利落轮廓的Trade Gothic，如图6-5所示。

星巴克在进行品牌视觉识别系统设计的时候，主要强调了三点：视觉识别的诉求，即功能性VS感染力；善用颜色为品牌创造记忆点；字体的易读性最重要，华丽次之。

图6-4　星巴克色彩设计　　　　图6-5　星巴克字体设计

(资料来源：根据"知乎网"资料整理)

6.1.1　VI设计概述

VI 是 CI 的静态识别，在 CIS（corperate identity system，企业识别系统）中是最直接、最有效的建立企业知名度和塑造企业形象的方法。CIS 是将企业经营理念与精神文化，传达给企业内部与社会大众，并使其对企业产生一致的认同感或价值观，从而达到形成良好的企业形象的设计系统。

CI 作为一个企业的识别系统通常被划分为三个分支，即 VI、MI、BI。其中，VI 是企业的视觉识别系统，指借助一切可见的视觉符号在企业内外传递与企业相关的信息。VI 能够将企业识别的基本精神及差异性，利用视觉符号充分地表达出来，从而被消费者识别并认识，包括标志、标准色、包装等元素及其在不同的介质上的运用，如公司内部文具、交通工具、制服和在不同媒体上发布的各类广告。MI 是指公司统一的理念和文化，通常渗透在企业管理制度、员工的思维方式、处事方式中；BI 是员工的行为规范，企业的员工行为准则是 BI 的一个集中体现。

6.1.2　VI设计内容

VI 由基本设计系统和应用设计系统这两大部分构成，以一棵树做比喻，基本设计系统是树根，是 VI 设计的基本元素；应用设计系统是树枝、树叶，是整个企业形象的传播媒体。

基本设计系统包括企业名称、标准标志、标志变形、标准字体、印刷字体、标准色彩、辅助色彩、组合模式、品牌样式、象征图形、吉祥物等，如图 6-6～图 6-9 所示。

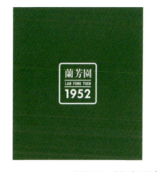

图6-6　基础系统设计（1）　　　　　　　图6-7　基础系统设计（2）

图6-8　基础系统设计（3）　　　　　　　图6-9　基础系统设计（4）

应用系统设计包括办公用品、企业外部建筑环境、企业内部建筑环境、交通工具、服装服饰、广告媒体、产品包装、公务礼品、陈列展示、印刷品等，如图6-10～图6-13所示。

图6-10　应用系统设计（1）　　　　　　图6-11　应用系统设计（2）

图6-12　应用系统设计（3）　　　　　　图6-13　应用系统设计（4）

宝丽来新品牌VI设计

著名的拍立得品牌宝丽来（Polaroid）成立于1937年，该公司在20世纪70年代相当活跃，而随着相机数字化浪潮的涌来，最终部分业务遭到出售及瓜分。2001年宝丽来宣告破产，2008年宣布停止制造底片，转往发展数码相机业务。2014年12月，The Impossible Project公司完全收购宝丽来品牌，并成立全新的公司Polaroid Originals，其标志设计如图6-14所示。

图6-14 宝丽来标志设计

随着新公司的成立，Polaroid Originals设计了新的品牌标志，还推出了全新的OneStep2拍立得相机。在设计新形象的过程中，Polaroid Originals的创意总监Danny Pemberton翻阅了4000份关于宝丽来的历史资料，发现宝利来自创立伊始，就把色彩作为行事之本，将标志性的彩虹图标加入了自己的商标中，并在随后的岁月中，通过各种不同的方式重新阐述解读。其彩虹标志如图6-15所示。

（a）　　　　　　　　　　　　　（b）

图6-15 宝丽来彩虹标志的运用

作为对该彩色图示的致敬，Polaroid Originals决定从1960—1991年宝利来使用的"彩虹"标志入手，衍生出Polaroid Originals全新的品牌形象系统。其字体的选择，也是从News Gothic，经过了无数次更改，最后定为FF Real。宝丽来品牌形象系统如图6-16所示。

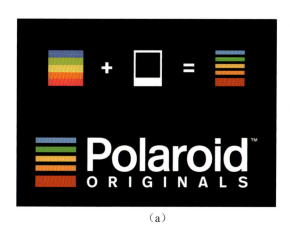

（a） （b）

图6-16　宝丽来品牌形象系统

（资料来源：根据"中国设计在线网"资料整理）

6.1.3　VI设计的意义

在品牌营销的今天，没有VI对于一个现代企业来说，就意味着它的形象将淹没于商海之中，让人辨别不清；就意味着它是一个缺少灵魂的机器；就意味着它的产品与服务毫无个性，消费者对它毫无眷恋；就意味着团队的涣散和士气的低落。

一个优秀的VI设计对一个企业的作用主要表现在以下几个方面。

（1）在明显地将该企业与其他企业区分开来的同时，又确立该企业明显的行业特征或其他重要特征，确保该企业在经济活动当中的独立性和不可替代性；明确该企业的市场定位，是企业无形资产的一个重要组成部分。

（2）传达该企业的经营理念和企业文化，以形象的视觉形式宣传企业。

（3）以自己特有的视觉符号系统吸引公众的注意力并产生记忆，使消费者对该企业所提供的产品或服务产生最高的品牌忠诚度。

（4）提高该企业员工对企业的认同感，提高企业员工士气。

对于一个追求永续发展的企业来讲，VI系统无疑是该企业无形资产的一个重要组成部分。但是，VI也是一把双刃剑，优秀的VI设计固然能帮助提升企业的形象、促进企业的发展；而失败的VI设计也一定会为企业形象带来消极的负面影响，妨碍企业更上一层楼。

每一个企业都要清醒地意识到VI设计绝不是可有可无或是为企业涂脂抹粉、装点门面，它的意义在于将文本格式的企业理念，最准确有效地转化成易于被人们识别、记忆并接受的一种视觉上的符号系统，与文本格式的系统中存在语法、修辞等规则一样，在视觉格式的系统里，也有着自己独立的法则和规范。

6.1.4　VI设计的原则

企业的VI设计要如何做到既有创意又符合传播特性呢？通常处理方法是在一定的原则

上进行创意。就是在企业背景、企业文化、企业定位、企业客户群体特点的基础上，进行有针对性的创意。因此，VI 设计有以下几个基本原则。

1. 风格统一

风格统一就是把各种形式的传播媒体形象统一，达到强化企业形象的效果，使信息传播更为有效、迅速。这在具体创意过程中需要对视觉要素进行标准化，然后采用统一的规范设计，长期坚持且不轻易变动。

2. 符合审美

符合审美就是 VI 设计所包含的企业标志设计、信封设计、名片设计、导示系统设计都要美观大方，给公众一个美好的形象。

3. 面向客户

面向客户确切来说是面向客户的客户，我们的设计必须是面向委托我们进行 VI 设计的客户公司的客户。有点拗口，但这是设计出优秀 VI 作品的关键。

企业 VI 系统是企业文化的一部分，同时又是企业文化中最具体可见的部分。VI 的可见性使其传播性非常强，有了优秀的 VI 设计，企业文化的传播也就水到渠成了。所以，在上述三个原则的基础上进行的 VI 设计，能让企业的竞争力得到很大的提升。

6.1.5 标志设计

1. 标志设计概述

标志，是一种大众传播符号，它以精炼的视觉形象起到一定的辨识作用，同时又以图形记号的形式表明对象的特征。因此，标志又可以称为标识、标记，这种特定的符号，是企业或社团等的形象、特征、信誉、文化的综合与浓缩，传达明确、特定的信息，是品牌形象的核心部分。

2. 标志设计基本要求

标志设计须充分考虑其实现的可行性，针对其应用形式、材料和制作条件采取相应的设计手段；同时还要顾及应用于其他视觉传播方式（如印刷、广告、映像等）或放大、缩小时的视觉效果。所以在设计中须注意，图形的使用不仅要简练、概括，而且要讲究艺术性，使人易于记忆；在艺术构思上力求巧妙、新颖、独特并且表意准确，以达到形式美的视觉效果；构图要凝练、美观；设计要符合作用对象的直观接受能力、审美意识、社会心理和禁忌；色彩搭配要单纯、强烈、醒目。

标志艺术除具有一般的设计艺术规律（如装饰美、秩序美等）之外，还有其独特的艺术规律，在设计时要创造性地探求恰当的艺术表现形式和手法，锤炼出精当的艺术语言，使所设计的标志具有高度的整体美感，获得最佳视觉效果。

百事可乐真糖版更新品牌Logo和包装

20世纪80年代，百事公司曾经使用蔗糖制作软饮，后来为了节省成本，开始广泛使用高果糖玉米糖浆来代替蔗糖进行大批量生产。Made with Real Sugar 便是其旗下主打的一款真糖软饮，如图6-17所示。

图6-17　百事可乐标志（2014年）

自2008年百事公司推出新版"笑脸"标志以来，所有的产品均做了全面的更新。有趣的是，新标志中全部小写的无衬线字标"pepsi"一直以来都没有出现在 Made with Real Sugar 的产品包装上，使用的是1940年后简化的风格化"Pepsi-Cola"字标，如图6-18所示。这个版本的设计很长一段时间内出现在百事可乐饮料的标签上，不过从1962年以后被大写的黑色无衬线字体代替。直到2014年，它又一次出现在百事可乐新的瓶盖设计和标签的背部。

2020年4月17日，百事公司在其官方网站更新了部分产品的图片和配料表，我们发现，Made with Real Sugar 自2014年来首次有了新的细节变化。

首先，百事的"笑脸"Logo和下方经典的"Pepsi-Cola"字标没有太大的改动，不过在Logo的周围增加了亮蓝色的线条轮廓，看上去律动感十足。

其次，使用了6年多的带有艺术处理的"Made with Real Sugar"文字将更换为更统一的无衬线字体Sofia，在排版上也比之前更有条理，如图6-19所示。

 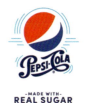

　　图6-18　百事可乐标志　　　　　图6-19　百事可乐标志字体（2014年）

另外，还有一个比较明显的变化是新包装采用的蓝色比之前深了很多，色值更接近百事可乐标志的标准色，如图6-20所示。

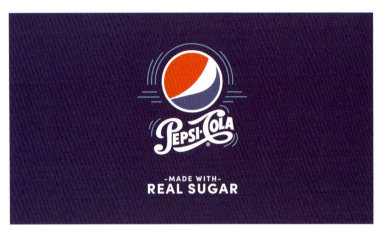

图6-20 百事可乐标志标准色（2014年）

可以发现，新字体Sofia已经被应用在百事可乐多个环境中，包括产品包装和部分数字媒体，如网站，社交平台等，如图6-21所示。

图6-21 百事可乐标志应用（2014年）

（资料来源：根据"标志情报局"资料整理）

3. 标志设计分类

标志设计分类很多，主要包括以下几种。

1）字母标志

字母标志是一种基于排版的标志类型，由几个字母组成，通常是公司名称的首字母。简单、易读是字母标志最重要的特质。通过使用几个字母，可以有效地简化原本很长的品牌名。例如，"NASA"和"美国国家航空航天局"相比，明显"NASA"更容易传播并且被大家所记住。

由于重点是首字母，因此选择的字体设计非常重要，不但要确保标志与品牌内核气质相符，而且在名片等实物上打印时也可以清晰可辨。此外，如果品牌还没有被大家所熟知，就需要在标志下方添加完整的品牌全称，以便人们去更多了解你的品牌。

2）文字标志

与字母标志非常类似，文字标志是一种基于字体的标志，集中表现品牌名。当品牌名本身简洁明了的时候，文字标志的效果会非常好。谷歌（Google）的标志就是一个很好的例子。这个名字本身很吸引人，令人难忘，因此，结合了视觉表现力强烈的排版之后，标志更加有助于创造强而有力的品牌认知度。文字标志示例如图6-22所示。

图6-22 文字标志

此外，与字母标志一样，字体会是一个决定性的元素。由于消费者会将焦点放在品牌名上，所以标志的字体，一定要表达出品牌核心，即公司业务所做事情的本质。例如，时尚品牌倾向于使用干净、优雅的字体，给人以高端的感觉，为品牌溢价造势；而法律或政府机构几乎总是坚持传统，"厚重"的文本让人感觉安全。

3）具象图形标志

具象图形标志是基于图标或图形的标识。当我们想到标志时，可能第一时间会想到：标志性的苹果标志，推特的蓝色小鸟标志，Target 的靶心标志，如图 6-23 所示。这些品牌标志中的每一个图形都十分具有象征意义，并且每个品牌都已经普遍被大众所接受，在这两个条件下，标志才能被立即识别。真正的品牌标志只是一个形象。因此，对于新品牌或没有形成强烈品牌认知的品牌来说，这种类型的标志可能会比较棘手。

图6-23 具象图形标志

4）抽象图形标志

抽象图形标志是特定类型的图形标志。"抽象"图形不是一个可识别的图像，而是一种代表品牌的抽象几何形式。比较有名的抽象图形有 BP 石油公司的放射状爆炸形标志，百事可乐的分割圆圈以及阿迪达斯的条形分割三叶草，如图 6-24 所示。与所有标志符号一样，抽象图形的效果非常好，因为可以将品牌压缩成单个图像。然而，抽象图形标志不仅限于可识别的元素，而是需要设计师设计出真正独一无二的东西来代表品牌。

抽象图形标志的另一个好处是，能够象征性地传达品牌核心，而不受制于特定图像的文化含义。通过转换颜色和形式，可以不断赋予标志不同的品牌意义和情感。

5）吉祥物、人物标志

吉祥物、人物标志是涉及了人物角色的徽标。吉祥物标志通常色彩鲜艳，而且总是很有趣，使用吉祥物标志是创建自己的品牌代言人，为品牌建立"人设"的好方法。简单来说，吉祥

物是代表品牌的图形人物,是品牌的形象大使,常见于儿童食品、日化家用厨房用品等。常见吉祥物标志如图 6-25 所示。

图6-24　抽象图形标志

图6-25　吉祥物

其实人物标志在国内也十分常见,像我们熟悉的"老干妈""王致和"等品牌标志,如图 6-26 所示。一是以创始人头像来作为"老字号"品牌背书;二是通过名人形象赋能,将品牌特质实体化。

图6-26　人物标志

6)组合标志

组合标志是由字母、文字和图形、抽象图形或吉祥物组合而成的标志。其中,图形和文字可以并列排版、堆叠在一起,或者糅合在一起。一些众所周知的组合标志,如多力多滋、汉堡王和鳄鱼,组合标志如图 6-27 所示。

图6-27　组合标志

7）徽章式标志

徽章式标志一般以图形内嵌入文字的形式呈现，就像我们经常看到的徽章、印章和饰章那样。这种标志往往具有传统古朴的外观，看上去十分庄重严肃，因此是许多高校、组织或政府机构的首选。徽章式标志如图6-28所示。

（a）

（b）

图6-28　徽章式标志

虽然它们大多数是古典风格，但一些公司已经有效地将传统徽章外观与21世纪的标志设计进行了现代化改造，例如，星巴克的标志性美人鱼标志、哈雷摩托的著名徽章等。

但是由于徽章大多具有大量图形细节，而且文字、符号和纹样相互缠绕，所以徽章可能比任何其他类型的标志更难以通用。复杂的标志设计虽然具有辨识度，但不易被传播。在物料的使用方面，繁复的徽章图形可能会在变小时难以阅读。因此作为原则，请尽量保持设计简单，不然标志将会与"专业、视觉震慑"背道而驰。

其实标志是使用纯文字还是用纯图形，抑或是用图形和文字的组合形式，并不仅仅是基于客户的喜好或者是设计师的喜好，而是综合了品牌的品类、历史以及实际运用场景等因素

来决定的。所以，设计师们不妨从以上这几点开始切入。选择了合适的标志形式，相当于为设计一个成功的标志开了一个好头。

6.2 包装设计

包装与人们的生活密切相关。在原始社会，人们与大自然斗争，过着原始生活。那时候，由于没有粮食储藏，因此也就没有包装的需要。后来，随着生产的发展，人们靠生产可以自给自足，有了剩余便想到储藏，于是就产生了包装。

古代的包装大多取材于自然材料，如用泥土烧成的器皿，用草编成的篮子，以一些植物的枝、藤、叶、果壳等作为包装材料。有些材料流传到现今。

我们今天研究包装，不以古代包装为重点，而是侧重于现代包装。现代包装是从欧洲产业革命（1760—1830）开始的，距今已有200年左右的历史。

可以说，物质材料、科学技术、交通运输、商品销售与人们生活方式的不断演进，是影响包装设计的基本因素。新科技的不断发展是人类进步的象征，也必然影响人们生活的多方面，商品包装设计更不会例外。尤其是20世纪中后期盛行起来的自我销售方式的超级市场的普及，使商品包装功能由原来的保护、方便、美化商品，转变为依靠包装推销商品。

6.2.1 包装设计概述

1. 包装的定义

关于"包装"一词，目前世界各国都编有"包装用语词典"，其内容大同小异。如在美国，包装的定义是"为产品的运输和销售的准备行为"；在英国，包装的定义是"为货物的运输和销售所做的艺术、科学和技术上的准备工作"；在日本，包装的定义是"使用适当之材料、容器而施以技术，使产品安全到达目的地"，即使产品在运输和保管过程中能保护其内容物及维护其价值；在我国，包装的定义是"为流通过程中保护产品，方便储运，促进销售，按一定技术方法而采用的容器、材料及辅助物等的总体名称"。在我国，广义包装还包括推广和策划。总括来看，英国的定义较全面地反映了包装的内容，即包装中有艺术、科学和技术上的多方面内容。

2. 包装的功能

20世纪70年代初，我国对出口产品包装的要求是"科学、经济、牢固、美观、适销"，被称为十字方针。

在国外比较有代表性的提法是：保护机能，起到无声卫士的作用；便利机能，起到无声助手的作用；商业机能，起到无声售货员的作用。

关于便利机能，要便于生产、便于运输、便于储藏、便于销售、便于使用，还必须便于废弃后的处理。

关于商业机能，不仅要求包装在超级市场上能直接起到无声售货员的作用，而且在有营

业员的商店里也要醒目地将信息传达给顾客。

6.2.2 包装设计的程序与策略

包装设计不是单纯地为了艺术，而是为了创造更多的销售机会。包装设计作为现代设计范畴中的一个主要类别，其呈现的状态是多样的，归纳起来有两个方面的主要内容。

首先是立体造型设计。它主要解决的是结构与形态的美学关系，以及这种关系在设计与生产加工过程中的合理性，即保护商品、便于运输、仓储功能等，以及不同产品类别的特殊需要。立体造型设计如图6-29所示。

图6-29 立体造型设计

其次是视觉传达设计，赋予包装立体形态的外表，以及平面包装形式的装饰，有利于从视觉上促销商品。

包装设计的组成要素，应包括以下几个方面。

1. 品牌要素

商标作为企业或产品个性化的代言人，可以使商品与商品之间表现出差异，它的专有属性可以使产品的包装设计与同类品牌相区别。

2. 色彩要素

色彩作为一门独立的科学，有其基本的规律与属性，其主要方面包括：色彩的冷暖，主要由色相决定心理感受；色彩的轻重，主要由明度决定心理感受；色彩的软硬，主要由纯度决定心理感受；色彩的强弱，主要由色相与明度决定心理感受；色彩的明快与忧郁，主要由明度和纯度决定心理感受；色彩的兴奋与沉静，主要由色相、明度和纯度决定心理感受。色彩要素如图6-30所示。

在包装设计中，为了传达商品特有的属性和价值，还应考依靠产品本身的固有色，使消费者直接识别包装内的产品属性。例如，橙汁为橘黄色或橙色，咖啡为褐色。产品固有色设计如图6-31所示。

3. 图形要素

包装设计是通过商标、色彩、图形、文字及装饰等形式，组合起一个完整的视觉图形来传递商品信息的，从而引导消费者的注意力。

利用包装设计的图形要素需要达到以下目的。

（1）主题明确。任何产品都有其独特的个性语言，设计前应为其确定一个所要表达的主题定位。它可能是商标，也有可能是产品、消费者或有寓意的图形。这样，才可以清晰该商品的本质特征，与同类产品相区别。主题明确设计如图6-32所示。

（2）简洁明确。在设计中针对商品主要销售对象的多方面特点和对图形语言的理解来选择表现手段。由于包装本身尺寸的限制,复杂的图形将影响主题的定位。所以,采取以一当十、

以少胜多的方法运用图形，便可更加有效地达到视觉信息传递准确的目的。简洁明确设计如图 6-33 所示。

图6-30　色彩要素

图6-31　产品固有色设计

图6-32　主题明确

图6-33　简洁明确

（3）真实可信。在图形的选择与运用上的手法很多，但关键的问题在于图形不能有任何欺骗性导向。带有误导行为的图形可能会短时让消费者接受，但不可能长久地保持消费者的购物行为。只有诚实才能取得信任，信任是产品与消费者沟通的感情基础。

（4）独特个性。商品有了独特性才有市场竞争力，包装有了独特性才能引起消费者的注意。在图形的选择与表现过程中，体现图形的独创性语言，是包装设计成功的有力保证。

4. 文字要素

文字是向消费者解释商品内容最为直接的手段。文字通常要表现商标名称、商品名称、单位质量与容量、质量说明、用法说明、有关成分说明、注意事项、商品厂家的名称和地址、

生产日期和其他文字介绍等。从包装设计的基本原则出发，文字要达到易读、易认、易记的要求。

5. 造型要素

造型设计作为包装设计中的重要组成部分，在设计过程中要注意造型与其他设计要素的主次关系；立体与平面的视觉效果相统一；包装与容器造型的统一性；发挥造型与容器设计独特的立体效果与触觉感受；造型设计要满足产品、运输、展示与消费的要求。造型设计如图6-34所示。

6.2.3 包装设计的材料与工艺

学习包装设计，就需要了解包装设计的材料和工艺，本节将介绍这两部分内容。

图6-34　造型设计

1. 包装的材料

包装的用料种类繁多、性能各异，设计人员在进行包装的整体设计时，不光要考虑产品的属性，还要熟悉包装材料的特性及相应的容器形态的造型规律。对包装材料的选择，是设计好包装的重要一环。常见的包装材料有纸、陶、玻璃、金属、塑料等。

2. 包装的工艺

包装工艺主要包括四色印刷、专色印刷、覆膜、UV工艺、烫印及起鼓工艺。下面分别进行介绍。

四色印刷，所谓四色是指青（C）、品红（M）、黄（Y）、黑（K）四种油墨，其他所有颜色都可以通过这四种油墨混合而成，最终实现彩色图文印刷。四色印刷是最普通也是最常见的印刷方式，不同承印物上印出的效果不同。

专色印刷是指在印刷时专门用一种特殊的油墨来印刷该颜色，比四色混合出的颜色更鲜亮。常用的是专金、专银。专色颜色很多，可参考潘通色卡。专色印刷无法实现渐变印刷，有需要时可加入四色印刷。专色印刷如图6-35所示。

覆膜是指印刷后以透明塑料薄膜通过热压覆贴到印刷品表面，起保护及增加光泽的作用，如图6-36所示。

UV工艺可以对印刷品需要突出的部位进行局部上光提亮，使局部图案更有立体效果，如图6-37所示。

烫印是利用热压转移的原理，将电化铝中的铝层转印到承印物表面以形成特殊的金属光泽效果，如图6-38所示。

起鼓工艺采用一组图文阴阳对应的凹模板和凸模板，将承印物置于其间，通过施加较大的压力压出浮雕状凹凸图文，如图6-39所示。

(a)　　　　　　　　　　　　　　（b）

图6-35　专色印刷

图6-36　覆膜工艺　　　　　　　图6-37　UV工艺

图6-38　烫印工艺　　　　　　　图6-39　起鼓工艺

6.2.4　包装设计的造型与结构

学习了包装设计的材料和工艺,接下来需要了解包装设计的造型和结构。本节将介绍这两部分内容。

1. 包装造型设计

包装造型设计是一门空间立体的艺术,"造型"的概念不是单纯的外形设计,它涉及材料

的选择、人际关系、工艺制作等各种因素，是一种更为广泛的设计与创造活动。包装造型设计中表现最为突出的是容器造型设计，设计者在进行具体设计时应根据商品的具体特性、要求进行合理的设计，并在制作工艺可行性和解决包装功能性的基础上运用形体语言来表达商品的特性及包装的美感。包装造型设计如图6-40所示。

(a) (b)

图6-40　包装造型设计

包装造型在设计时应考虑以下四点。

（1）保护性：包装容器的保护性体现在包装容器自身保护性和保护被包装物两个方面。保护性包装如图 6-41 所示。

（2）便利性：包装造型设计中很重视人文因素，强调人性化和便利性。便利性包装如图 6-42 所示。

图6-41　保护性包装　　　　　　　图6-42　便利性包装

（3）经济性：在包装造型设计中，离不开对材料的选择和新技术的应用。因此，经济性在设计过程中是不能不考虑的因素，它追求的是以最低的成本达到最完美的设计。经济性包装如图 6-43 所示。

（4）形式美：造型设计是一种理性和感性相结合的形象思维创造活动，因此其中蕴含的形式美法则具有不确定性。形式美包装如图 6-44 所示。

2. 包装结构设计

包装结构是指包装体各部分之间的关系，例如，包装瓶体与封闭物的啮合关系，折叠纸盒各部分的配合关系，包装体与内装物之间的作用关系，内外包装的配合关系，包装系统与外包装环境之间的关系等。

（a）

（b）

图6-43　经济性包装

（a）

（b）

图6-44　形式美包装

包装结构设计包括以下九种。

1）插口式盒型（管式折叠纸盒）

下插耳，上部与底部一样，多为对开，也可开同一边，方便包装，用途广泛。插口式盒型如图6-45所示。

2）抽屉式（火柴盒式）盒型

以抽取方式开合，用纸较多，价格稍高，与天地盒同为质感较佳的包装方式。抽屉式盒型如图6-46所示。

图6-45　插口式盒型

图6-46　抽屉式盒型

3）开窗盒型

这种设计是让产品直观地展示在我们面前，方便顾客进行观察，增加商品的可信度。一般是用在食品、玩具和耳机的包装上。开窗盒型如图 6-47 所示。

4）飞机盒型

盒体展开类似飞机，不用糊盒，利用结构的设计，节约包装盒的成本，让结构达到一体成型，飞机盒型如图 6-48 所示。

图6-47　开窗盒型　　　　　　　　　　图6-48　飞机盒型

5）书型

包装样式像书本，包装盒从一旁打开。形盒由面板和底盒组成，根据包装盒定制的尺寸和功能取材，有的书型盒需使用磁铁、铁片等材料。书型包装盒相对简单，使用范围也比较广泛，是高档礼品的盒型选项之一。书型如图 6-49 所示。

6）天地盖盒型

天地盖包装盒因其打开方式而命名，是包装盒中最常见的一种款式，受到许多人的喜欢。天地盖盒型如图 6-50 所示。

图6-49　书型　　　　　　　　　　图6-50　天地盖盒型

7）翻盖式盒型

翻盖式包装盒分单翻盖盒和双翻盖盒，双翻盖盒由一个底盒和两个盖面组成，每个盖面都是单翻盖。双翻盖式包装盒要求的工艺相对复杂，常用于化妆品、电子产品、食品等包装。翻盖式盒型如图 6-51 所示。

8）手提盒型

手提式包装盒是现代纸盒包装中一种新的结构形式，其最大特点是方便携带，这种造型结构都在盒体上装有提手，在盒盖上部穿插而成。该盒是从摇盖盒演变而来，最早用来盛装

酒类，后普遍用于日常生活用品和食品包装。手提盒型如图6-52所示。

图6-51　翻盖式盒型

图6-52　手提盒型

9）多边形盒型和异型盒型

根据设计需求，有时会将盒体设计成多边形和各种异型，如图6-53和图6-54所示。

图6-53　多边形盒型

图6-54　异型盒型

农夫山泉长白山天然矿泉水包装设计

农夫山泉是国内比较注重包装和形象的品牌。每次一推出新包装就会引起公众的关注，其玻璃瓶装天然矿泉水（见图6-55），包装推出之后更是先后获得英国D&AD木铅笔奖、The Dieline国际包装设计大奖非酒精饮料类第一名、第17届国际食品与饮料杰出创意奖（FAB Awards）、包装设计类最佳作品奖以及无酒精饮料包装设计金奖、Pentawards饮料类别铂金奖。

玻璃瓶包装设计灵感源自长白山——长白山得天独厚的环境不只孕育着繁荣丰饶的生物圈，也为这片森林带来了无穷的生气与精彩。在森林里每一处角落，每一棵树，每一眼泉都讲述着自然的故事，而莫涯泉就在这座美丽森林的怀抱中。

当30～60年前的冰雪融水经过漫长的地下岩层融滤后，在地壳压力下从玄武岩缝隙自涌而出，常年恒温在9℃左右。所以，当你喝下莫涯泉的水时，你喝到的，是30～60年前落

在长白山上松软冰雪的清冽味道。

（a）

（b）

图6-55　农夫山泉长白山天然矿泉水包装设计

历时3年，农夫山泉邀请了3个国家5家顶尖设计工作室进行设计，经历58稿、300次设计后才定稿。最终，伦敦的Horse设计工作室为农夫山泉量身打造的这款包装胜出，并在国际上屡获大奖。

在最终的方案里，玻璃瓶身上出现了8种典型存在于长白山的动植物，动物和植物的图案用以区分该款产品是不是气泡水。为包装创作插画的是英国插画师Natasha Searston，她笔下诞生了缓缓前行的东北虎、长角的马鹿、飞翔的鹗、机警的中华秋沙鸭；而在不含气泡的矿泉水瓶身上，则画着山楂海棠、红松、野生蕨类和雪花的图案。

瓶身上的图案描绘得十分精细，为了不显花哨，瓶子只使用红白或红绿两种颜色，红颜色除了用在大字号的品牌名外，还用来强调某个数字，这个数字就代表Sarah所说的"有趣的事实"，譬如长白山自然保护区内已知野生哺乳动物有48种，已知野生被子植物有94科，从第三世纪冰川期留存下来的中华秋沙鸭在全球已不足1000只。

瓶身造型设计仿佛一颗下落中的水滴，创造性地将长白山的生态文明融入包装设计之中，折射出对自然的敬意。

（资料来源：根据"最设计"资料整理）

6.3　广告设计

《辞海》（1997年版）对广告的解释是"向公众介绍商品，报道服务内容或文娱节目等的一种宣传方式。一般通过报刊、电台、电视台、招贴、电影、幻灯、橱窗布置、商品陈列等形式来进行。"

广告有广义和狭义之分，广义的广告不仅包括经济性广告，还包括公益广告、行政性公告、团体和个人的声明、启事等；而狭义广告则专指经济性广告，即营利性广告、商业广告。

广告简单来说就是广而告之，广泛地告知大众某种信息的传播活动。

6.3.1　广告概述

人们现在所见到的最早的广告，是现存于英国伦敦博物馆内的一张写在羊皮纸上的广告。

据考证，它是公元前1000年左右，古埃及的一张寻找一个出走佣人（奴隶）的广告。据记载，古罗马的独裁统治者儒略·凯撒面对即将来临的战争，经常通过散发各种传单来开展大规模的宣传活动，以便获得民众的支持。可见，传单广告形式在西方被最早使用。

西方曾经陆续存在过招贴广告、声响广告、演奏广告等广告形式。中国广告史上，演奏广告往往是盲艺人采用的广告形式，并不被普遍采用。而在西方社会中，以演奏形式影响、招徕顾客则比较普遍。此方式起源于1141年法国的贝里州，12个人组成的口头广告团体，经法国国王路易七世的特许，在特定的酒店里吹笛子，招徕顾客，从而对光顾的客人进行推销宣传。

西方国家主要广告形式随着社会经济的发展而发展并不断完善，成为现代社会中主要的广告形式。

6.3.2 广告分类

按照不同媒介，广告可分为报纸广告、广播广告、电视广告、杂志广告和户外广告，下面分别介绍。

1. 报纸广告

在欧洲国家，报纸的历史十分久远。15世纪末，在欧洲国家出现了印有新闻的小报，时称"新闻书"，为对折四开的印张，被视为报纸的直接起源。美国早期的报纸有《纽约太阳报》《美国先驱报》《纽约时报》等。

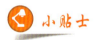

《纽约时报》（New York Times，NYT）是美国的一种日报，它于1851年9月18日在纽约市成立，并连续出版。该报纸已赢得112次普利策奖，超过任何其他的新闻机构。纽约时报网站是美国最受欢迎的新闻网站，每月拥有超过30万的独立访问者。它是美国最大的本地都市报，是美国三大报纸之一，排在《华尔街日报》和《今日美国》之后。

2. 广播广告

广播的出现是人类传播领域最大的突破之一，由此产生了不受时间、地点以及复杂制作工艺限制的广播广告。1920年，美国首家商业广播电台创立，1926年出现了全国性广播电台，广播电台便成了前所未有的主要广告媒介。随后，世界各国纷纷建立自己的电台。由于各个国家的国情不同，在电台广播领域，有的国家政府明令限制或禁止电台广播广告。但是就多数国家或地区的广播电台而言，广播广告是电台经费开支的重要来源之一。

3. 电视广告

1936年英国建立起世界上第一家电视台。1939年美国创办了美洲第一家电视台，但正式开办商业电视台是1941年6月。第二次世界大战以后，电视传播事业迅速发展，各国电视台

相继建立。其中许多电视台都经营电视广告业务，从而使电视广告迅速发展。

4. 杂志广告

1731年英国出版的《绅士杂志》被认为是最早的杂志。直到20世纪二三十年代以后，杂志才逐渐被普遍重视。杂志的大发展是在第二次世界大战以后世界处于稳定发展之时，各个专业领域和综合性领域的发展，客观上需要进行交流和传播所导致的。像德国的《明镜》，美国的《时代》，日本的《读卖周刊》等杂志都成为世界性的重要杂志。同时，大量具有趣味性、知识性、娱乐性的杂志不断出现，并且与广告传播结合在一起，从而形成了现代杂志广告。

5. 户外广告

1870年，户外广告的收入占到商业广告的30%，到20世纪初，随着交通工具的改进，尤其是汽车的普及，公路建设的发展，户外广告的重要性进一步提高。户外广告多以图画为主，目的是加深人的印象。户外广告的种类有广告牌、海报、建筑广告等。

可口可乐创意户外广告：请将可乐罐扔到"这里"

作为畅销全球百余年的饮料品牌，可口可乐一直在致力于保护环境，并且为了保证每一个瓶子或者是罐子都能够被回收利用，特别用心地设计了这次户外的创意广告，倡导人们注意环保，同时还发起了名为"没有浪费的世界"的活动。

越来越多的品牌开始注重环保，可口可乐也不例外。如果垃圾经过正确分类后再进行回收处理，就会降低环境污染程度，提高回收利用率。可口可乐公司对此承诺，要在2025年开始使用100%可回收的饮料包装，到2030年确保每一个饮料瓶都能被回收再利用。

为了打造这个创意户外广告，可口可乐将标志性的条形图变成了箭头的标志，箭头则指向了附近的垃圾回收箱。可口可乐利用这种形式，来倡导大家注重环保，而这些广告的投放地多集中在社区，如公交候车亭灯箱、小区围墙以及小区里面的宣传牌等，如图6-56所示。

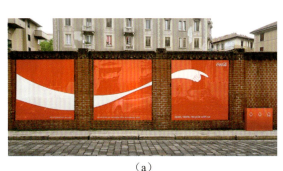
(a)

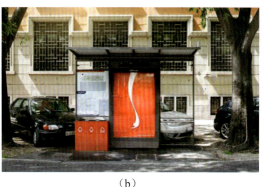
(b)

图6-56 可口可乐户外广告设计

（资料来源：根据"数英网"资料整理）

6.3.3 广告设计元素

广告设计中需要考虑的主要元素包括情节、图形、色彩、文字，下面分别介绍。

1. 情节

广告情节可以理解为广告的叙事情节或者广告文案，制作情节时要遵循以下原则。

（1）简洁生动。形象鲜活、风格多变的广告才能够引起受众的注意。一般广告时间都不会很长，受众也不会花很长时间用于观看广告，因而简洁生动的广告才会提高"收视率"。

（2）风格适应性。广告设计可以根据受众不同的兴趣爱好，细分受众，让受众产生强烈的认同感。

2. 图形

广告设计中插入的图形应该符合两方面的要求。

（1）图形的表现力要求。广告设计中选择适合的图形，会给人们留下深刻的印象，同时还会带来很好的表现力。新奇的图形对信息的传达更简洁，并且识别性也较高，对于受众在瞬间接收所传达的信息有非常大的帮助。对于广告来说，有图文的广告肯定会比纯文字的广告更加受欢迎。图6-57所示为较强图形表现力的广告设计。

（2）画面的叙事性要求。在广告中插入的图形都是具有叙事性的，叙事好的图片更容易打动受众。图6-58所示为具有画面叙事性的广告设计。

图6-57　广告设计的图形表现力

图6-58　广告设计的画面叙事性

3. 色彩

广告设计中运用色彩时，除了要考虑颜色、饱和度和明度三要素之外，还要对文本的配色与背景的对比度进行考虑。颜色搭配最基本的要求就是整体平衡、协调。在一个画面上要遵循不超过三种颜色的原则，其中一种颜色为主色调；最稳定的处理色彩的原则为遵循主从关系确定主体色；调节色彩的明度是色彩相近的颜色选择的宗旨。

4. 文字

广告中的文字首先要简洁有力。在广告中，文字占的比例是相对较小的，但是它必须满足用最少的字组织出最吸引人的话语，言简意赅是重点。

其次，通过形式来传达情感，不同情感、不同的内容和经营理念，都可以通过不同的字体来传达。同时必须考虑文字的整体诉求效果，给人以清晰的视觉印象，要让人易认、易懂，切忌为了设计而设计。

最后，在广告中，文字的主要作用就是对画面进行说明和辅助，要注意巧用字体，来强化广告给人们带来的视觉冲击。广告中的文字设计如图 6-59 所示。

（a）

（b）

图6-59　广告设计中的文字

6.3.4　广告设计功能

广告设计具有认识功能、心理功能、教育功能和美学功能，下面分别进行介绍。

1. 认识功能

广告媒介传播面广而且及时，能深入社会各个角落。通过广告可以帮助消费者认识新产品的质量、性能及用途等；广告在促进销售方面的直接功能即在于传达信息、引起注意、激发兴趣、产生印象。

2. 心理功能

广告可使消费者对企业和产品产生良好的印象，诱发消费者的情感，引起购买欲望，促进消费者采取购买行动。

3. 教育功能

广告宣传的题材极为广泛，它不仅来自商品本身，而且可以选择有助于人们发愤进取的题材、激发人们自尊心和爱心的题材、与儿童健康成长有关的题材等，这能起到引导消费者树立良好的道德观和人生观的作用。

4. 美学功能

报纸、杂志等采用印刷形态的商品广告，是利用设计者在视觉传达、视觉交流方面的经验，并借助文字、插图、色彩、形态等视觉要素来传递信息，在人们接收广告宣传的同时，一幅形式新颖、格调高雅的广告还能给人们以美的享受。

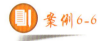
案例6-6

金拱门的变身秀！麦当劳平面广告欣赏

最近几年，麦当劳的广告创意坚持一贯的极简风，时不时就把自家标志"金拱门"拿出来变身各种奇思妙想的广告创意。

最近，波多黎各麦当劳又再次对"金拱门"下手，由TBWA Puerto Rico和TBWA位于纽约的Design by Disruption（DXD）团队联合创作了这一系列平面广告，如图6-60所示。

图6-60　麦当劳广告设计

画面中将"金拱门"通过不同形式的排列组合巧妙地嵌入麦当劳不同的产品和食材中，"M"的圆弧形组成汉堡形状，连续排列组成薯条、饮料吸管，上下左右对称组成冰激凌和

咖啡豆等。这组广告中没有出现任何麦当劳的品牌名称，严格意义上来说也没有出现任何一个完整的麦当劳标志，因为标志性的"M"形象早已深入人心，仅仅通过这些简单的图形就足够传递出麦当劳的广告信息。

该系列平面广告还出现在了波多黎各各个城市的户外广告牌上，这些简洁的平面图形设计不仅让人一目了然，更为城市增添了不一样的风景。

(资料来源：根据"设计之家"资料整理)

6.3.5 广告设计传达策略

视觉传达是人与人之间利用"看"的形式所进行的交流，是通过视觉语言进行表达传播的方式，现代广告设计采用各种不同的策略来提高广告传播效果。

1. 好创意来源于生活

我们在接受新的事物时，都是在旧事物的基础上去联想新信息，只有找到让受众接受的相关联的事物，才能加速受众对产品信息的理解。例如，人们看到绿色就会联想到环保。这是人们长期以来形成的经验思维，我们要注重这些认知规律，只有这样才能更好地与受众进行情感交流。受众视觉经验越丰富，积累的就越多，那么情感就越容易被激发出来，如图6-61所示。

2. 以个性设计吸引受众眼球

当外界某一物象的视觉信息具有较强的刺激性时，就能抓住受众的眼球。人的视线总是最先、最多地集中到刺激强度最大的地方，从而形成视觉中心，然后按照刺激强度由强到弱地流动。在信息前停留的时间越长，视觉流动的往复也就越多，获取的信息也就越多，如图6-62所示。

图6-61 来源于生活的好创意

图6-62 吸引眼球的个性设计

3. 流动性设计更吸引受众

任何一个广告的创意都可以说是旧元素的新组合，用视觉的变化来抓住受众的目光，可

以增强广告图像的感染力，更有效地推销商品、服务或观念，因此，广告就不能只停留在平均水平的审美趣味上，而是必须提供超常的视觉刺激。流动性设计如图 6-63 所示。

图6-63　流动性设计

6.4　书籍装帧设计

书籍装帧设计是指从书籍文稿到成书出版的整个设计过程，也是完成从书籍形式的平面化到立体化的过程，它包含了艺术思维、构思创意和技术手法的系统设计。它是对书籍的开本、装帧形式、封面、腰封、字体、版面、色彩、插图、纸张材料、印刷、装订及工艺等各个环节的艺术设计。在书籍装帧设计中，只有从事整体设计的才能称之为装帧设计或整体设计，只完成封面或版式等部分设计的，只能称作封面设计或版式设计等。

6.4.1　书籍装帧设计概述

我们谈书籍不能不谈到文字，因为文字是书籍的第一要素。中国自商代就已出现较成熟的文字——甲骨文，那时已出现了书籍的萌芽。

中国的四大发明有两项对书籍装帧的发展起到了至关重要的作用，这就是造纸术和印刷术。东汉时期纸的发明，确定了书籍的材质，隋唐雕版印刷术的发明，促成了书籍的成型，这种形式一直延续到现代。印刷术替代了繁重的手工抄写方式，缩短了书籍的成书周期，大大提高了书籍的品质，从而推动了人类文化的发展。在这种情况下，书籍的装帧形式也几经演进，先后出现过卷轴装、经折装、旋风装、蝴蝶装、包背装、线装、简装和精装等形式。

1. 卷轴装

我国历史上应用最久的书籍形态，始于周，盛于隋唐，沿用至今。常有帛书和纸书。卷轴装书籍如图 6-64 所示。

2. 经折装

经折装，源于佛教经折，装帧形式是将一幅长条书按一定的宽度，沿书文版面间隙，均匀地折叠成长方形，然后在首位粘上厚纸制成封面。经折装书籍如图 6-65 所示。

图6-64　卷轴装书籍

图6-65　经折装书籍

3. 旋风装

旋风装，指选用一张比书页略宽的长条厚底版，而后把书写好的书页鳞次相错地粘裱在底版上，首页单面书写，白面向上形成扉页，其他书页均两面书写，成卷式收藏。旋风装书籍如图 6-66 所示。

4. 蝴蝶装、包背装

蝴蝶装、包背装都是单面印刷，一版一页；两者区别在于装订形式不同，前者是版心装订，后者是版边装订。蝴蝶装书籍如图 6-67 所示。

图6-66　旋风装书籍

图6-67　蝴蝶装书籍

5. 线装

线装，是中国书籍装订形式发展史的一个阶段，是最接近现代意义的平装书的一种装订形式。线装书籍如图 6-68 所示。

图6-68 线装书籍

案例6-7

他是日本设计界的巨人：杉浦康平

提到日本的设计，人们首先想到的是原研哉、田中一光等大师。殊不知，有一位生性低调内敛的平面设计大师，被人们誉为"日本设计界的巨人""亚洲图像研究学者第一人"，他就是杉浦康平，如图6-69所示。

如今，日式风格的设计受到越来越多人的喜爱。日本设计中独有的简约、空灵甚至是其背后的禅宗意境让其在世界范围内独树一帜。其实，日本的设计远不止"留白"那么简单。杉浦康平，这位来自日本的设计大师，就以古朴典雅的风格诠释出了另一种截然不同的亚洲文化，如图6-70～图6-72所示。

图6-69 杉浦康平

图6-70 杉浦康平作品（1）

平面媒体中的视觉传达设计　第6章

图6-71　杉浦康平作品（2）

图6-72　杉浦康平作品（3）

和众多自学成才的设计大师不同，杉浦康平可以说是正统学院派出身，只不过他一开始学的是建筑。1955年，23岁的他毕业于日本东京艺术大学美术学部建筑科。本可以按部就班地成为一名优秀的建筑设计师，但他却对平面设计产生了浓厚的兴趣。

当然，建筑学的背景为他的平面设计之路打下了坚实的基础。特别的是，建筑中追求的空间感与立体结构成功地融入了其平面设计中。在欣赏他的作品时，我们仿佛在游览一栋建筑，错落的排版与设计让人仿佛身临其境。

（资料来源：根据"搜狐网"资料整理）

6.4.2　书籍结构要素

书籍的基本结构部件有封皮、环衬、扉页、版权页、书心、护封、腰封等。此处仅对部分结构做简单介绍。

1. 封皮

封皮是图书的外表，它包在书芯外面起保护作用，用纸较厚，并印有装帧性图文。

软质纸封皮还可带有前、后勒口，就是封皮多出来的折进书里的部分。前、后勒口除增加封面和封底沿口的牢度外，还有保持封皮平整、挺括、不卷边的作用。

勒口可作为书本信息传达的补充。前勒口可放内容简介、作者照片及简介；后勒口可放责任编辑、设计者名单等。勒口中的文字要与封皮设计具有相关性；图形、色彩延伸至勒口的，要考虑其图形与形状的美感。书籍勒口如图6-73所示。

图6-73　书籍勒口

书壳（封壳）是用硬质材料（纸板）加上纸、织物等材料制作的，由于质地较硬且略大于书芯，其保护书芯的作用明显超过软质纸封面。

一本书平放，我们第一眼看到的就是封皮。所以，封面的设计至关重要，它要足够吸引人，

149

人们才会因好奇来打开它。

封面设计一般遵循"加减"原则。加,是通过尽可能多的设计元素来吸引更多的人群。减,则是通过表达的少而让人们记住。

封面的颜色、字体、图案、材质,不仅要与书籍内容相契合,还要能传递信息,更重要的是有设计感,从而让人有阅读购买的欲望。

书脊是封面的延续,要将它们看成整体。书脊具有展销、识别、美化功能。书脊设计如图6-74所示。

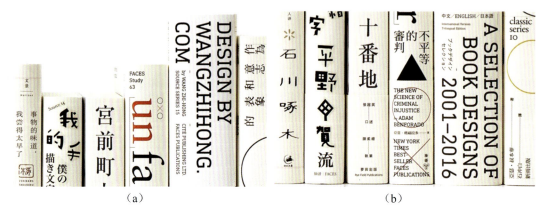

图6-74　书脊设计

书籍的封底是封面创意的延伸。封底内容通常包括封面图形要素的补充、定价、书号、条形码等。封底设计如图6-75所示。

图6-75　封底设计

2. 环衬

环衬是设置在封面与书芯之间的衬纸,也叫蝴蝶页。其一面粘贴在封里上,另一面粘牢书芯的订口。衬在前面的叫作前环衬,衬在后面的叫作后环衬。

环衬页是精装书不可缺少的一部分。精装书必须有前后环衬,平装书也可采用前环衬。

这不仅对书有保护作用，还能建立一种空间过渡，在视觉上给人以舒适感，使读者获得阅读前的宁静。书籍环衬页如图 6-76 所示。

（a） （b）

图6-76　书籍环衬页

3. 扉页

扉页是指前环衬页后、正文前的一页，又叫作书名页，它是书籍的主要识别部分，是图书不可缺少的组成部分。

扉页的主要作用是保护正文、重现封面或补充封面内容、增强书籍的美感。其内容比封面详尽，包括书名、作者名及出版社的详细信息等。扉页的风格应与封面一致，但又要有所区别，避免与封面产生重复。书籍扉页如图 6-77 所示。

4. 版权页

版权页一般位于扉页的背面，它提供图书的版权说明、图书在版编目数据、版本记录，它也可印在书籍末尾。版权页如图 6-78 所示。

图6-77　扉页

图6-78　版权页

5. 其他

（1）护封是包在精装图书硬质封面外的包纸。其前后勒口勒住封面与底封，使之平整、挺括，从而起到保护作用。

（2）腰封即包勒在封面腰部的有一定宽度的一条纸带，纸带上可印有与该图书相关的宣传、推介性图文。腰封如图 6-79 所示。

（a）　　　　　　　　　　　　（b）

图6-79　《黑洞不是黑的》腰封

（3）书签带，一端粘连在书芯的天头脊上，另一端不加固定，起书签作用，如图 6-80 所示。

图6-80　书签带

 小贴士

开本即一本书幅面的大小。书籍开本设计，是以一定规格的整张纸为印刷纸，采用不同的分割方式形成书籍成品尺寸规格。通常把一张按国家标准分切好的原纸称为全开纸，在以不浪费纸张、便于印刷和装订生产作业为前提下，把全开纸裁切成面积相等的若干小张称之为多少开数；将它们装订成册，则称为多少开本。

6.4.3　书籍装帧设计流程

书籍装帧设计按流程顺序为主题设立、信息分解、符号捕捉、形态定位、语言表达、物化呈现、阅读检验、书籍美学八个步骤，下面将逐一介绍。

1. 主题设立

书籍设计的终极目的是传达信息，确立主题是完成书籍设计的关键性第一步。深刻理解主题是信息传达之本，是设计过程之源头，随之才有进入以下各个阶段的可能性。将司空见惯的文字融入自己的情感，并有驾驭编排信息秩序的能力，掌握感受至深的书籍设计丰富元素，并能找到触发创作兴趣点，主题即可随之设立。

2. 信息分解

信息分解不是简单的资料整理，而是要赋予文化意义上的理解和知性基础的艺术创作，使主题内容条理化、逻辑化，在分解中寻找内在的相互关系，在归纳中梳理每一个环节的线索，以组织逻辑思维和戏剧化的分镜头视觉进行思考，由信息元素变为内心的传达。

3. 符号捕捉

在书籍整体设计中，要强调贯穿全书的视觉信息符号的准确把握能力。其中，最为重要的是要有一种"全节秩序感的存在，它表现在所有的设计风格中"，如同音乐中的旋律。书籍设计给受众一个感知的整体框架，无论是图像符号、文字构成、色彩象征，还是信息传达结构、阅读方式、材质工艺，均可形成秩序感。

4. 形态定位

要想塑造全新的书籍形态，首先要拥有无限的好奇心和书籍造型异想天开的意识。要创造符合表达主题的最佳形式和适应阅读功能的新的书籍造型，最重要的是必须按照不同的书籍内容赋予其合适的外观。

5. 语言表达

语言是人类相互交流的工具，是情感互动的中介。书籍设计语言由诸多形态组合而成，比如书面文字语言有不同文体，图像语言有多样手法等，所以书籍语言更像一个戏剧大舞台。

6. 物化呈现

书籍设计是一个将艺术与工学融合在一起的过程，每一个环节都不能单独地割裂开来。书籍设计是一种"构造学"，是设计师对内容主体感性的萌生、知性的整理、信息空间的经营、纸张个性的把握，以及工艺流程的兑现等一系列物化呈现的掌控。

7. 阅读检验

书是让人阅读的，书不是一件摆设品。设计师要懂得在设计者与阅读者之间找到一种平衡关系。设计者无权只顾自我意识地宣泄，要想方设法在内容与读者之间架起一座互动顺畅

的桥梁。设计要体现书的阅读本质，可以从整体性（风格驾驭完整，表里内外统一）、可视性（文字传递明快，视像画质精良）、可读性（翻阅轻松舒畅，排列节奏有序）、归属性（形态演绎准确，书籍语言到位）、愉悦性（视觉形式有趣，体现五感得当）、创造性（具有鲜明个性，原创并非重复）六个方面去检验。

8. 书籍美学

通过书籍设计将美进行编织，使书具有丰富的内容显示，并以易于阅读、赏心悦目的表现方式传递给受众。书籍美学要追求文化神韵，但不空谈形而上之大美，更不得小觑形而下之小技。书籍美学的核心体现和谐对比之美。和谐，为读者创造精神需求的空间；对比则是创造视觉、触觉、听觉、嗅觉、味觉五感之阅读愉悦的舞台，并为读者插上想象力的翅膀。

6.4.4 书籍装帧设计的原则

书籍装帧设计的原则包括整体性、艺术性、实用性和经济性。下面将分别进行介绍。

1. 整体性

书籍出版过程中各环节的协调要求：书籍整体设计必须与书籍出版过程中的其他环节紧密配合、协调一致，更要在工艺选择、技术要求和艺术构思等方面具体体现出这种配合与协调。如在对材料、工艺、技术等做出选择和确定时，必须体现配套、互补、协调的原则；在艺术构思时，必须体现书籍内容与形式的统一，使用价值和审美价值的统一，设计创意高度艺术化与书籍或期刊内容主题内涵高度抽象化的统一，等等，如图6-81所示。

(a)　　　　　　　　　　　　(b)

图6-81　书籍设计

对书籍从内到外地进行整体设计：要求进行书籍设计时，其封面、护封、环衬、扉页、版式等都要进行整体考虑，不可分割。因为书籍设计艺术，不仅仅指封面的图案设计，还包括内文的传达和表现，以期在阅读过程中产生感染力。这就要求设计者在对书稿内容加以理解分析后，提炼出需要用到设计上的文字、图形与符号，非常讲究地把书本的文字信息清晰、有层次而又富有节奏地表达出来。

2. 艺术性

图书整体设计要充分体现艺术特点和独特创意，要具有一定的艺术风格。这种风格，既

要体现图书内容的内在要求,也要体现图书的不同性质和图书门类的特点。

艺术性原则还要求图书整体设计能够体现出一定的时代特色和民族特色。图书整体设计的时代性标志,是指设计的创意和效果能充分反映出时代精神和时代气派;民族性标志,是指图书整体设计的创意既能充分反映一个民族、一个国家的深厚文化底蕴,富有自身文化品格,同时又能兼容并蓄外来文化的精髓。图书整体设计如图6-82和图6-83所示。

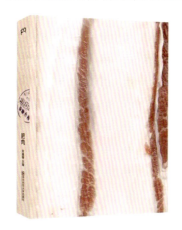

图6-82 《肥肉》朱赢椿设计

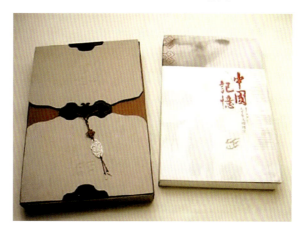

图6-83 《中国记忆——五千年文明瑰宝》吕敬人设计

3. 实用性

书籍的诞生首先是出于传播文化的阅读需要,它是为了使用而产生的。书籍形态的发展变化过程,无论是中国古代书籍从简册装到卷轴装、旋风装、经折装、蝴蝶装、包背装、线装,还是西方书籍从泥版书到莎草纸书、羊皮书等,都是一个随着社会的发展越来越适应需要、越来越利于实用的过程。

书籍装帧的实用价值体现在:载录得体、翻阅方便、阅读流畅、易于收藏。书籍装帧设计的诞生与发展,永远是把实用性摆在第一位的。

图书整体设计时必须充分考虑不同层次读者使用不同类别图书的便利,充分考虑读者的审美需要,充分考虑审美效果对提高读者阅读兴趣的导向作用。

4. 经济性

图书整体设计不仅必须充分考虑图书阅读和鉴赏的实际效果,而且必须兼顾两个方面效益的比差:一是所需资金投入与带来实际经济效益的比差;二是设计方案导致的图书定价与读者承受能力的比差。

《观照——栖居的哲学》获得2020年"世界最美的书"铜奖

《观照——栖居的哲学》由来自南京的设计师潘焰荣设计,洪卫著。此书是一本探究中国家具设计的专著,作者洪卫先生对中国传统家具研究多年,他的家具设计,致敬传统,着

眼未来。他注重传统智慧与当代生活美学的衔接，研究中国家具的栖居哲学。

"观照"可以说是古与今的观照，也可以说是人与物的观照。该书中的家具作品，融入了自然中的一山一水，一草一木……无不相映成趣，处处皆在观照之中。《观照——栖居的哲学》的设计以深咖色为主色调，与家具的木质颜色融为一体。亚光金色的书名映入眼帘，营造出东方的审美意趣。图文的编排节奏，纸张材质的变化，给读者以丰富的阅读体验。书中三个部分的插页打破了阅读的节奏，让读者得到片刻的停顿与思考，引领读者去体会传统老家具的魅力，使传统与现代设计有了融合与呼应，这也是该书整体设计概念的表达，如图6-84所示。

图6-84 《观照——栖居的哲学》

（资料来源：根据"搜狐网"资料整理）

视觉传达设计是为现代商业服务的艺术，主要包括企业形象设计、包装设计、广告设计、书籍装帧设计等方面。由于这些设计都是通过视觉形象传达给消费者的，因此称为"视觉传达设计"，它起着沟通企业—商品—消费者的桥梁作用。

视觉传达设计是主要以文字、图形、色彩为基本要素的艺术创作，在精神文化领域以其独特的艺术魅力影响着人们的感情和观念，在人们的日常生活中起着十分重要的作用。

1. 平面媒体中的视觉传达设计包括哪些？
2. VI设计的设计内容和设计原则有哪些？
3. 包装设计的程序与策略、材料与工艺、造型与结构有哪些？
4. 广告设计的分类和元素有哪些？
5. 书籍装帧的设计流程和原则与方法是什么？

实训课堂一：
1. 内容：自选品牌，进行一套完整的品牌形象识别设计，并打印制作VI手册。
2. 要求：每位学生根据实训项目内容，提供一份VI手册，VI手册分基础部分和应用部分，手册总页数不得少于40页。
3. 目标：通过VI手册设计实践练习，加强学生对品牌的理解和认识，培养学生品牌设计的能力。

实训课堂二：
1. 内容：自选一款产品，并对其进行系列包装设计。
2. 要求：每位学生根据实训项目内容，提供一套完整包装设计图稿，一套系列设计不少于三个单体包装，并针对设计创意点进行文字说明，文字说明不得少于200字。
3. 目标：通过包装设计项目实践，培养学生对包装设计的认识和理解。

实训课堂三：
1. 内容：根据广告设计要求，进行系列公益广告设计。
2. 要求：每位学生根据实训项目内容，提供一套系列公益广告设计图稿，一套系列设计不少于三张，并针对设计创意点进行文字说明，文字说明不得少于200字。
3. 目标：通过广告设计实践，加深学生对广告设计的认识和理解。

实训课堂四：
1. 内容：自拟主题，进行主题书籍设计，并装订成册。
2. 要求：每位学生根据实训项目内容，提供一本设计完成的书籍，并针对设计创意点进行文字说明，文字说明不得少于200字。
3. 目标：通过尝试进行书籍设计，加深学生对书籍设计的认识和理解。

课件讲解

 6.1（1）.mp4

 6.1（2）.mp4

 6.2.mp4

 6.3.mp4

 6.4（1）.mp4

 6.4（2）.mp4

 6.4（3）.mp4

第 7 章

数字媒体中的视觉传达设计

本章导读

新媒体研究：传统媒体如何转型？《纽约时报》是范本

随着移动互联网、社交媒体、新媒体平台和 VR 等新媒体技术的出现，人们的消费方式也发生着改变。相应地，媒体本身和新媒体平台也在发生着变化。

传统媒体转型数字媒体是个"老掉牙"的问题，但其中依然有不少故事值得细细品味。一些传统媒体在转型中或消失或被贱卖，有一些则渐成数字媒体中的翘楚，其中就有《纽约时报》的身影。《纽约时报》如图 7-1 和图 7-2 所示。

图7-1 《纽约时报》传统媒体

图7-2 《纽约时报》新媒体

据《纽约时报》官方披露的数据显示，这份报纸的数字媒体业务在 2016 年获得了 5 亿美元的营收，这一数字要比其他在这个领域表现出色的媒体，如 *BuzzFeed*、《卫报》、《华盛顿邮报》营收之和还要高。在广告主的预算都在向诸如 Facebook 和 Google 这样的大平台转移的情况下，《纽约时报》的数字广告营收在 2018 年依然实现了增长。还有一部分营收来源是数字订阅付费业务，《纽约时报》于 2011 年推出了该项业务，从 2018 年三季度开始，这一业务的营收开始以"史无前例"的速度增长（或许和总统选举有一定关系），目前已经拥有了 150 万数字订阅用户。

对于这样的成绩，《纽约时报》并不满足。最近这家老牌媒体推出了名为"2020"的研究项目，由 7 名《纽约时报》资深媒体人组成，他们花费一年时间跟内部员工和外部人员交谈，总结了过去《纽约时报》的转型，同时也制定了未来的发展方向。

继续改变的背后是《纽约时报》的野心：证明这个世界仍然需要原创、深度和专业的报道，并且这样的媒体在数字时代下也一样可以活得很好。

（资料来源：根据"凤凰新闻"资料整理）

7.1 网页设计

网页设计也被称为 Web Design、网站设计、Website design、WUI 等。它的本质就是网站的图形界面设计。

7.1.1 网页设计概述

现在网站设计和过去相比已经有了巨大的变化。注重用户体验、注重页面动效、富媒体等设计让如今的网站体验并不比软件和手机 App 差,加上个人电脑的普及,网站仍然是人机交互中非常重要的平台之一。

网站的分类按对象来划分可以分为 TO C 端和 TO B 端两种。TO C 端就是面向用户和消费者,例如门户网站、企业网站、产品网站、电商网站、游戏网站、专题页面、视频网站、移动端 H5 等。由于是面向用户和消费者,所以设计上一定要吸引人,并且以用户为中心考虑体验设计。TO B 端面向商家和专业人士,比如电商网站供货商的后台、Dashboard、企业级 OA、网站统计后台等,网站分类如图 7-3 所示。

图 7-3 网站的种类

1. 门户网站

国内比较知名的门户网站有新浪、腾讯、网易、搜狐等;国外比较知名的有 Naver、Llinternaute 等。我们可以看得出,门户网站都是大而全包罗万象的,例如,腾讯网就有新闻、财经、视频、体育、娱乐、时尚、汽车、房产、科技、游戏等不同频道。门户网站的运营门槛很高,需要数量惊人的设计师。门户网站的设计师可以分为产品组和频道组两种。首先门户网站需要产品方向的界面设计师以迭代的方式维护网站首页、二级页面、底层页等。然后需要各个频道的设计师来处理日常需求,比如,巴黎时装周时需要负责时尚频道的设计师来设计对应的专题,世界杯小组赛时需要负责体育频道的设计师来设计对应的专题等。另外,具体对接频道的设计师也需要有一定专长,例如,对接体育频道的设计师起码应该熟悉足球、篮球等体育项目,时尚频道的设计师要懂得各个大牌的设计风格,佛学频道的设计师需要懂得基本的佛学知识和忌讳,文化频道的设计师需要对传统文化有所涉猎。

2. 企业网站

每个企业都需要有一个网站来对外展示自己的能力、介绍自己的产品等,如图 7-4 所示。企业网站通常会有网站首页、公司介绍、产品中心、公司团队、在线商城、联系我们等模块,通常会展示诸如公司环境、团队成员、企业文化等内容,也追求所谓"高端""大气""上档次"的风格。

图7-4　企业网站

3. 电商网站

电商网站就是企业、机构或者个人在互联网上建立的一个站点，是企业、机构或者个人开展电商的基础设施和信息平台，是实施电商的交互窗口，是从事电商的一种手段。简单来说，就是能让客户买卖商品或服务的平台，如图7-5所示。

图7-5　电商网站

4. 产品网站

产品网站的内容主要是产品的工艺、技术、设计、特点、构造、使用场景等。为了让用户有沉浸感，产品网站产品页一般都是使用全屏布局，然后配合一些视差等方式让用户感觉到这个产品的极致精细。

5. 游戏网站

游戏网站能够提供多种游戏服务，为玩家提供多元化、全方位互联网游戏。在游戏网站中，

可以通过简化的搜索行为，获得关于其搜索内容的所有相关信息，为广大的网络游戏爱好者提供方便。同时能够以更精确的视角、更便捷的阅读方式、更迅速的索引方式、更贴心的玩家角度为广大网络游戏爱好者提供最新的网络游戏服务。

6. 专题页面

不管是电商还是门户网站，都会需要设计师来设计一些专题页面增加曝光，比如节日时往往会有促销、专题报道等。专题页面设计生命周期很短，所以一般用对比强的色彩、复杂立体的造型、冲击感强的文字吸引用户。

7. 视频网站

视频网站的访问量惊人，并且用户的黏性更高，如图7-6所示。视频网站的设计主要是要考虑应用场景：视频播放区域是用户主要观看的区域，所以视频播放区域首先要足够大，另外，颜色应该以暗色为主，因为亮色会干扰用户观看视频。

8. 移动端H5

H5全称是HTML5，并不是仅仅指移动端，而是网页前端的开发语言，由于约定俗成的概念，我们现在常常把手机中的集合视频、动效、互动的这种营销形式称为H5。其实，它的本质是运用网页技术运行手机浏览器或内置浏览器内的网页。随着技术日新月异的发展，H5显得越来越有传播价值和分量。微信、浏览器等平台级产品在手机端的火爆促进了依靠入口传播的H5的发展。移动端H5如图7-7所示。

图7-6　视频网站

图7-7　移动端H5

9. 后台网站

后台网站又叫Dashborad，中文翻译为仪表盘，如图7-8所示。后台网站是TO B类型，基本的需求就是能快速地给操作者显示他需要掌握的数据，可以使用诸如"折线图""饼状图""曲线图""表格"等不同方式来展现这些烦琐的数据，这种图形表达数据的方式也叫作数据可视化。后台网站不需要特别可爱的插图以及卡通形象，最重要的是效率。后台网站因为需要更大的画面，通常会使用全屏式排版，也就是撑满整个画布。

10. CRM系统

CRM即Customer Relationship Management，也就是客户关系管理系统，如图7-9所示。

CRM 是企业对客户进行信息化管理的一种形式，用互联网技术实现对客户信息的收集、管理、分析，对企业的销售、服务、售后进行监控。常见的功能有员工日程管理、订单管理、发票管理等。

图7-8　后台网站　　　　　　　　　　图7-9　CRM系统

11. SaaS

SaaS 即 Software-as-a-Service，也就是软件即服务。提供 SaaS 服务的公司会为客户提供从服务器到设计一体化的服务。

12. 企业OA

企业 OA，即 Office Automation，也就是办公自动化系统，如图 7-10 所示。在 20 世纪六七十年代就兴起了一场使用计算机来改变传统办公方式的革命。大型企业时常会面临人员众多、办理公司事宜手续冗长等问题，企业 OA 可以很好地解决这方面的问题。通过企业 OA 可以完成请假、调休、离职、查询公司规章制度、请示、汇报等工作。这样减少了很多窗口成本和时间成本，增强了企业办事效率。

图7-10　企业OA

7.1.2 网站的组成部分

网站是由不同网页通过超链接连接而成的,而网页又是由不同模块组成的。我们设计的是一个像蜘蛛网一样的网络,而不是一张海报。所以在设计网站时要多从用户角度考虑,而不能简单地把它想象成一个平面作品。

1. 首页

访问一个网站时,首先触及的就是网站首页,如图 7-11 所示。首页别名叫作 Index 或者 Default,是索引和目录的意思。在网站发展的前期阶段,网站并不是富媒体,而是类似于一本书,首页类似书籍的目录,需要查看哪个子网页就单击其链接进入。目前,网站首页仍然是引导用户进入不同区域的一个"目录",这个目录除了导航功能外,也要展示一部分内容来吸引用户点击,然后再通过"更多"按钮来指引用户找到二级页面。

2. 二级页面

在逻辑上,首页是一级页面,从首页进入的页面均为二级页面(见图 7-12)。二级页面之后还可以有三级页面,页面层级越深,越不容易被用户找到。

图7-11 首页

图7-12 二级页面

3. 底层页

在网站结构中最后提供用户实质资讯的页面就是底层页(见图 7-13)。例如,在门户网站首页或二级页面中点击感兴趣的标题后,在打开的底层页中才会看到全部的资讯。待用户阅读完底层页的信息后,可以顺势在左侧或右侧的侧栏寻找可能感兴趣的相关内容;在底侧可以看到网友的评论;底侧也会有分享按钮、赞功能等。总之,在用户阅读完自己喜欢的资讯后,要继续吸引用户顺势阅读其他的资讯或者回到频道。

4. 广告

门户类网站如何盈利？广告是变现方法之一。网站的广告一般由负责运营需求的设计师负责，也可能由频道设计师、产品设计师来完成。在网站中常见的广告图形式是banner。banner一般尺寸巨大，在网站中非常显眼。因此也不一定是外部广告，也有内部活动、推荐资讯等。Banner的宽度有两种：一种是满屏（1920px），一种是基于安全距离的满尺寸（1200px或1000px）。高度上一般以1920px×1080px为基准的用户屏幕，加上浏览器本身与插件和底部工具条等距离，留给网站的一屏高度大概为900px。

在门户网站中，我们经常会看到网站左右安全区域外会有两个随屏幕滚动的像"对联"一样的广告。通常banner也会是一个广告内容，并且居中会弹出由HTML5技术或Flash技术制作出来的弹窗广告，如图7-14所示。

图7-13　底层页　　　　　　　　　图7-14　广告

5. footer

在具体的网站页面设计中，底部有一个区域我们称之为footer。一般footer区域的颜色都会比上边内容区域要暗，因为footer的信息在逻辑级别上是次要的。footer区域主要显示版权声明、联系方式、友情链接、备案号等信息。

7.1.3　网页设计的构成元素

1. 字符

字符是页面中不可缺少的部分，是页面上最重要的部分，所以这部分细节是最基础的，也是最不可忽视的。网页上80%的信息是以文字形式传达的，任何网页元素都无法替代文字的作用。网页中文字设计得好坏会直接影响整个页面的视觉传达效果。

1）字号

字号的选择是根据功能需要而定的，字越大，给浏览者的视觉冲击力就越强（见图7-15），大字号一般用于标题或其他需要强调的地方。

图7-15　字符字号

字号小，则整体性强，但页面易产生多个中心，缺乏美感。时间略长，浏览者易产生视觉疲劳。最适合网页的字体大小为12磅，如果在一个页面内，内容较多，通常可以用9磅的字号。随着互联网的飞速发展，在内容较多的情况下，10.5磅字号逐渐替代了9磅字号。

2）字体

不同的字体有不同的性格表现，严肃、幽默、力量、柔软等。网页中比较常用的中文字体有宋体、黑体、楷体、隶书等。根据不同的页面主题，可以选择不同性格的字体搭配。

需要注意的是，标题字体的选用对整个页面的编排起着重要的作用。字体选择、字体特效到位，不仅会突出页面主题，而且还会烘托整个页面的气氛，如图7-16所示。

3）样式

文字的样式主要包括常规、粗体、斜体等。正文中的文字宜采用常规样式，标题宜采用加粗或斜体样式。合理地运用文字样式，将更有利于文字的视觉传达，更有利于浏览者的阅读，如图7-17所示。

图7-16　字符字体　　　　　　　　图7-17　字符样式

4）间距

文字的间距分为横向间距和纵向间距，即"字距"和"行距"。正文与标题的字距应该通篇保持一致，字距太大或太小都会导致可读性受到影响。行距的常规比例为10∶12，即字10点，则行距12点。除了对于可读性的影响，行距本身也是具有很强表现力的设计语言，有意识地加宽或缩窄行距，能够体现独特的审美意趣，如图7-18所示。

5）颜色

颜色的运用对于整个文案的表达会产生很大的影响。设计者使用不同颜色的文字，可以使想要强调的部分更加引人注目。色彩可以使得文本不受位置的局限，加强或者减弱文本的表现强度，使页面文本的浏览产生视觉导向，如图 7-19 所示。

图7-18　字符间距

图7-19　字符颜色

6）排版

文字的对齐方式一般分为四种：左对齐、右对齐、居中对齐和两端对齐，其中，左对齐和两端对齐最为常用，因为这两种对齐方式比较符合人们的阅读方式。

文字的排布方向主要有三种：横排、竖排和斜排，其中以横排为主，横排文字比较适合人们的阅读习惯。

2. 按钮

按钮（见图 7-20）的风格在过去的十几年发生了很大的变化，由一开始的"斜面与浮雕"风格过渡到"拟物风格"，再到现在更流行的扁平风格。如果按钮在一张图片中，为了不影响图片的美观性，会去掉填充只保留边框，这种设计方式叫作幽灵按钮。注意，在设计按钮时记得同时设计好按钮的鼠标悬停、按下状态。

图7-20　按钮

3. 表单

表单，在网页中主要负责数据采集功能，如图 7-21 所示。一个表单有三个基本组成部分：表单标签、表单域和表单按钮。其中，表单标签包含了处理表单数据所用 CGI 程序的 URL 以及数据提交到服务器的方法；表单域包含了文本框、密码框、隐藏域、多行文本框、复选框、单选框、下拉选择框和文件上传框等；表单按钮包括提交按钮、复位按钮和一般按钮，用于

将数据传送到服务器上的 CGI 脚本或者取消输入，等等。

图7-21　表单

7.1.4　网页设计的原则

网页设计的基本原则主要有以下三条。

1. 符合受众心理与社会心理需求

懂得不同的受众以及不同社会层面的不同心理需求，是网页设计者应掌握的一项基本原则。在网页设计创作之前，设计者要对所要表达对象的文化背景、审美心理以及审美感知等做一系列相应的了解。对不同的地方，设计者还要进行一定区域民俗文化现象的了解与学习。只有这样，设计出的网页作品才能与设计对象产生紧密联系，达到读者与作品心连心、面与面地交流。

2. 分析用户需求，注意内容布局

设计者在设计网页时应该明确网站的类别。例如，是企业网站、政府网站还是个人网页等。因为不同类型的网页具有不同的主题与风格，设计网页时不能喧宾夺主，也不能主题与网站类别属性相矛盾，在图片、文字、色彩使用上要合理选择。所以，网页设计的第一步应该以用户需求和网站的类别为导向，所有的设计工作都应该围绕这个前提，正确定位，不能脱离主题。图 7-22 为标准的网页内容布局，这样的布局设计能够达到较好的视觉效果。

3. 设计主题定位准确

网页设计是一种按照一定需要，有目的进行的一种计划与设计。其突出特点就是具有相当的制约性和约束力，即受到设计主题的限制和约束。网页设计作品应有自己鲜明的主题，主题目标的鲜明性决定了设计的鲜明个性特征。设计主题定位要求准确，这是设计原则中的首要问题。网页主题是设计内容传递的主要信息，设计者应该充分运用所要传达的特定信息，

调动画面中所有的视觉因素，使之发挥出最大的视觉效果，设计的定位要始终牢牢地把握住设计主题。

图7-22　网页设计布局

7.2 界面设计

本节主要介绍界面设计的相关内容，首先介绍界面设计的相关概念和分类，然后介绍界面设计的要素和界面设计原则。

7.2.1 界面设计概述

界面设计是指对软件的人机交互、操作逻辑、界面美观的整体设计。好的界面设计不仅能让软件变得有个性、有品位，还能让软件的操作变得舒适、简单、自由，充分体现软件的定位和特点。

用户界面（User Interface，UI）作为人与机器交互的媒介，有着非常重要的作用，没有界面，人就无法操作机器。所以界面设计得好与坏，直接影响用户使用软件的难易程度。好的界面设计能够使软件的使用变得轻松自如，无须用户思考和记忆。

1. 网站界面设计

早期的网页完全由文本构成，只有一些小图片和毫无布局可言的标题与段落。之后的时间出现了表格布局，然后是Flash，最后是基于CSS的网页设计。

网站界面设计发展到现在，风格从清新到复古、从插画手绘到拟真设计，无奇不有。无论是版面版式，还是设计元素，用标新立异这个词形容绝不为过。Web 2.0技术的支持，使得网站程序更加人性化，而设计上也更加追求感官化。

2. 手机界面设计

手机界面是用户与手机系统、应用交互的窗口，它必须基于手机设备的物理特性和系统

应用的特性进行合理的设计。手机界面设计是一个复杂的由不同学科参与的工程，其中最重要的两点就是产品本身的 UI 设计和用户体验设计，只有将这两者完美融合才能打造出优秀的作品。

3. 软件界面设计

软件界面设计 2000 年传入国内，国内最早专业从事界面设计的公司是我们的民族软件——金山，据说在 2000 年已成立人机界面组，当时只有两个人。

2001—2003 年，国内大小公司相继设立界面设计职位。因为当时网页设计行业非常不景气，整体水平低下，市场环境糟糕。2003 年随着 China UI 论坛的上线，网页设计开始在数字设计领域声名鹊起。同年 5 月，由金山转会腾讯的唐沐主导了 QQ 发展史上革命性的界面升级。耳目一新的 QQ 界面给粉丝们带来了极大惊喜，在外观和人性化方面做了较大改善。从此各大 IT 公司开始重视界面设计，中国的 PC 端界面设计从此开始正式走上舞台。

7.2.2　界面设计的要素

1. 布局

随着人们审美需求的日益增加，界面的总体设计和规划就显得尤为重要。

布局设计需要设计师综合多方面的知识，把多种元素进行科学组合，明确界面设计主题，并根据实际情况和要表达的内容来布置，认真研究版式，从点、线、面的构成着手，注意平面构成美的原则，尤其是疏密关系的处理。

1）界面尺寸

界面的尺寸和显示屏的大小及分辨率有关，如有超出部分就要考虑滚动条的安排。在设计中也经常采用多屏显示，那第一屏就要格外慎重，精心打造，因为第一屏有"黄金屏"的美誉，接下来所有的界面都要一一呼应，保证风格、气质完全吻合。界面尺寸示例如图 7-23 所示。

2）界面外观造型

界面外观造型设计通常采用经典的几何形，常见的有圆形、矩形、菱形、梯形、平行四边形等。圆形代表圆满、柔和、团结安定等；矩形具有中规中矩、平衡和谐的视觉感受；菱形代表平衡、个性、公平等。也有不少界面是以一种为主，结合多种形状，表现出平和、活泼等特点。界面外观造型如图 7-24 所示。

3）文字的排版

文本是整个界面信息内容的主要展示部分，字体、字号、颜色的选择搭配与组合，设计中的字、行、字块等的通篇协调，在整个界面视觉设计上都要给人以美感。

4）图片的引用

图片与文字具有相互补充的视觉效果，图文的相互衬托，既能活跃界面，又可使整体设计呈现丰富的表现形式。

5）多媒体的引用

为吸引使用者，界面可以使用 2D 和 3D 动画效果，让声音、动画、视频等更多的多媒体资源参与到设计中，丰富界面多层次的表现，充分调动使用者的感观体验。

图7-23　界面尺寸

图7-24　界面外观造型

6）界面背景

设计时，可以使用各式各样的纹理当背景，用对了背景，就已成功大半。背景的色调使用应比较柔和，主要起衬托作用，不能喧宾夺主，做到风格统一、首尾呼应、浑然一体。

2. 色彩运用

色彩对人们的视觉冲击和影响，直接作用于人的感情和行动。不同的颜色，会使人产生不同的心理感受。

1）深浅对比搭配

比如选用了深色，在深色背景上使用亮色文字，并在图片上叠加颜色，让视觉重心停留在文字和相应按钮上；弹出菜单同样使用深色主题。得益于各种字体和深浅对比色彩的搭配，深色风格更具完整性，受到偏爱。深浅色对比搭配示例如图7-25所示。

2）纯色的配色

界面设计风格强调客户端的可用性，借扁平化设计和极简风格，打造一套用户愿意接受的审美样式。这种样式吸收了鲜艳、高纯度的配色，从红色到绿色，设计者虽然不是一定要遵循这些色彩建议，但如果在设计中加入大面积、高亮度的配色，往往能够创造赏心悦目的效果。界面纯色配色示例如图7-26所示。

图7-25　深浅色对比搭配

图7-26　界面纯色配色

3）颜色的协调

为让设计更具吸引人的亮点，应细心、科学地选择颜色，这是一种用来烘托主题的重要手段。例如，彩色的搭配能打破视觉单一，促进交互行为。

选择不同的配色技巧时，要考虑色彩如何最好地与品牌相结合，并为用户服务。要产生最佳效果，就要带着特定目的运用色彩，通过设计吸引用户，促使他们采取行动。无论是使用浅色还是深色，或者是纯色和流行混搭，色彩都能影响用户对于设计的认同和使用频次。界面颜色的协调示例如图7-27所示。

（a） （b）

图7-27 界面颜色的协调

3. 图标

尽量使用通用的图标。用户已经习惯的图标，我们就不要去试图更改，使用通用图标会让用户更容易应用，也更容易让用户对界面产生亲切感。一个陌生的界面的接受程度远不如一个被大众熟悉的界面。

图标的设计能够体现所代表事物的特点。当然，除了通用图标，我们也要设计能够体现软件特点的新图标，让软件有一定的个性和差异性。设计图标一定要能够代表事物的特点，让用户看到图标（在不用文字解释的情况下）就能够理解它代表的含义。这样的设计可使软件变得生动、充满活力，可提升用户体验。

图标的设计不能太过复杂。虽说图标的设计能够体现所代表事物的特点，但是设计不能太过复杂，要简约。好的图标设计既要有特点、有亲和力，又能让界面显得干净。

案例7-1

Space管理类软件界面设计

Space是一款能够帮助用户更加有效地管理日常生活的手机端应用。该软件主要提供了两项特色服务：早上，自动结合用户的日常习惯，提供有用的日程管理信息和建议，如交通和天气情况等；晚上，通过自动分析用户语音日记，提供符合用户心情的主题和提示音等。

软件界面设计以插画风为基础，添加了各式动画按钮及图片，直观生动。蓝色主题，漂亮舒适，无论早上还是晚上使用，用户都不会反感。而且，软件本身添加多样的功能性界面，如语音日记、心情日历、日常服务、节日简介等，简单全面。界面设计示例如图7-28所示。

图7-28　界面设计

（资料来源：根据"摹客"资料整理）

7.2.3　界面设计的原则

一款优秀的界面设计，对于提升用户体验满意度、提高客户对应用程序的黏度有着重要的作用。本节从视觉一致性、视觉简易性、色彩的原理与对比、从用户的角度思考、操作的灵活性及人性化五个方面，对界面设计进行思考和探讨。

1. 视觉一致性

界面设计中最重要的原则就是一致性原则，具体的表示是为用户提供一个风格统一的界面，这意味着用户可以花更少的时间在操作上，因为用户可以将自己对一个界面的操作经验直接应用到另外一个界面上，使得整个用户体验更加流畅。

在为应用程序设计界面之前，设计师首先会对界面的风格进行定义，而定义会由应用程序的市场定位、功能特点等因素来决定。完成风格的定位之后，就会开始着手设计一些单个的界面元素，而这些界面元素也就是组成完整界面的个体。

在设计界面元素时，要把握好外形、材质、颜色等方面的问题，力求整套界面元素都是统一的风格。完成界面元素的创作后，再将这些元素具体应用到每个界面中，组成一个完整的界面。每一个界面采用的都是同种风格，界面达到一致性，有系列感，给用户统一的感觉。界面设计视觉一致性示例如图7-29所示。

图7-29　界面设计：视觉一致性

2. 视觉简易性

当设计某个应用程序界面时，如果要为界面添加一个新的功能或者界面元素，应先问问自己，用户真的需要这些吗？这样的设计是否会得到重视？而自己在考虑添加新元素的时候，是不是出于自我喜好而添加的？

值得注意的是，设计时一定不要将界面设计得喧宾夺主，因而削弱了程序本身的功能，要将视觉设计与功能相互平衡，寻求一个最佳的点，在体现出界面设计的特点和风格的同时，简单而直观地展示出程序的功能。视觉简易性示例如图 7-30 所示。

图7-30　界面设计：视觉简易性

3. 色彩的原理与对比

界面要给人简洁整齐、条理清晰之感，除了依靠界面排版和间距设计，还有色彩的合理

而舒适的搭配，应针对软件类型及用户工作环境选择恰当的色调。例如，绿色体现环保，紫色、蓝色代表时尚等；淡色系让人舒适，暗色为背景不会让人觉得累。选择色调的目的是保证整体色调的协调统一、重点突出，使作品更加美观和专业。界面设计配色如图7-31所示。

图7-31　界面设计：配色

另外，在配色时，可以选取一种颜色作为整个界面的重点色，这种颜色可以被运用到按钮、焦点图、图标，或者其他一些相对重要的元素上，使之成为整个页面的焦点，这是一种非常有效的构建页面信息层级关系的方法。

对比原则很简单，就是浅色背景上使用深色文字，深色背景上使用浅色文字。例如，紫色文字以白色作为背景容易识别，而在红色背景上则不易分辨，原因是红色和紫色没有足够反差，但紫色和白色反差很大。除非特殊场合，避免使用对比强烈、让人产生憎恶感的颜色。整个界面的颜色尽量少使用类别不同的色彩，以免眼花缭乱，让整个界面出现混杂感，界面需要保持干净。

Karoline购物软件界面设计

Karoline是一款手机端服装购物软件，提供了各类服装的详细信息和购买渠道。

软件整体的粉色系配色，柔和甜美，对女性购买者极具吸引力。所有界面以服装图片为主，更易于用户根据喜好挑选。而且，添加的简单且易识别的图标和按钮，方便用户搜索和查询相关服装细节。软件界面丰富，例如主页、我的账号、我的订单、我的购物车、邀请朋友、设置、购买等，能够满足用户购买时各方面的需求。Karoline购物软件界面设计如图7-32所示。

数字媒体中的视觉传达设计　第7章

(a)　　　　　　　　　　　　　　(b)

图7-32　Karoline购物软件界面设计

(资料来源：根据"摹客"资料整理)

4. 从用户的角度思考

想用户所想，做用户所做。界面的结果是为用户服务的，在设计的过程中，要更多地为用户考虑，不论是用户界面上的错误提示，还是用户语言使用的习惯，用户操作的习惯，或者是认知习惯等，都是设计师需要注意的问题。

5. 操作的灵活性及人性化

界面设计的灵活性，简单来说就是要让用户方便地使用，但不同于上述所讲的习惯性原则，操作的灵活性是互动和多重的，不局限于单一的界面元素。这要求在设计的过程中从整个应用程序的交互式体验入手，在每个界面中安排合理的界面元素，让用户能够灵活、自由地控制程序的运行。

高效率和用户满意度是人性化的体现，即用户可依据自己的习惯定制界面并能保存设置。在很多App的设置中，都允许用户自由地设置界面的背景、风格等，这些人性化的功能可以让用户更多地体验到程序的多样性和丰富度，也是程序灵活性的一种表现。

良好的界面设计，能够提高工作效率，可以带来极佳的感官效果、流畅的浏览体验，让用户更容易与界面进行互动，有利于长久地留住客户，提高客户黏度。

7.3　信息图形设计

信息图形设计（Inforgraphic Design），是信息设计（Information Design）学科的一个分支，它兴起于20世纪末信息技术介入多样化的平面设计的过程中，是一种新型的视觉设计。

7.3.1 信息图形设计概述

信息图形是一个可读、可视化的复合体系，由图像、文字和数字结合而成，可使信息更高效地得以交流。它帮助人们更好地通过特定文本内容的视觉元素系统，简单、直接、连贯和全面地转化字里行间的可视化元素，并建立关联，使信息得到再一次呈现。

1. 信息图形的概念

信息图形最初是指报纸、杂志、新闻通讯社等媒体刊登的一般图解。随着信息可视化在大数据时代越来越被人重视，以及越来越多的设计师热衷于以图形化的方式结合视觉上的美感将信息传达给读者，使得信息图形越来越流行并被大众喜闻乐见。将原本很难用语言表达的信息，通过图画来加以说明，使其容易理解，这是信息图形设计的目标和理想。信息图形如图 7-33 所示。

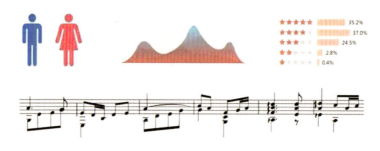

图7-33　信息图形

2. 信息图形的分类

信息图形的分类有很多种，各分类之间也并不是泾渭分明，所以大可不必纠结什么样的分法最正确。在木村博之所著的《图解力》一书中，他将信息图形分为六大类：图解、图表、表格、统计图、地图和图形符号。在实际制作信息图形的过程中，会使用多种形式配合完成。

（1）图解：主要运用插图对事物进行说明。

有些东西仅靠语言是无法有效传递的，但是通过图解就能很好地传达想要表达的信息。图 7-34 是一张健身动作图解，48 种健身动作，删去繁杂的文字解释，直接用图解表示，直观明了。

（2）图表：运用图形、线条及插图等，阐述事物的相互关系。

图表是将复杂的信息进行整理，使之一目了然的表现形式。它运用线条连接或区分事物，利用箭头指示方向，将事物之间的关系表达得足够清楚明晰。流程图就是典型的图表。

图 7-35 是一张胎儿发育图，巧妙地运用了图形变化和线条的顺时针转动向我们展示了整个过程。

（3）表格：是指按照一定的标准、规则设置纵轴与横轴，将数据进行列示的表现形式，如图 7-36 所示。

（4）统计图：根据主要功能，可以将其分为两大类。第一类是为了体现变化或比较关系的柱状图及折线图；第二类是用于体现某种要素在整体中所占比例的饼图。

图 7-37 是某活动页面的信息图形展示，通过这个页面我们可以清晰地看到，用户从参与活动、领取优惠券、下单到成功支付的比例情况，以及订单的金额和新用户的参与情况。

图7-34　健身动作图解　　　　　　　　　图7-35　胎儿发育图

图7-36　表格　　　　　　　　　　　　　图7-37　统计图

（5）地图：描述在特定区域和空间里的位置关系。将真实的世界转换为平面，在此过程中必然要将一些东西略去。实际上，要说"省略"是地图上最关键的词也不为过。无论是哪种信息地图，最重要的是让用户找到想要看到的信息。信息地图也可分为两大类：第一类，将整个区域的布局或结构完整呈现的地图；第二类，将特定对象突出显示的地图。

（6）图形符号：不使用文字，直接运用图画传达信息。图形符号，是利用图形，通过易于理解、与人直觉相符的形式传达信息的一种形式。我们在街上、商场里、机场、医院，经常会看到图形符号，有些是指示方向的标记，有些是安全出口之类的标记。图形符号的设计原则是尽可能不使用文字，避免语言不通造成困扰，图形要易懂。图形符号示例如图 7-38 所示。

图7-38　图形符号

3. 信息图形的制作流程

信息图形的制作就是一个从信息（多为数据）到图像的过程，所以主要的三个步骤是理解信息、构思框架、创意设计。

1）理解信息和构思框架

理解信息和构思框架的思维实际是难以分开的，当设计者充分理解信息后，他的构思也就基本清晰了。

在理解信息和构思框架的步骤中，最主要的是理解需要展现信息的结构，是总分总关系，还是对比关系，抑或是总分关系。这一点就像写文章一样，要清晰地了解需要展示内容的脉络，这样有利于搭建信息图形的框架。

其次，每个信息的内部逻辑也是很重要的，须厘清每部分内容的内部关联是什么。例如，是时间逻辑，或是数理逻辑，或是地理位置逻辑，或是多种逻辑兼而有之。弄清楚内容内部的逻辑关联有利于设计者找到最适合的信息展现形式。例如，如果是数理逻辑，那么使用较多的表现方式就是图表；如果是地理位置逻辑，那么使用较多的就是地图。

当碰到两种及以上的逻辑交叉时，弄清楚主导逻辑是什么或者设计者想突出的重点逻辑是哪一种。例如，当既有地理位置逻辑又有数理逻辑时，如果主导逻辑或想要突出的逻辑是地理位置，常用的表现形式是地图加点的方式，这时数理逻辑就只能体现在点的名称，或者标注，或者大小；如果主导逻辑或想要突出的逻辑是数理逻辑，这时的表现方式和只有数理逻辑的表现方式差异不大，地理逻辑多作为文字弱化处理。

2）创意设计

如果想要做好创意和设计，除了与天赋有关外，更多的是多看、多想、多练。在进行创意设计时，也会遵循一定的步骤，这个和大多数的设计是一样的。一开始需要确定好信息图形的主色调、信息图形的配色方案，然后是确定大致的设计风格。

信息图形的制作流程大致分为10个步骤，即选择主题、调查和研究、汇总数据、分析数据、探索表现形式、创作草图、编辑、设计、检验和信息图形完成。设计师、编辑、数据分析师都需要参与信息图形的设计制作，一个都不能少。需要注意的是，在实际的操作中，一些流程会被弱化。

7.3.2 信息图形设计的要素

2009年2月，由国际新闻媒体视觉设计协会（SND）主办的新闻视觉设计大赛在美国纽约州Syracuse举行，评审结束后，图文设计组的专家们总结了他们认为在制作理想的信息图形时应该考虑的五大要素。

1. 吸引眼球，令人心动

在这个信息爆炸的时代，富有吸引力非常重要，应该设计一些能够让读者产生共鸣的东西，如图7-39所示。

2. 准确传达，信息明了

设计时要选择一个最想要传达给读者的主题，并把这个主题巧妙地表现出来，如图7-40所示。

图7-39　吸引眼球的信息图形设计

图7-40　信息明了的信息图形设计

3. 去粗取精，简单易懂

设计时要从大量的信息中将真正必要的信息筛选出来，设计的表现手法同样要合理简化，突出重点。

例如，伦敦地铁路线图进化过程：查看1935年至1946年间贝克的路线图设计，可以发现其换乘的表现手法有变化。1935年的换乘站点以方块表示，车站的名称要容纳在其中，对字体的大小长度都有了限制，让人难以阅读；1940年和1941年的线路图，换乘站名称则是写在圆圈旁边，但每条线路都会标注同样的名称，出现多余文字信息；而1946年的路线图，相接的圆用白线连接，将换乘站用更容易识别的方式表现出来，之前重复的站名也改为只标记一次，更简单和容易阅读。

4. 视线流动，构建时空

在制作信息图形时，要充分利用人的阅读习惯，注意视线移动的规律，并能够通过设计营造时空感。

在图7-41中，通过线的引导聚集视觉焦点，让读者很流畅地浏览，图中的鱼由直线行进变曲线，方向感更强烈。

图7-41　鱼的行进由直线变曲线

5. 摒弃文字，以图释义

图 7-42 是各国的问候礼仪，是奈杰尔·霍姆斯的作品，其在不使用文字说明的情况下，解说法国、荷兰等国家问候的礼仪。他还有很多类似的无文字说明的图解作品。

图7-42　以图释义

7.3.3　信息图形设计的技巧

1. 图形化

1）运用图形，直观明了

Coffee Drinks Illustrated（见图 7-43）：关于咖啡种类的说明，通过一杯咖啡的图形样式，不但直观地表现出不同种类咖啡的组成成分，而且各成分之间的比例关系也一目了然。

2）插图辅助，生动形象

My Work In Taobao UED（见图 7-44）：通过插图来表现每个职业角色的特征，使画面更生动有趣，但是应该加大各个角色之间的差异，有助于减少歧义，而且图形和文字关系疏离，并没有很好地结合。

图7-43　Coffee Drinks Illustrated　　　　图7-44　My Work In Taobao UED

3）用图形来表示数值

相关调研数据图：将原本用柱状图或饼图表示的数值改为用图形个数来代替，显得格外醒目，一眼就能看出各数值之间的差异程度，并且画面更加丰富生动，如图 7-45 所示。

图7-45 用图形来表示数值

2. 对比

1)同类对比,表现差异化

世界高楼建设进度:图7-46中将世界各个著名的高楼放在同一画面中来做比较,不仅能明显看出它们之间高度的差异,作者要着重表达的是这些高楼目前的建设进度,通过将高楼建成的部分进行上色,而未建成的部分用线条勾勒,来进行自身差异化的表现。

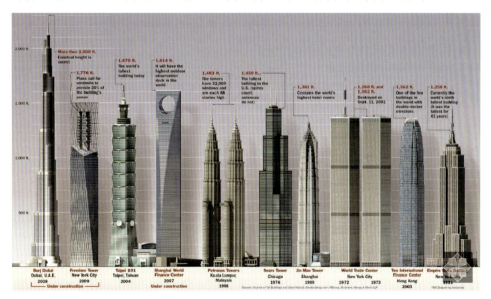

图7-46 世界高楼建设进度

2）用熟悉的事物来比较

How Big Is A Yottabyte：关于计算机不同字节的大小对比，如果按字节的定义，即使通过柱形图对比表现出来，依然无法让人直观感受；图7-47中将不同的字节容量描述成可以存储的具体数据，以及存储这些数据需要的实体空间，这样就非常形象具体。

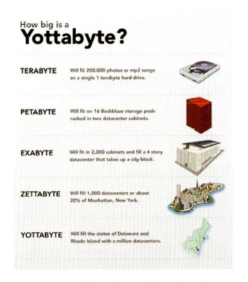

图7-47　How Big Is A Yottabyte?

3. 转换

1）通过手法转换，以符合常识

百年纪录对比：马拉松这类用时越少成绩越优秀的项目，如果用常规的柱状图绘制，那么就会出现明明最好的成绩看上去却感觉最慢。图7-48将最快的纪录用100%表示，然后以此为基准，画出不同参赛者的相对位置，让人一目了然。

2）将一维的数据用面积表示

2017年和2020年世界广告花费对比：如何在较小的空间表现差值较大的数据？可以将一维的数据用面积或者体积来表现。例如，图7-49是关于世界各国广告的花费，作者将费用换成面积并结合地理位置表现，很好地避免了空间不够的尴尬。

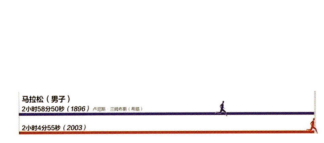

图7-48　马拉松成绩对比

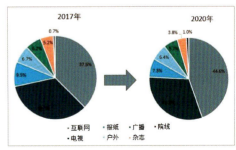

图7-49　2017年和2020年世界广告花费对比

4. 比喻

1) 近似类比，赋予联想

Underskin（见图7-50）：将人体内部的血液循环系统比作地铁路线图，线路中的站点就是人体的主要器官。血液的不停流动，物质之间的交换，这和地铁中循环运转的列车、站点之间的转换确实有某些类似之处。

2) 引申类比，营造情境

Social Media Demographics（见图7-51）：这是一份关于社交媒体网站的用户分析报告，将各个网站比喻成星球，活跃用户数越多，则体积越大；并用环绕的行星表示用户性别、年龄等的构成比例。通过设计营造出星系的场景感，极具故事性，而且更加吸引人。

图7-50　Underskin

图7-51　Social Media Demographics

5. 关联

1) 与相关事物组合展现数据

The Fragmented World Of Digital Music（见图7-52）：一组与音乐相关的数据，通过将数据和音箱喇叭的图形组合，使读者能自然而强烈地感知设计者要传达的主题是与音乐相关的内容。平面设计中也有相关理论，这是设计中经常用到的手法。

2) 运用图形和色彩呈现主题

喜怒哀乐，无缝衔接生活的碎片。抽取日常生活中的不同碎片，并用简单的卡通图形及丰富的色彩搭配来呈现不一样的美，如图7-53所示。

6. 流动

1) 用环形图表示流程

Projects In TongJi（见图7-54）：在设计时考虑视线流动的特点，顺时针方向更加符合读者浏览的习惯，尤其是与时间相关的流程。

图7-52　The Fragmented World Of Digital Music

图7-53　"喜怒哀乐"卡通图形

2）使用箭头，创造流动感

Increase In Exports From Africa（见图7-55）：箭头的使用不但能表现出方向性，并且能让静止的图片产生动感。图中通过箭头的方向表示非洲出口的目标国，并且通过箭头的大小对比来表现不同的出口增长率。

图7-54　Projects In TongJi

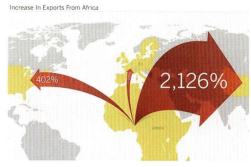

图7-55　Increase In Exports From Africa

7. 创建时空

1）结合时间和地点构建场景

世界的历史：根据不同的区域分别抽取延长线，以此展开年表，令读者对位置产生直观印象，同时理解各区域之间的联系和历史事件的大致时间顺序。

2）结合实物场景，生动展现数据

农场信息图形表：图7-56是一组土地资源储备的构成比例，通过结合极具写实感的图片，构建了一个生动的土地和农场的真实场景，极具想象空间。

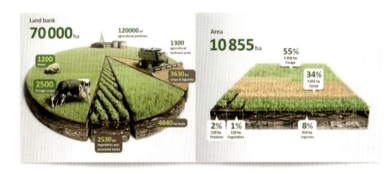

图7-56　农场信息图形表

3）利用插图建立场景

The History Of Advertising On Twitter（见图7-57）：关于Twitter广告历史的信息图形，按照时间轴的顺序排列数据，有意思的是其通过插画营造了一个蓝天白云的场景，不论是关联性上还是色彩的运用都非常贴合Twitter的品牌特征。

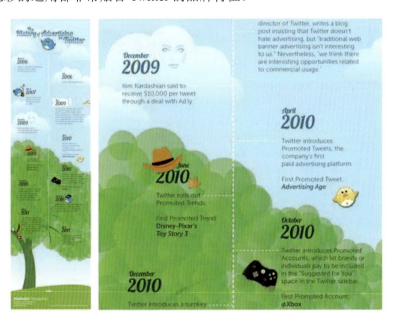

图7-57　The History Of Advertising On Twitter

7.3.4 信息图形设计的扩展应用

1. The Bigburn

网页中加入信息图形，不论是呈现数据还是表达观点都有纯文字所不能替代的功效，如图 7-58 所示。

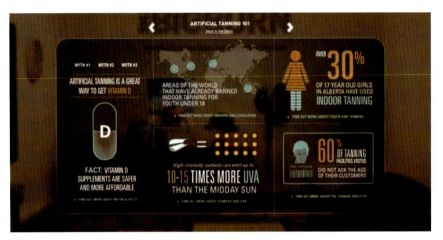

图7-58　The Bigburn

2. Kick My Habits HTML5

H5 技术席卷而来，让信息图形"动"起来成了不可阻挡的趋势，交互和动画会更容易带来沉浸式的体验。Kick My Habits HTML5 如图 7-59 所示。

图7-59　Kick My Habits HTML5

3. Greyp Bikes

图 7-60 是 Greyp 电动车的官网图形，为了介绍电动车内部构造，加入了一个简单的交互，拖动鼠标就可以选择性查看。

图7-60　Greyp Bikes

4. GarageBand

苹果官方的音乐制作 App，里面大量的可视化处理令音乐创作成为每个人都可以轻松上手的事情。图 7-61 是进入 Smart Drum 后的操作界面，加入声音的反馈，信息不仅可视，更是"可听"。

图7-61　GarageBand

5. Planetary

图 7-62 是一款会分析 iTunes 的音乐库，并且以 3D 星系的方式将其视觉化。在这幅 3D 星系图中，艺术家作为恒星构成宇宙中的星座，专辑是围绕恒星的行星，专辑歌曲是围绕行星的卫星。当开始播放歌曲时，以歌曲命名的卫星就开始发射一条蓝色的光线，顺着卫星轨道开始运行，当环绕轨道一周后，歌曲播放便结束，下一颗卫星开始接力。

图7-62　Planetary

新媒体是利用数字技术,通过计算机网络、无线通信网、卫星等渠道,以及计算机、手机、数字电视机等终端,向用户提供信息和服务的传播形态。相对于电视、报刊、户外、广播四大传统媒体,新媒体被形象地称为"第五媒体"。

视觉设计是指在视觉传达设计中以视觉创意设计为核心,通过视觉表现的冲击力、吸引力引起受众的注意和兴趣,实现信息传达并激发受众行为的设计。

新媒体与视觉设计之间的关系是互动的,新媒体传达了设计,为视觉设计提供了新的发展空间,同时也约束了设计;设计永远脱离不开媒体,又是新媒体发展的主要动力。

1. 网页设计、界面设计、信息图形设计的概念是什么?
2. 网页设计的元素和原则是什么?
3. 界面设计的要素和原则有哪些?
4. 信息设计的要素和技巧有哪些?

实训课堂一:
1. 内容:根据日常生活中的积累,搜集三种不同种类的网页设计进行分析,并撰写文字

报告。

2. 要求：每位学生根据实训项目提供一份报告，分析报告要求图文并茂、结构合理、层次分明、语言通顺、有理有据，文字分析不得少于 600 字。

3. 目标：通过对不同类型的网页进行分析，培养学生识别不同类别网页的能力。

实训课堂二：

1. 内容：根据日常生活中的积累，搜集一款网站或手机 App 界面设计进行分析，并撰写文字报告。

2. 要求：每位学生根据实训项目提供一份报告，分析报告要求图文并茂、结构合理、层次分明、语言通顺、有理有据，文字分析不得少于 600 字。

3. 目标：通过对不同类型的界面设计进行分析，培养学生对界面设计的认识和理解。

实训课堂三：

1. 内容：自拟主题，运用信息图形设计技巧，进行信息图形设计练习。

2. 要求：每位学生根据实训项目提供一幅信息图形设计图稿，并针对设计创意点进行文字说明，文字分析不得少于 200 字。

3. 目标：通过尝试进行信息设计，加深学生对信息设计的认识和理解。

课件讲解

7.1（1）.mp4

7.1（2）.mp4

7.2.mp4

7.3（1）.mp4

7.3（2）.mp4

7.3（3）.mp4

第8章

视觉传达设计的发展

本章导读

2008年北京奥运会会徽设计

2003年8月3日，北京奥运会会徽（见图8-1）在天坛祈年殿隆重发布。北京奥运会会徽的设计者是张武、郭春宁、毛诚。"中国印•舞动的北京"是一座奥林匹克的里程碑。它是用中华民族精神镌刻、古老文明意蕴书写、华夏子孙品格铸就的一首奥林匹克史诗中的经典华章；它简洁而深刻，展示着一个城市的演进与发展；它凝重而浪漫，体现着一个民族的思想与情怀。在通往"北京2008奥运会"的路程上，人们将通过它相约北京，相聚中国，相识这里的人们。

"舞动的北京"是一方中国之印。这方"中国印"镌刻着一个有着十三亿人口和五十六个民族的国家对于奥林匹克运动的誓言；见证着一个拥有古老文明和现代风范的民族对于奥林匹克精神的崇尚；呈现着一个面向未来的都市对奥林匹克理想

图8-1　2008年北京奥运会会徽

的诉求。它是诚信的象征；它是自信的展示；它是第29届奥林匹克运动会主办城市北京向全世界、全人类做出的庄严而又神圣的重大承诺。"精诚所至，金石为开"，这枚以金石印章为形象的奥运会徽，是中国人民对于奥林匹克的敬重与真诚。当我们郑重地印下这方"中国印"之时，就意味着2008年的中国北京将为全世界展现一幅"和平、友谊、进步"的壮美图画，将为全人类奏响"更快、更高、更强"的激情乐章。

"舞动的北京"是这个城市的面容。它是一种形象，展现着中华汉字所呈现出的东方思想和民族气韵；它是一种表情，传递着华夏文明所独具的人文特质和优雅品格。借中国书法之灵感，将北京的"京"字演化为舞动的人体，在挥毫间体现"新奥运"的新理念。手书"北京2008"借汉字形态之神韵，将中国人对奥林匹克的千万种表达浓缩于简洁的笔画中。当人们品味镌刻于汉字中博大精深的内涵与韵味时，一个"新北京"就这样诞生了。

（资料来源：根据"百度百科"资料整理）

8.1　设计融入传统文化

中国的传统文化不但有着悠久的历史，而且都有着浓厚文化内涵，对现代艺术设计产生着很大的影响。将中国传统文化融入现代艺术设计中，已经成为现代社会发展的潮流和趋势，也是当今时代发展的特征。事实证明只有通过传统文化的学习借鉴，并在对民族文化研究的基础再进行艺术设计，才有可能对人类历史的进程产生深远的意义，并在世界舞台上发挥重要的作用。

案例8-1

香港平面设计大师陈幼坚作品探析

陈幼坚从20世纪70年代开始,创作了大量优秀的平面设计作品,"东情西韵""东方视角"等评价是对陈幼坚平面设计作品再适合不过的描述,而将中西方文化融合是其作品成功的关键所在。作为一名国际著名的平面设计大师,陈幼坚始终有自己的坚持和想法,他的设计之所以能够在国内外受到广泛好评,主要是因为他能把历史悠久、博大精深的中国文化和传统的视觉元素,通过简单明了的现代表现手段重新组合而展现出来,这样的作品既有强烈的视觉冲击力,又有非同凡响的设计表现力。

2000年,陈幼坚为罗西尼手表设计的海报(见图8-2),让很多人都印象深刻,海报上的刻度不是以往的罗马数字或阿拉伯数字,而是换成了一些不完整的文字,但是时针的走动却能为每一时刻添上一笔,使其拼成一个完整的中文小写数字,简洁明了地体现了表盘的创意。这是中国元素运用在现代设计中的一个极致体现,这样的设计产品不但美观,而且极具趣味性。

图8-2　陈幼坚为罗西尼手表设计的海报

在陈幼坚的设计作品中,对中国传统元素的运用不再是简单的模仿与借鉴,而是将其与时代结合进行再创造。他在对中国传统文化精神的深刻领悟之下,结合西方设计思潮,找到两者的结合点,创作出具有将中国传统风格的元素和西方的时尚精神融合到一起的设计作品,使代表"传统的、民族的"艺术元素传递出当下的时代风貌,而且也推动了中国传统文化艺术的继承与发展。

(资料来源:根据"中国设计在线网"资料整理)

8.1.1　绘画

中国古代绘画起源很早,五六千年前的先民们就用矿物颜色在岩石上涂画拙朴的动植物纹样和人形图案,在陶器上描绘各种美丽的图案纹饰,之后又在青铜器上刻铸纷繁神秘的花纹及其他图形。

中国传统绘画又称中国画,也称国画,是具有悠久历史和优良传统的中国民族绘画。其特点在于以气韵为主,进而达到形神兼备的艺术效果,和中国京剧、中国医学并称为中国三大国粹。

中国传统绘画是中国文化的重要组成部分,根植于民族文化土壤之中。它不单纯地拘泥于外表形似,更强调神似。它以毛笔、水墨、宣纸为特殊材料,建构了独特的透视理论,大胆而自由地打破时空限制,具有高度的概括力与想象力,这种出色的技巧与手段,不仅使中国传统绘画独具艺术魅力,而且日益被世界现代艺术借鉴吸收。现代设计与中国传统绘画有很多相交融的地方,现代设计中提取了大量中国传统绘画的艺术精髓。

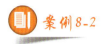

故宫文创设计

故宫博物院一直是大家印象里最庄重肃穆的存在,代表着中国古代艺术文化的顶峰。然而当雍正皇帝都可以比着剪刀手卖萌(见图8-3)时,你是不是在想,故宫博物院是不是把"故宫IP文化"玩坏了?其实事实并非这样,一开始故宫博物院走的可是十分严谨正派的高冷路线,但是这个定位并不成功。顶着"故宫大IP"的帽子设计出来的产品却老套呆板,消费者对此既不感兴趣也不买账,故宫博物院曾经也经历过很长一段低迷时间。

自从故宫博物院开始转变思路,从"故宫商店"到"故宫文化创意馆",不仅是名称的改变,而且体现出故宫文化创意产品设计和营销思路的转变。

从中国台北故宫的"朕知道了"纸胶带(见图8-4)、翠玉白菜伞,到北京故宫博物院的朝珠耳机、雍正皇帝PS版耍宝卖萌,再到VR版的《清宫美人图》,这些"萌萌哒"的创意设计正在消弭曾经横亘在博物馆与民众之间的鸿沟。

图8-3 故宫文创IP设计

图8-4 故宫文创设计——纸胶带

经过7年院藏文物清理,25大类180余万件文物藏品得以呈现,成为文化创意研发最宝贵的文化资源。

深度挖掘丰富的明清皇家文化元素,努力给故宫的建筑、故宫的文物、故宫的历史故事,找到一个符合当代人喜欢的时尚表达载体;研发具有故宫文化内涵、鲜明时代特点、贴

近观众实际需求、深受消费者喜爱的故宫元素文化产品。多年来,故宫博物院文化创意产品研发已经卓有成效,风格多样的文化产品已经蔚然成系列,受到了各个年龄段观众的欢迎。

(资料来源:根据"搜狐网"资料整理)

8.1.2 书法

书法艺术作为中华民族特有的文字造型艺术,以其古朴、清雅、苍劲、灵动的艺术风格区别于一般的计算机美术字。可以说,真、草、隶、行、篆等多种书体的异彩纷呈,使得简单的黑白世界变得绚丽多彩。书法艺术本身又具有强烈的民族特征和丰富的精神内涵,结合书法艺术的线条美、墨迹美、空间美和意境美,才能完美组合成书法艺术标志。似书似画,亦书亦画,成为书法图形极富现代风貌的表现样式。在具体设计中,造型、笔墨、肌理、色彩、构成,都是成为书法艺术标志创作的重要元素。

书法与视觉设计作为两个不同的领域,看似相离很远,但二者之间也可以相互借鉴,相互融合。书法中墨的浓、淡、枯、润的变化可以运用到设计中,比如说设计中要有色彩的变化。书法中的章法可以在设计中的版式及构图中得以借鉴和运用。反过来,设计中的色彩变化及版式构图等也可以分别运用到书法中的墨的浓、淡、枯、润变化及书法的章法之中。

书法艺术是实用性和艺术性的统一。书法中的点线构成十分讲究空间与动势,甚至在平面中可表现出立体感;而空间、动势和立体感在视觉设计中也是十分重要的。书法是点与线相结合的艺术,点和线是书法构成的最基础的元素;同样视觉设计也是由点、线延伸到面相结合构成的艺术,点和线也同样是视觉设计中的最基本构成要素。书法艺术以长短、大小、疏密、朝揖、应接、向背、穿插来分割空间,表现书法的对比、均衡、韵律等形式美法则;而在视觉设计中首先也是对空间的设计,在设计中呈现出对比、均衡、节奏、韵律的和谐统一。

如果将书法艺术进行创意改进,融入多种设计元素,打破国家之间文化交流的界限,广泛运用于各个领域,可以形象地传达字意与语义,跨越了人类交流的障碍,可使思想感情通过书法艺术得以快速传达,并使有中国特色的设计走向世界。

8.1.3 篆刻

中国篆刻是书法(主要是篆书)与镌刻(包括凿铸)结合,用来制作印章的方式,是汉字特有的艺术形式。

篆刻笔法也称篆法,具有篆体文字的形体美和动态美。篆刻笔法充分表现了汉字的线条之美。明清著名篆刻家,大都是书法家,他们讲求以书入印,要求刀中见笔,笔中有刀,刀笔相生,每一根线条都洋溢着作为一个中国人的自豪感。

篆刻艺术作为我国传统设计文化元素,运用到各种衍生品的设计中时,不仅能够留住传统设计文化元素的神韵和当地的文化特色,还能够使其保持鲜明的时代特色和现代设计的意蕴,体现所涉及的衍生品的个性,凸显自身的特色。这样一方面能够提高衍生品包含的信息量,另一方面又能够丰富各种衍生品的文化内涵,如图8-5和图8-6所示。

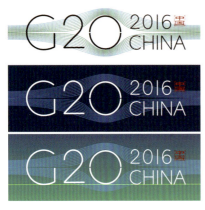

图8-5　G20杭州峰会标志

图8-6　广西艺术学院80周年校庆徽标

8.1.4　民间艺术

民间文化的产生是以传统民间社会生活为基石的。传统民间社会生活的大环境练就了民间文化的造物理念、生活方式、生产形式、信仰、价值观以及人们对自然的认识。例如，在农耕时代，人们的思想上有着对美好生活的向往、对多子多福的期盼、对风调雨顺的期待、对"天人合一"的追求、对"佛""神"的尊崇等，并通过手工制作的方式将这些思想和文化意识形态蕴含在生活中，产生了具有审美价值和文化功能的剪纸、年画、皮影、民间玩具等艺术形式，结出了丰硕的民间艺术果实。这些艺术形式具有"自给自足""纯手工""朴素"的特点，与生活紧密相关，表达了人们的思想情感。因此，作为一种艺术形态，民间艺术是民间文化的物化形式和形象载体，体现了在农耕文明历史条件下的传统民间文化特质。并且，民间文化为民间艺术的发展提供了肥沃土壤，对民间艺术的产生、发展和存在产生着重要影响。

虽然现代设计产生于大工业时代，民间艺术孕育于农耕社会，但现代设计和民间艺术的目的是相同的，那就是为生活服务，以人为本，满足人们的物质需求和精神需求，这是民间艺术与现代设计相结合的推动力。因此，现代设计与民间艺术都可以看作民族文化的物化形式，它们的物质表象背后都蕴含着深厚而又悠远的民族文化内涵和审美思想，这也是民间艺术能与现代设计相结合的基础。

湖南省京剧保护传承中心启用新标志

湖南省京剧保护传承中心（湖南省京剧团）位于风光旖旎的古城长沙，是湖南唯一的专业京剧表演团体，2005年被文化部评为全国省级重点京剧院团。京剧2010年被联合国纳入"人类非物质文化遗产代表作名录"。

湖南省京剧保护传承中心更新优化后的标志重新亮相，新版标志更为贴切地诠释了湖湘京剧的品牌定位，同时也标志着中心对外形象的一次全面升级，如图8-7所示。

图8-7 湖南省京剧保护传承中心新标志

新标志设计以京剧脸谱造型，结合中文"湘"和"京"，并加以中国传统云纹饰表现，用"京"字巧妙地置换"湘"中的"木"，代表湖南的京剧。在文字的图形化处理中，每一个笔触都对应着京剧脸谱的一处五官和油彩，不繁不简，恰到好处。整体浑厚稳重，线条蜿蜒曲折，似是行云流水，寓意着三湘四水源远流长的湖湘文化，同时体现了对京剧的"保护"和"传承"理念。

（资料来源：根据"标志情报局"资料整理）

8.2 新时代设计面临多种挑战

各种新媒体技术的快速发展，使得我们需要将视觉传达设计从传统层面进行转化。视觉上分为从静态到动态，从二维转向三维甚至四维，传播方式上分为单一到多元，单向到交互，单视觉到多感官。

8.2.1 媒介多元化

视觉传达设计是现代设计的重要组成部分，它是现代社会信息传播的主要表现形式，其构成关系、媒体形态和设计表现语言是现代传媒设计不断探索和完善的新领域。

"视觉传达"是近年来设计界、学术界常常引用的名词，它是一个既古老又年轻的概念，从它的行为看早已有之，从学科角度看却是比较新的领域。一般来说，视觉传达设计主要是通过大众传播媒介向社会发布信息，向受众传播信息，这种以媒介作为信息载体的传播方式与手段的多样性，不仅使传播对象具有社会的广泛性，同时也造就了多元的形态"语言"。

传统的视觉传达设计从以平面视觉设计为主的表达，发展成为多角度、全方位的视觉形态语言。在表现手法上，由以往偏重于美术形态的表现，到重视商业营销，关注消费心理和产品个性的设计表达；在设计范围与传播形态上，由原来比较单一的几种媒介，发展到今天综合化、多元化的媒体时代，视觉语言从"静态"延伸扩展到"动态"，从平面走向"三维"乃至"四维"的空间，它营造的是多元信息形态的视觉新世界。

新媒体时代的到来为视觉传达设计的发展提供了动力，新媒体的发展带动了视觉传达设

计的表达手段和创作思路。纵观视觉传达设计的发展史，可以发现视觉传达设计的革新通常离不开媒体技术的应用。在早期，语言文字的出现改变了人们进行信息交流的方式，人们在进行信息的传达时，可以借助文字来得以实现。进入工业革命之后，摄影技术的成熟以及电子技术的成熟，使得视觉传达设计进入一个崭新的发展时代。而在当前新媒体时代下，人们日常生活中的媒介逐渐成为集文字、图像以及音频于一体的动态媒体。

8.2.2 图像动态化

对于人类来说，动态的物体对人的吸引力是远远超过静态的物体的。在进行视觉传达设计时，充分应用这一点，将图像以及颜色进行动态化的处理，确保这些信息在人们接收的影像中更加生动形象，有效规避了传统静态信息传递，造成人们获取信息的疲倦感。通过动态化的视觉设计，信息的趣味性明显提升，受众会更加青睐这种动态化、有内涵的信息。

动态设计可以分为文字动态化、图形动态化、色彩动态化。

（1）文字动态化，是指对文字进行动态化的视觉传达设计。文字作为信息传达最为直观的方法，对视觉传达起着锦上添花的作用，同时也能够让视觉设计更加富有内涵。首先要对文字进行设计，将字体和动画有效结合，使得动态字体更加具有美感，从而吸引人们的注意力。其次，需要注重动态文本设计的视觉效果和时间性。在进行文字的视觉设计时，设计人员需要将设计重点放在受众的阅读体验上，确保文字的出现方式、持续时间等均符合受众的阅读习惯。

（2）图形动态化，是指将单一帧数的图片进行处理，使得图像呈现出连贯性。人是一种视觉性动物，动态事物对人们的吸引力远远超过了静态事物。因此，视觉传达设计人员对图像进行动态化处理，能够进一步提升受众的视觉体验，加深其印象。

（3）色彩动态化，多半随着图形和文字同时出现，在图形或者文字进行动态变化的同时，配合色彩的调节，从而进一步加深视觉传达设计的表达效果。

8.2.3 信息全球化

所谓全球化设计，亦称设计的国际化，是设计师在掌握不同国度、民族、宗教、哲学、历史、文化背景的同时，以自己独具个性的设计语言，表述独特的思想文化，而这种设计语言所表达的思想观念、信息能够在世界范围内被大众所接受、认同。

首先设计作为经济的产物和工具，必然性地参与到全球化的进程之中，同样会作为一种经济的、文化的、艺术的乃至生活方式层面的工具，在全球化的历史进程中发挥作用和接受考验。当代设计观念的变革、对设计的重新定义、设计的跨区域交流、本土化设计概念的提出，无一不与全球化这一趋势发生关联。

有全球化，就相对应地有本土化、民族化，现代设计中是否存在民族化、要不要提倡民族化、怎样民族化这些都已成为一个必须回答的问题。这既是一个理论问题，又是一个实践问题，是一个需要认真对待的问题。从设计的目的和评价标准来看，我们从事设计的目的并不是为了某种概念本身，如所谓的"民族化"，而是为了创造能为人所用的具体的有实际价值和功能的"物"，这既是设计的目的，又是评价的标准。

全球化不是一个空口号，它有许多实际的内涵，在设计中，它实际上涉及设计的世界性与民族性，即全球化与本土化的问题。这些关系范畴本身又涉及诸多矛盾和关系，如全球化与本土化是一对矛盾又相辅相成，是同一与差异的关系。没有全球化，本土化就无所谓本土化，因此，本土化不能以排斥全球化为目标。

8.2.4　传播互动化

新媒体时代下，应该关注受众信息接收质量，同时也应该关注受众者的情感体验。除了视觉上动态化的创新以外，还需要多感官互动体验创新。不单要满足视觉上的需求，还要充分考虑听觉、触觉、嗅觉等方面的感受，创造更丰富的感官体验。

1. 融入听觉的互动体验创新

在进行视觉传达设计的创新时，适当地加入一些听觉信息，这样能够实现视觉和听觉的有效融合，促进文字信息的补充，使得受众获取的信息更加全面，并获得更加愉悦的体验。如果在进行视觉传达设计时，没有融入听觉信息，受众在获取信息的过程中很容易出现乏味，甚至困倦的感觉，使得最终获取的信息不够准确、全面。

2. 融入触觉的互动体验创新

触觉作为人体的重要感觉之一，也直接影响着人们对信息的获取准确度。触感体验能够提升人们与事物的互动体验，有效传播信息，使人们接收的信息更加深刻。同时，将触觉体验与其他感官体验互相作用，可以创造出更深刻的互动体验，受众可以得到更深层的收获。举例来说，传统的手机是通过按钮来进行信息的获取的，近年来，智能手机、平板赋予了人们直接用手指碰触的触感享受。通过手指与界面进行直接互动，让人们在获取信息的过程中实现了视觉、听觉与触觉三方面的良好交互。

现代设计对我国传统文化元素符号的运用、融合、吸收等是十分必要的，也是不可避免的，在外国各种激进思想流派的冲击之下，基本脱离传统设计文化元素是极不可取的。在面对西方文化设计形式的冲击时，我们如果盲目接受、生搬硬套、简单地复制或者拼贴等，将会使得本土文化逐渐丧失自身的底线和鲜明的个性。因此，在面对外来文化的强大的冲击时，我们要时刻保持鲜明的态度来应对。

在现代设计构思中，除了要借鉴国外优秀设计作品的设计理念外，也要考虑作品所处的文化背景和传统文化的传承。只有立足于本民族文化才能设计出优秀作品，这是设计灵感的源泉。所以，设计者要用西方的先进设计理念武装自己的作品，也要对中国传统文化进行深层发掘，使得二者相得益彰。

1. 如何在设计中加入中国民族特色？
2. 当下设计所面临的挑战有哪些？

1. 内容：自拟主题，利用中国传统元素，进行单张或系列广告设计练习。
2. 要求：每位学生根据实训项目提供设计图稿，并针对设计创意点进行文字说明，文字分析不得少于200字。
3. 目标：通过运用中国传统文化元素进行设计，加深学生对中国传统文化的认识和理解。

8.1.mp4

8.2.mp4

参 考 文 献

[1] 罗宾·兰达. 视觉传达设计[M]. 张玉花,王树良,李逸,译. 上海:上海人民美术出版社,2019.
[2] 靳埭强. 视觉传达设计实践[M]. 北京:北京大学出版社,2015.
[3] 张晓蓉. 视觉传达(设计)中的图形创意及设计研究[M]. 北京:中国水利水电出版社,2018.
[4] 李敏. 视觉传达设计形式原理[M]. 北京:中国纺织出版社,2018.
[5] 张福昌. 视觉传达设计[M]. 2版. 北京:北京理工大学出版社,2008.
[6] 王彦发. 视觉传达设计原理[M]. 北京:高等教育出版社,2008.
[7] 郭振山. 视觉传达设计原理[M]. 北京:机械工业出版社,2011.